이 도서의 국립중앙도서관 출판시도서목록(CIP)은 서지정보유통지원시스템 홈페이지
(http://seoji.nl.go.kr)와 국가자료공동목록시스템(http://www.nl.go.kr/kolisnet)에서
이용하실 수 있습니다.(CIP제어번호: CIP2013018890)

# 나쓰메 소세키,
# 나는 디자이너로소이다

가와토코 유 지음 · 김상미 옮김

*design* **house**

# 프롤로그

나쓰메 소세키가 작가의 길을 걷기 전에 건축가가 되려고 했다! 이 사실을 안 순간 번개를 맞은 듯한 충격이 뇌리를 스쳤고, 가슴이 두근두근 요동쳤다. 사실 나는 젊은 시절부터 소세키의 팬을 자처해왔다. 그리고 오랫동안 건축과 디자인 세계에서 편집자로 일해왔다. 하지만 나에게 이 두 가지는 '취미'와 '일'일 뿐이었고, 서로 어떠한 연관성도 없었다. 그런데 소세키가 건축가가 되려고 했다는 의외의 사실이, 디자인을 색다른 시각에서 볼 수 없을까 고민해온 나에게 한줄기 빛처럼 다가왔다. 지금까지 내가 생각하던 소세키의 이미지와는 완전히 다른 또 하나의 소세키가 기존의 이미지를 초월한, 건축과 디자인에 대한 좀 더 근본적인 이야기를 들려줄 것 같다는 생각이 들었다.

일본에 서양식 건축물이 손가락으로 꼽을 정도였던 1800년대 후반, 소세키가 건축가를 꿈꾸었다는 사실은 나로 하여금 일본의 디자인을 다시 생각하게 만드는 계기가 되었다. 할 수만 있다면 소세키 선생님께 건축과 디자인에 대한 이야기를 듣고 싶었다. 그러고 보니 전

에 비해 소세키의 생각을 알고 싶어 하는 '문화인'이 많이 줄어든 듯하다. 이러한 답답함을 소세키 선생님이 시원하게 풀어주지 않을까 하는 기대감이 있었다.

나는 나쓰메 소세키를 근대 국가로 새롭게 태어나 막 걸음마를 시작한 일본과 국민을 누구보다도 아끼고 사랑한 애국자이자, 근대를 대표하는 일본인이라 생각한다. 그는 일본 국민이 잘못된 길로 들어서지 않고 평화를 지키는 행복한 국민이 되기를 바라며, 글을 통해 이에 기여하고자 했다. 이런 소세키의 생각을 문학과 디자인을 비교해가며 나름대로 정리해야겠다고 마음먹었다.

소세키가 작가로 활동하기 시작한 것은 1905년이다. 처녀작 《나는 고양이로소이다》를 발표한 것이 1905년, 미완의 유작 《명암》을 남긴 것이 1916년의 일이니 그가 작가로 활동한 기간은 12년 정도이다. 물론 당시에는 '디자인'이라는 말이 일반적으로 쓰이는 단어가 아니었다. 소세키의 《문학론》이라는 저서를 보면 'design'이라는 단어가 등장하지만, 그의 작품 속에서는 찾아볼 수 없다. 당시는 '의장意匠'이나 '도안圖案'이라는 말을 썼고, 소세키도 이 단어들을 사용했다.

이런 시대에 건축가가 되기로 마음먹은 소세키가 머릿속에 그리던 건축의 세계란 과연 어떤 것이었을까? 만일 그가 건축가가 되었다면, 메이지 시대 이후 일본 건축의 역사는 어떻게 달라졌을까? 크리에이터 나쓰메 소세키를 통해 '문학과 건축' 또는 '문학과 디자인'이 지닌 의외의 관계성을 밝혀낼 수 있지 않을까? 이런저런 생각들이 머릿속

을 맴돌았다.

그래서 나는 '디자인'이라는 필터를 통해 소세키의 말들을 되새겨보기로 했다. 소세키는 소설 외에도 수많은 강연록과 일기, 편지 등을 남겼는데, 이 기록을 통해 소세키의 생생한 목소리를 접할 수 있다. 소세키가 말하는 '문학' 또는 '문예'라는 단어를 '디자인'으로 바꾸어 생각해보면 어떨까? 소세키가 '디자인'이라는 외래어를 직접 언급하지는 않았지만, 그가 남긴 방대한 기록에는 지금 우리들이 디자인에 대해 생각할 때 힌트가 될 만한 것들이 상상 이상으로 많이 숨어 있다. 1900년대에 작가로 활동한 소세키의 생각에서 일본 디자인의 사상적 뿌리를 발견한 것이다.

창작 행위로서의 '문학과 디자인', 직업으로서의 '소설가와 디자이너'. 언뜻 보면 아무런 관계도 없는 듯하지만, 이들 모두는 타인에게 감동을 주는 일을 사명으로 삼는다. 그렇다면 여기에 공통적인 사고방식이 존재하지 않을까?

100년이 지난 지금도 사랑받는 소세키의 작품과, 많은 사람들이 오랜 시간 누려온 디자인의 지속력持續力은 어떤 관련이 있을까? 역사에 남는 문학 작품과 디자인 사이에는 또 어떤 관련이 있을까? '인간과 문학', '인간과 디자인'이라는 테마의 경계에는 우리가 인지하지 못한 흥미로운 관계성이 숨어 있다. 작가로서 소세키의 생활방식과 생각을, 크리에이터로서 같은 입장에 있는 디자이너에게 적용해본다면 어떨까?

두말할 필요 없이 소설가든 디자이너든 특정 분야의 전문가이기 전에 인간이다. 그리고 모든 인간에게 해당되는 최대의 테마는 직업 선택에 대한 문제가 아니라 인생을 어떻게 살 것인가이다. 인간은 무엇을 위해 물건을 만들고, 무엇을 위해 이야기를 쓰는가? 디자인적인 일과 창조적인 삶을 사는 일은 어떤 관계가 있는가? 그리고 크리에이터라고 불리는 인간의 행위가 동시대 사람들과 역사에 무엇을 제공할 수 있을까?

소세키 선생님의 삶과 말씀을 통해 이런 근본적이고 소박한 의문에 대한 답을 구하고자 한다. 디자인의 참모습과 미래를 발견하기 위해.

# 건축가를 꿈꾼 소세키

# 소세키가 건축가가 되려 했던 이유

'그래, 건축가가 되자!'

건축가가 되어 역사에 남을 만한 웅장하고 위엄 있는 건축물을 디자인하자. 사람들이 줄을 설 정도의 인기와 재산을 손에 넣는 거야. 그리고 무엇보다 중요한 것은 건축이 세상에 필요한 중요한 일이자 훌륭한 예술이라는 사실이지. 이 일이라면 세상을 살아가는 데 능숙하지 않은 나 같은 사람도 사람들과 사귀며 잘해나갈 수 있을 거야. 이 일이야말로 내게 딱 맞는, 하늘이 주신 천분天分이야.

나쓰메 긴노스케夏目金之助, 소세키의 본명가 이렇게 마음을 정한 것은 스물세 살1890년 때의 일이다. 일고예비문一高豫備門, 도쿄대학 진학자를 위한 예비 교육기관. 1877년에 설립되어 전후戰後에 도쿄대학 교양학부가 됨-옮긴이을 졸업하고 진로를 결정하려던 때였다. 소세키는 그때의 상황을 다음과 같이 회상한다.

곰곰이 생각해보니 미의식이 있는 직업에 종사하고 싶다는 생각이 들었다. 동시에 세상에 필요한 일이어야 하겠고. 안타깝게도 내가 괴짜

이기 때문이다. 솔직히 그때는 괴짜가 무엇인지 잘 알지 못했다. 다만 스스로가 그렇게 느꼈고, 나는 세상에 맞춰 살아가는 것이 불가능한 사람이라고 여겼다. 신념을 꺾지 않고 미의식을 발휘하며, 동시에 세상에 없어서는 안 되는 일이 있을 텐데. 그런데 문득 건축이 떠올랐다. 건축이라면 의식주 가운데 하나로 살아가는 데 꼭 필요할 것일 뿐 아니라, 동시에 훌륭한 미술이 아닌가. 미의식과 필요성을 동시에 만족시키는 일. 그래서 나는 건축가가 되기로 마음먹었다.

〈처녀작 술회담〉, 《나쓰메 소세키 전집》 중에서, 지쿠마쇼보

-이후 위와 같은 방식의 표기는 나쓰메 소세키가 쓴 글의 인용임을 밝힌다.

소세키가 이런 결심을 한 1800년대 후반은 일본이 메이지 유신 이후 서구의 시스템을 가능한 한 빨리 받아들여 겉모습만이라도 근대 국가의 형태를 갖추기 위해 노력하던 시기였다. 1889년 대일본제국헌법 공포, 1890년 첫 총선거 실시, 같은 해 12월 첫 제국 회의議會 개최 등 일본이 국가로서 첫발을 내딛는 순간이었다. 반면 서민들의 생활은 아직 에도 시대의 영향에서 완전히 벗어나지 못했다.

메이지 유신이 일어난 해인 1867년생인 소세키는 태어나자마자 양자養子로 보내졌다. 이후 잠시 집으로 돌아오지만 두 살 되던 해에 다시 양자로 보내졌다. 이렇게 생가生家와 입양된 집을 오가는 불안정한 생활은 그가 열 살이 될 때까지 계속되었다. 나는 대체 누구인가? 무엇을 위해 태어났는가? 내가 있어야 할 곳은 어디인가? 어른들의

이기심이 만든 유년기의 기억은, 어린 소세키의 마음에 '가족'과 '애정'에 대한 복잡한 심상心象을 남겼을 것이다.

스스로를 '괴짜'라 생각했던 것은 이렇듯 인격 형성기에 받은 상처의 영향 때문이라고 여겨진다. 더불어 '하루빨리 자립해야 한다'는 굳은 의지도 가지게 했을 것이다. 안정감과 애정이 넘치는 생활에 대한 갈구 속에서, 다른 사람에게 신세지지 않고 혼자 살아가야 한다는 비장한 결심 같은 것이었으리라.

이유야 어찌 되었든 소세키는 자칭 '괴짜'였다. 그런 그에게도 '자신의 신념을 꺾지 않고' '미의식을 발휘하며 세상에 없어서는 안 될 일'이 있었을 것이다. 이 세상에 없어서는 안 될 일이어야 한다는 소세키의 생각에는 어쩌면 '이 세상에 없어도 그만인 아이'라는 유년기 트라우마가 반영되었던 것이 아닐까.

소세키는 이런 생각을 하고 있던 중 '문득 건축이 떠올랐다'고 회상한다. 그렇다면 당시 그가 생각한 건축의 이미지란 어떤 것이었을까? 소세키는 다음과 같이 말한다.

이부二部는 공과工科로 건축과를 택했는데 그 이유가 꽤 재미있다. 어린 마음에도 제법 그럴듯한 선택이 아니었나 싶은데, 어쨌든 그 이유라는 것이 이렇다. 나는 원래 '괴짜'니까 사회에 잘 적응할 수 없다. 사회에 나가 잘 지내려면 나 자신을 근본부터 바꿔야겠지만, 일상생활에 꼭 필요한 직업을 선택한다면 굳이 성격을 바꾸지 않아도

된다. 내가 괴짜라 하더라도 없어서는 안 될 일을 한다면, 사람들은 필요에 따라 자연스레 나를 찾게 될 것이다. 그렇게만 된다면 먹고살 걱정은 하지 않아도 된다는 것이 건축과를 선택한 첫 번째 이유이다. 그리고 나는 본디 미술적인 것에 관심이 많은데, 건축을 실용적이면서도 미적인 것으로 만들어보자는 생각이 들었다. 이것이 두 번째 이유이다.

〈낙제落第〉, 《나쓰메 소세키 전집》, 지쿠마쇼보

괴짜인 소세키에게는 협동심이 부족했다. 주변을 살펴 다른 이에게 맞추는 일에 서툴지만 하고 싶은 일은 관철시키고자 했다. 그리고 사회에 공헌하고 싶어 했다. 자신의 예술적 취미에 어울리는 일을 통해서 말이다. 상당히 자기 본위적인 생각이지만 젊은이다운 진취성이 느껴진다. 적어도 '자기 자신'에 대한 의식은 굳건했다는 것을 알 수 있다.

당시 소세키에게는 롤 모델이 있었다. 도쿄 간다神田에서 병원을 운영하는 사사키 도요¹라는 의사였다. 소문에 따르면 그는 환자를 물건처럼 다루는 난폭한 의사인 데다, 대단한 괴짜이지만 병원에는 항상 많은 사람들이 몰려들었다고 한다. 소세키는 사사키처럼 좋아하는 일을 하면서 사회에 도움을 주고 싶었다. 하지만 의학에는 관심이 없었기 때문에 '건축가'라는 직업을 생각해냈다.

여기서 한 가지 중요한 것은 '건축을 실용적이면서도 미적인 것으로

만들어보자는 생각이 들었다'라는 부분이다. 소세키와 그의 친구들이 외국 잡지를 즐겨 읽었다는 사실은 잘 알려져 있다. 유럽 건축에 대해서도 상당한 지식을 갖추고 있었다고 한다. 소세키는 외국의 건축과 비교하면 당시 일본 건축은 '실용적'이지만 '미적'이지는 않다고 느꼈다. 일본 건축을 '아름다움'을 통해 사람들에게 감동을 줄 수 있는 존재로 만들고 싶어 했다. 젊은 소세키는 이러한 이상을 꿈꾸었지만 현실적 어려움 또한 잘 이해하고 있었다.

재산이 없기 때문에 스스로의 힘으로 먹고살아야 한다는 사실을 어릴 때부터 알고 있었다. 바쁘지도 한가하지도 않으면서 먹고사는 데 지장이 없는 일에 대해 제법 골똘히 생각해보았다. 아무튼 훌륭한 기술만 가지고 있다면 괴짜라도 고집쟁이라도 사람들이 찾아줄 것이라 생각했다.

'무제無題', 《소세키 문명론집》, 이와나미문고

사실 소세키는 금전적인 면에서 고생을 많이 했다. 가장 힘든 시기는 런던 유학 시절이 아니었나 싶다. 문학 전공자로는 처음으로 국비 유학생이 된 소세키는 부유한 일본인 유학생들과는 어울리지 않고, 생활비를 아껴 책을 샀다고 한다. 건축가가 되기로 결심한 때에도 유년기 이후의 가정환경이나 경제 상황이 부담으로 다가왔던 것으로 보인다. 자신의 소년기를 그린 《한눈팔기》[2]로 대표되듯 '돈'에 대한 문

제는 소세키 작품의 바탕을 이룬다.

소세키가 생각하던 건축가의 이미지란 '바쁘지도 한가하지도 않으면서 먹고살 수 있는' 일이었다. 시대를 막론하고 이렇게 수월한 일을 찾기란 쉽지 않을 듯한데, 소세키는 '훌륭한 기술', 다시 말해 고도의 지식과 디자인 능력만 갖춘다면 주문이 들어오리라고 낙관적으로 생각한 모양이다.

게다가 당시는 일본인 건축가가 거의 없었던 시기로 눈에 띄는 건축물은 모두 비싼 급여를 주고 고용한 외국인 건축가들이 디자인했다. 그런 점에서 소세키는 '최초의 미적인 일본인 건축가'라는 새로운 개념의 건축가를 꿈꾸었던 것이다. 이제까지 누구도 상상한 적이 없던 새로운 형태의 크리에이터를 말이다. 그렇다면 소세키는 일본 최초의 '아틀리에파派 건축가'가 아닐까. 이쪽이 좀 더 '소세키답다'는 생각이 들었다.

**1**

## 사사키 도요

佐々木東洋, 1839~1918

양방의洋方醫, 내과의. 서양의학 보급에 힘
썼다. 도쿄도의사회·간다구의사회 회장,
내무성 중앙위생회 위원 등을 역임했다.

---

**2**

## 《한눈팔기道草》

소세키의 장편소설. 1915년 6월 3일부터 9
월 14일까지 아사히신문에 연재했다. 《나
는 고양이로소이다》 집필 당시의 생활을 바
탕으로 한 자전적 소설이다. 주인공 겐조健
三는 소세키를, 돈을 뜯으러 오는 시마다島
田는 소세키의 아버지를 모델로 했다고 한
다. 자전적 성격이 강해 좋은 평판을 얻지
못했지만, 자연주의 작가들 사이에서는 높
이 평가되는 작품이다.

---

# 건축가를 꿈꾼
# 소세키가 본 거리와 건축

그렇다면 소세키가 건축가를 꿈꾸게 한 데 영향을 준 것은 어떤 건축물일까? 특히 서양식 건축물에는 어떤 것들이 있었을까? 그리고 거리의 풍경은 어떠했을까?

당시 도쿄에서는 고층 건물은 말할 것도 없고 큰 규모의 건축물조차 찾아보기 힘들었다. 워터스[3]가 설계한 긴자銀座의 렌가가이煉瓦街, 벽돌 거리 공사가 착공된 것이 1872년으로 소세키가 여섯 살 때였고, 긴자 거리가 어느 정도 제 모습을 갖춘 것이 열한 살 때였다. 또 다른 건물이라고 하면 정부 전속의 영국인 건축가 조사이어 콘더[4]가 설계한 우에노의 제실박물관帝室博物館과 로쿠메이칸鹿鳴館이 각각 소세키가 열다섯 살과 열일곱 살이 되던 해에 완성된 정도였다. 그리고 정확히 소세키가 건축가가 되려 했던 다음 해 완공 예정이었던 니콜라이 성당[5]이 조금씩 모습을 드러내기 시작했는데 어쩌면 소세키는 웅장한 성당의 모습을 보면서 건축가의 꿈을 키웠는지도 모르겠다. 건축사가 후지모리 데루노부[6]는 당시의 상황을 이렇게 설명한다.

1880년 조약 개정안 탈고에 맞춰 서양식 게스트 하우스인 로쿠메이칸의 신축이 결정되어 1883년 준공을 맞으면서 그 유명한 '로쿠메이칸 시대'의 막이 열렸다. 어찌하여 서양식 건물을 지어 무도회를 여는 것이 문명화의 증거가 되는 것일까? 지금 생각하면 믿기 어려운 일이지만 당시의 지도층은 이런 움직임을 인정하고 받아들였다. 야마가타 아리토모山縣有朋, 오야마 이와오大山巖 등의 무사 계급은 당황스러워하면서도 가장무도회에서 한껏 자신을 뽐냈고, 이토 히로부미伊藤博文와 같은 하이칼라 집단은 기대감에 부풀어 모임이나 집회에 숙녀들을 대동하고 나타났으며, 각국 공사公使가 모인 로쿠메이칸으로 마차를 몰았다. …이런 분위기가 절정을 이루던 1884년, 이노우에는 로쿠메이칸의 도시 버전이라 할 수 있는 양식관청가洋式官廳街 건설이라는 생각을 해냈다.

《메이지의 도쿄 계획》

열일곱 살 소세키의 눈에 비친 이 웃지 못할 풍경은 이후 '현대 일본의 개화' 등의 강연을 통한 문명 비판의 대상이 되었다.
'설계를 맡은 것은 일류 외국인 건축가', '마치 자기들의 명화名花를 화분째 싣고 와서는 이국異國의 토지에 옮겨 심어놓은 것처럼', '내무성이 진행한 시구市區 개정 계획의 입안자 가운데 건축가는 단 한 사람도 없고 토목기사, 행정관, 기업가, 위생학자, 군인 등이 포함되어 있을 뿐이었다'같은 책라는 후지모리 데루노부의 말처럼 당시는 아직 일

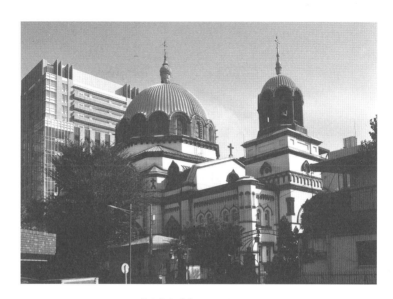

니콜라이 성당(도쿄, 오차노미즈)

본인 '건축가'라는 존재를 찾아볼 수 없었다. 참고로 작가 다야마 가타이[1]는 1887년 당시를 이렇게 회상하고 있다.

당시 도쿄는 진흙탕의 도시, 흙벽 집의 도시, 정치인을 태운 마차의 도시, 다리 양끝에 노점이 즐비하게 늘어선 도시였다. (중략) 긴자 거리를 제외하고 니혼바시日本橋에서 볼 수 있는 서양식 가옥은 간다의 스다초須田町에 있던 게레상회商會라는 집 한 채가 전부였다.
같은 책

사람들도 거리도 아직 에도 시대의 모습을 간직하고 있던 시절, 흙먼지 날리는 거리를 기모노에 게타를 신고 책보를 둘러맨 채 활보했을, 미래의 건축가 소세키의 모습이 눈앞에 선하다.

**3**

**토머스 제임스 워터스**Thomas James
Waters, 1842~1892

아일랜드 출신. 메이지 시대 초기에 활동한
건축 기술자. 긴자의 렌가가이를 건설한 것
으로 유명하다. 벽돌렌가 공장을 직접 설립
해 일본인을 지도하기도 했다.

---

**4**

**조사이어 콘더**Josiah Conder, 1852~1920

영국 런던 출신 건축가. 정부 관련 프로젝
트를 많이 담당했다. 공부대학교工部大學
校, 현 도쿄대학 공학부 건축학과 교수로 일하
며 다쓰노 긴고 등 초기 일본인 건축가를
육성했다. 메이지 시대 이후 일본 건축계의
기초를 닦은 인물로 평가된다. 개인 건축
설계 사무실을 열어 많은 재계 관계자들의
저택을 짓기도 했다. 주요 작품으로는 '제
실박물관', '로쿠메이칸', '해군성 본관', '미
쓰비시 1호관' 등이 있다.

---

**5**

**니콜라이 성당**

정식 명칭은 도쿄 부활 대성당,
Holy Resurrection Cathedral in Tokyo
도쿄 도 지요다 구에 있는 정교회 대성당.
녹청색의 돔 지붕이 특징으로 일본 최초의
본격적인 비잔틴 양식 교회 건축이다. 관
동대지진으로 큰 피해를 입었으나 복원 후
현존하고 있다.

---

**6**

**후지모리 데루노부**藤森照信, 1946~

나가노 현 출생. 건축사가, 건축가, 도쿄
대학 명예교수. 전문 분야는 일본 근대 건
축사, 자연 건축 디자인. 저서 《메이지의
도쿄 계획》1982, 이와나미서점으로 마이니
치 출판문화상을, 《건축 탐정의 모험 도쿄
편》1986, 지쿠마문고으로 산토리학예상을
수상했다.

---

**7**

**다야마 가타이**田山花袋, 1872~1930

군마 현 출생. 소설가. 대표적인 자연주의
파派 작가로 주요 작품으로는 《포단蒲團》,
《시골 교사》 등이 있다.

---

# 꿈으로 끝나버린
## '건축가·나쓰메 소세키'

만일 소세키가 자신의 바람대로 건축과에 진학해 일본의 건축에 대해 진심으로 고민했다면 틀림없이 일본을 대표하는 건축가가 되었을 것이다. 그리고 메이지 시대 즉, 일본 건축 문화 생성의 여명기에 결정적인 영향을 끼쳤을 것이다.

건축가를 꿈꿨던 것은 자신의 공적이 비교적 영구적으로 남기 때문이지.

《소세키 연구》, 모리타 소헤

소세키가 제자 모리타 소헤[8]에게 남긴 말이다.

이런 꿈을 꾸던 어느 날, 고등학교 동급생이자 친구인 요네야마 야스사부로[9]가 소세키를 찾아왔다. 소세키의 설명에 따르면 요네야마는 진정한 괴짜로 철학자들의 이름을 줄줄이 꿰고 있었고, 우주론이나 인생론에 대해서도 열변을 토했는데, 소세키도 실력을 인정하는 인물

이었다.

장차 뭐가 되고 싶으냐는 요네야마의 물음에 소세키가 '건축가'라고 대답하자 "그따위 것 그만둬!"라는 돌직구를 날렸다. 그리고는 여느 때처럼 대국론大局論을 펼쳤다. 이 나라에서 아무리 노력해도 세인트 폴 대성당[10] 같은 건축물을 남길 수 없을 것이고, 그렇다면 문학을 하는 게 낫다는 내용이었다.

소세키는 확실하게 먹고살 수 있는 일이 아니라는 생각도 들었지만, 생계 문제 같은 것은 안중에도 없는 요네야마의 인생관에 매료되어 그저 감탄할 뿐이었다. 소세키는 이때의 일을 다음과 같이 회상했다.

요네야마라는 사내가 있었다. 그는 상당한 수재로 철학과 학생이었는데 꽤 친한 친구였다. 그는 내가 건축과에서 공부하는 것을 보고 끊임없이 충고를 해주었다.

〈낙제〉

모리타 소헤의 《소세키 연구》에서도 볼 수 있듯이 소세키는 잠시 건축과에 적籍을 두었는데 그때의 심경은 이러했다고 한다.

당시 나는 피라미드라도 만들 듯한 기분이었는데 요네야마가 끊임없이 이렇게 이야기하는 것이 아닌가. "자네는 지금 일본의 상황을 보고도 미술적인 건축물을 남길 수 있을 것이라 믿나? 그건 불가능한

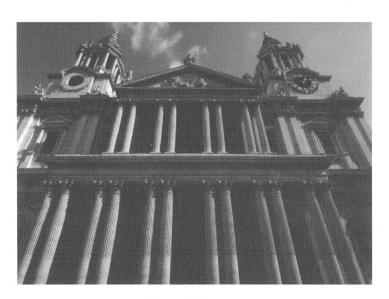

세인트 폴 대성당(영국, 런던)

일이야. 그보다는 문학을 해. 문학이라면 노력 여하에 따라 100년이고 1000년이고 후대에 전할 수 있는 대작을 남길 수 있을지 몰라." 사실 내가 건축과를 고른 것은 나 자신을 위한, 타산적인 선택이었는데, 요네야마는 세계 최고를 목표로 두고 있잖아.

그의 말을 듣고 있자니 마음이 움직였고, 결국 문학을 공부하기로 마음을 바꿨다. 국문학이나 한문이라면 따로 공부할 필요가 없다는 생각이 들어 영문학을 전공하기로 했다. 이런 연유로 지금까지도 영문학을 업으로 삼았는데 재미가 별로 없다. 요즘 들어 다른 일이 없을까 생각해보았지만 뾰족한 수가 없다. 처음에는 영문학을 열심히 공부해서 영어로 문학 작품을 써보면 어떨까, 하는 엉뚱한 생각도 했다. …

같은 글

'피라미드라도 만들 것 같은 기분으로'라는 말은 물론 비유적인 표현이다. 라스베이거스에 있는 룩소르호텔 같은 피라미드 형태의 거대한 건축물을 짓겠다는 의미가 아니다. 아마도 소세키는 건축에 대한 고정관념을 깨뜨리고 사람들이 본 적이 없는 새로운 건축을 염두에 두고 있었던 것이 아닌가 생각된다.

하지만 당시 일본 사회와 경제 상황을 고려한다면 역시 실현 불가능한 일이었다. 그보다는 문학을 하는 것이 유리했다. 문학이라면 개인의 재능과 노력만으로 역사에 남을 만한 큰 업적을 남길 수 있다. 요

네야마의 예언은 적중했고, 소세키는 100여 년이 지난 지금도 인구에 회자되는 대작을 남겼다.

〈낙제〉는 1906년 9월 15일 〈중학문예中學文藝〉라는 잡지에 실린 에세이인데 이해에 소세키는 잡지 〈호토토기스〉에 《나는 고양이로소이다》[11] 제10장과 《도련님》[12]을 동시에 발표했다. 7월에는 교토제국대학현 교토대학의 교수직을 거절했다. 그러니까 앞의 인용문은 소세키가 영문학자와 전업 작가 사이에서 고민하던 시기에 쓴 것이다. 결국 이듬해 2월 아사히신문사의 제안을 받아들여 4월에 입사하게 되는데 어찌 보면 〈낙제〉는 소세키 인생 최대의 전환기에 쓴 글이라 할 수 있겠다. 그런데 요네야마의 충고가 없었다면 소세키는 건축가가 되었을까? 이 부분에 대해 소세키는 이렇게 말한다.

들고 보니 그럴듯했다. 그날 밤 바로 건축가가 되려던 생각을 접고 문학가가 되기로 결심했다. 참으로 무사태평한 생각이 아닌가.
〈처녀작 술회담〉

요네야마가 나보다 대단하다는 생각이 들었다. 그 친구를 보고 있노라면 내 자신이 한없이 작게 느껴져서 지금까지 품어온 생각을 버리기로 했다. 그리고 문학가가 되었다. 그 결과는… 모르겠다. 아마 죽는 날까지 알 수 없을 것이다.
'무제'

작가 한도 가즈토시[13]는 요네야마 야스사부로와 소세키의 관계를 이렇게 말한다.

요네야마가 《나는 고양이로소이다》에서 거사居士로 등장하는 것은 잘 알려진 사실. 주인공 구샤미苦沙弥는 소로사키曾呂崎라는 이름의 이 등장인물을 이렇게 설명하고 있다.

'졸업 후 대학원에 들어가 공간론을 연구했는데 공부를 너무 열심히 한 탓에 복막염을 일으켜 세상을 떠나고 말았다. 소로사키는 나의 절친한 벗이었는데'.

실제로 대학원에서 철학을 전공하며 공간론을 연구하던 요네야마는 1897년 5월 29일 복막염으로 세상을 떠났다. 그의 나의 29세. 당시 소세키는 구마모토熊本의 고코五高에서 교사로 일하고 있었는데, 부음을 전해 들은 소세키가 보낸 편지가 남아 있다.

'요네야마의 불행이 안타깝기 그지없다. 문과 제일의 영재를 잃은 절통함을 어떻게 표현할까. 그는 문과가 생긴 이래, 그리고 문과가 문을 닫을 때까지 꼭 필요한 괴물과 같은 존재였다. 그가 비구름을 일으키기도 전에 이렇게 가버리다니…'.

소세키의 눈에도 괴물처럼 비췄던 대단한 인물. 사후 8년이 지났는데도 잊지 못한 채 소세키는 소설 속에서 그를 기리고 있다.

《소세키 선생님 오랜만입니다》, 한도 가즈토시

안타깝게도 이런 연유로 '건축가·나쓰메 소세키'는 꿈으로 끝나버렸다. 하지만 따지고 보면 '대문호·나쓰메 소세키'를 얻은 셈이다. 건축물의 수명을 훌쩍 뛰어넘는, 위대한 문학적 은혜를 즐길 수 있음에 감사할 따름이다.

**8**

**모리타 소헤**森田草平, 1881~1949

기후 현 출생. 작가, 번역가. 도쿄제국대학 영문과를 졸업했으며 소세키의 문하생이었다. 소세키의 추천으로 아사히신문에 소설 《매연煤煙》을 연재하며 문단에 데뷔했다.

**9**

**요네야마 야스사부로**

米山保三郎, 1869~1897

이시가와 현 출생. 철학자. 나쓰메 소세키, 마사오카 시키正岡子規와 일고예비문 시절을 함께 보냈다. 소세키는 요네야마의 조언에 따라 건축가의 꿈을 접고 문학가의 길을 선택했다. 《나는 고양이로소이다》의 등장인물 소로사키의 모델이 된 인물이기도 한다. 급성 복막염으로 29세의 젊은 나이로 세상을 떠났다.

**10**

**세인트 폴 대성당**St. Paul's Cathedral

런던의 금융가인 시티 오브 런던에 있는 대성당. 1666년 런던 대화재 후 건축가 크리스토퍼 렌이 재건했다. 1710년에 완성.

**11**

**《나는 고양이로소이다**吾輩は猫である**》**

소세키의 처녀 장편소설. 1905년 1월 잡지 〈호토토기스〉에 발표해 호평을 얻으면서 이후 연재가 시작되었다. 중학교 영어 교사인 진노 구샤미珍野苦沙弥가 기르는 고양이의 시점에서 인간 세계를 풍자적으로 그린 작품이다.

**12**

**《도련님**坊つちゃん**》**

소세키의 장편소설. 1906년 잡지 〈호토토기스〉 4월호의 별책 부록으로 발표했다. 마쓰야마松山에서 교사로 일할 때의 경험을 바탕으로 쓴 작품이다. 소세키의 작품 가운데 애독자가 가장 많은 작품이기도 하다.

**13**

**한도 가즈토시**半藤一利, 1930~

도쿄 출생. 작가, 수필가. 일본 근현대사, 특히 쇼와 시대1926~1989의 인물론, 역사론 등을 주로 다루며 소세키와 관련된 수필도 다수 발표했다. 《쇼와사昭和史》2004, 헤본샤로 마이니치 출판문화상을 수상했다.

# 소세키와 다쓰노 긴고의
# 이상한 인연

소세키가 건축가를 꿈꾸던 때 일본 건축계를 짊어질 한 남자가 두각을 나타냈다. 바로 도쿄역 설계자로 유명한 다쓰노 긴고[14]였다.

만일 소세키가 그대로 건축과에 남아 있었더라면 선배이자 막 교수로 취임한 스물세 살의 다쓰노 긴고를 만났을 것이다. 소세키가 마음을 바꿔 영문과로 전공을 바꾸었을 무렵 다쓰노 긴고는 젊은 건축가에게 커다란 시험 무대인 일본은행 본점을 설계하고 있었다. 사실 소세키와 다쓰노 긴고는 깊은 인연으로 맺어진 사이이다. 두 사람의 관계를 건축가이자 소세키 연구가인 와카야마 시게루[15]는 이렇게 적고 있다.

소세키가 건축과에 있었다면 다쓰노의 후배이자 라이벌이 되었을 것이다. 두 사람은 도쿄대학을 나와 영국 유학이라는 같은 길을 걸었지만 한쪽은 개선장군처럼 귀국해 일본 건축계의 중심에 군림했고, 다른 한쪽은 초라한 모습으로 돌아와 영문학을 버렸다. 하지만 두

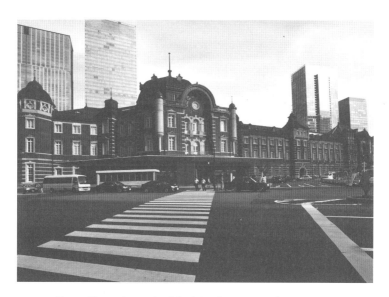

위: 도쿄역(도쿄, 마루노우치), 아래: 일본은행(니혼긴코) 본점(도쿄, 니혼바시)

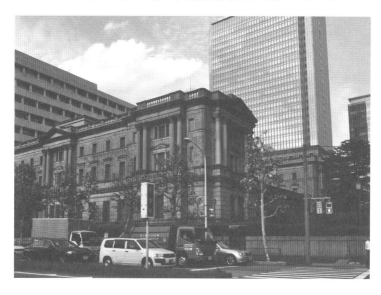

사람은 결국 메이지 시대 일본 건축계와 문학계를 이끌었다.

다쓰노 긴고는 전형적인 메이지 시대 사람답게 근엄했지만 그의 아들 유타카는 유별난 구석이 있어 소세키에게 많은 영향을 받았다. 그는 고바야시 히데오小林秀雄, 미요시 다쓰지三好達治, 다자이 오사무太宰治를 배출했다. 소세키의 처남이 '중부 지방의 다쓰노 긴고'라 불렸던 건축가 스즈키 데이지鈴木禎次라는 사실을 생각하면, 일본의 근대문학과 건축은 나쓰메 집안과 다쓰노 집안의 관계와 그 영향 아래 있었다 하겠다.

《소세키 거리를 걷다》, 와카야마 시게루

소세키는 1916년 12월 9일 세상을 떠났는데 죽음을 맞이하기 2주 전쯤 다쓰노 긴고의 장남인 다쓰노 유타카[16]의 결혼식에 참석했다. 유타카는 일고예비문 시절 소세키의 수업을 직접 듣지는 못했지만, 소세키의 강연을 찾아다니며 들을 정도로 열성적인 팬이었다. 그러니까 다쓰노 긴고는 아들이 존경하는 소세키를 신랑의 아버지 입장에서 맞이한 셈이 된다. 다만 결혼식에 소세키를 초대한 것은 유타카가 아닌 소세키의 제자 야마다 시게코山田繁子였다. 소세키는 신랑 측 손님이 아니라 신부 측 손님이었던 것이다. 결국 이 결혼식 피로연이 간접적이지만 소세키의 죽음을 재촉하는 결과를 가져왔다. 유타카는 당시를 이렇게 술회하고 있다.

소세키는 전부터 위가 좋지 않았는데 조금이라면 괜찮으리라는 생각으로 안주로 나온 땅콩을 먹은 것이 화근이 되었다. (중략) 이 땅콩이 소세키 마지막 병의 근인近因이 되었다는 사실을 나중에서야 알았다.

《명암明暗》에 수록된 참고 글 중에서, 가도카와문고

손님들을 맞는 신랑 신부 앞에 소세키가 나타났다. 유타카는 당시의 상황을 다음과 같이 설명했다.

지금도 잊을 수 없는 것은 소세키 선생님께서, 사모님과 함께였던 것으로 기억하는데, 갑자기 나타난 일이다. 잠시 멈춰 서서 나를 쳐다보시고는 단 한마디를 내뱉었다.

"야아!"

나는 "오랜만이야"라고 말씀하신 것으로 이해했다. 일고예비문 졸업 이후 직접 가르침을 받지는 못했지만, 선생님의 모습은 멀리서나마 지켜보고 있었고, 명강의도 두세 번 들으러 간 적이 있었다. (중략) 나는 선생님의 인사에 정중히 고개를 숙여 감사의 뜻을 표했다.

같은 책

유타카의 기록에 따르면 소세키는 피로연 날 오전에 《명암》[17]을 탈고했다고 한다. 그는 소세키 사후死後 《명암》 속 등장 인물들의 대화를 읽으며 이런 생각을 했다고 한다.

"저세상에서 데리러 온다면 오늘이라도 가야 하는 거요".

소세키는 자신에게 일어날 일을 농담인 양 말하는 것 같았다. 이 문호의 죽음에 내가 일말의 원인을 제공했다는 사실을 숙연히 받아들일 수밖에 없었다.

같은 책

결혼식 피로연은 소세키가 대중 앞에 모습을 드러낸 마지막 자리가 되었다. 참고로 유타카의 아버지, 즉 다쓰노 긴고는 피로연이 열리기 2년 전에 중앙 정차장도쿄역을 완성했고, 같은 해 건축학회 회장으로 취임했다. 명실상부 일본을 대표하는 건축가로서 절정기를 맞이한 때였다. 물론 다쓰노 긴고는 문호 나쓰메 소세키가 자신에게 버금가는 건축가가 될 수도 있었다는(?) 사실을 꿈에라도 생각해본 적이 없을 테지만.

소세키의 손자인 한도 가즈토시의 아내 한도 마리코는 다음과 같은 에피소드를 기록하고 있다. 소세키 일가가 1907년에 이사한 와세다早稲田의 셋집에 대한 내용이다. 한도 마리코는 "일본식과 서양식의 절충和洋折衷이라고 할까, 아니면 당시 유행한 문화주택文化住宅이라고 할까, 아무튼 특이한 건물이었다"라고 이야기한다. 그 집이 바로 유명한 '소세키산방漱石山房'이다.

소세키는 이 특이하고 평평한 집을 그럭저럭 괜찮다고 생각했던 모양이다. 그렇다고 아주 오래 살고 싶은 정도는 아니었고, 언젠가는 자기 취향에 맞는 집을 짓고 싶어 했던 것 같다. "유타카 군이 집을 짓고 싶다면 아버지다쓰노 긴고에게 부탁드릴 테니 언제든지 말씀하세요"라고 했다는 이야기를 하며 기뻐하던 모습이 기억나기 때문이다.
《소세키의 나가주반》, 한도 마리코

언제 유타카와 이런 대화를 나누었는지는 알 수 없다. 어쩌면 앞에서 말한 결혼식 피로연 때였는지도 모르겠다. 참고로 만년晩年의 소세키는 집에 대해 이런 글을 남겼다.

내가 많은 부富를 쌓았다느니, 훌륭한 집을 지었다느니, 토지와 가옥을 거래해 상당한 이문을 남겼다느니, 갖가지 소문이 떠돌고 있는 모양인데 모두 거짓이다. 많은 부를 쌓았다면 이렇게 지저분한 집으로 이사하지 않았을 것이고, 토지와 가옥의 거래에 대한 것이라면 그 방법조차 알지 못한다. 지금 살고 있는 집도 내 집이 아니다. 셋집이다. 다달이 집세를 낸다. 소문이란 무책임하기 그지없다. (중략) 집에 대한 관심은 다른 이들만큼은 있다. 며칠 전에도 아자부麻布에 있는 골동품 가게에 다녀오면서 여러 집을 살펴봤다. 눈길을 끄는 집이 있으면 일일이 들여다보고 점수를 매겼다. 내게 집을 짓는 일은 일생의 목표도, 특별한 의미도 아니지만 언젠가 돈이 생기면 집을 지어보고 싶

다. 하지만 그럴 일이 없을 것 같아 설계를 해본 적도 없다. 지금 살고 있는 집은 방이 일곱 칸인데, 내가 두 칸을 쓰고 나머지는 식구들이 쓴다. 자식이 여섯이나 되어 매우 좁다. 집세는 35엔이다.

《문사文士의 생활》

소세키의 집이라면 《나는 고양이로소이다》와 《도련님》을 집필한 일명 '고양이의 집'이라 불리던 센다기千駄木의 집이 잘 알려져 있는데, 이 집에는 이전에 모리 오가이가 살았다고 한다. 지금은 메이지무라明治村로 옮겨 보존되고 있다. 이 센다기의 집을 집주인의 사정으로 비워주게 되어 소세키의 아내 교코가 혼고本郷에 있는 셋집을 급하게 구했지만 소세키는 마음에 들어 하지 않았다고 한다. 혼고로 이사한 지 일 년도 되지 않은 어느 날 산책을 나갔던 소세키가 찾아낸 것이 '소세키산방'이었다. 참고로 소세키산방이 있던 와세다는 소세키가 태어난 신주쿠新宿 기쿠이 초喜久井町와 가깝다. 이 집은 1945년 공습으로 소실되었는데 현재는 '소세키공원'을 조성해 신주쿠 구區가 관리하고 있다. 유카타를 입은 소세키가 베란다에서 쉬고 있는 사진을 자료로 해 베란다를 포함한 집의 일부를 복원해 공개하고 있다. 정원에는 소세키의 동상이 있다.

나는 더 밝은 집이 좋다. 더 예쁜 집에 살고 싶다. 지금 집은 서재 벽지가 벗겨지고 천장에는 비가 샌 자국이 있어 매우 지저분하지만 천

신주쿠구립 소세키공원(도쿄, 와세다)

장을 쳐다보는 사람도 없으니 그대로 두었다. 게다가 다다미가 아닌 마루방이 있다. 널빤지 사이에서 바람이 들어와 겨울에는 참기 힘들다. 채광도 별로다. 마루방에 앉아 책을 읽거나 글을 쓰고 있노라면 괴롭지만 불만이라는 게 말하기 시작하면 끝이 없으니 신경 쓰지 않기로 했다. 전에 아는 이가 찾아와 천장을 보고 벽지를 준다고 했지만 사양했다. 이런 집이 좋아서 이렇게 어둡고 지저분한 집에 사는 게 아니다. 어쩔 수 없이 이러고 있을 뿐이다.

같은 책

소세키는 의외로 집에 무관심했던 듯하다. 집을 짓고 싶다는 마음은 있었지만 결국 평생 동안 셋집에서 살았다. 집을 지을 시간이 없었는지도 모른다. 젊은 소세키가 꿈꾸었던 건축은 규모가 큰 장대한 것이었다는 생각이 들었다. 아무튼 '이 어둡고 지저분한 집에서 일본 근대문학의 새롭고 거대한 조류潮流가 탄생했다.

소세키가 센다기의 집에서 살던 때부터 '고양이'가 유명해져 하루가 멀다 하고 손님이 찾아왔기 때문에 면회는 주 1회, 목요일 오후라는 규칙을 정했다고 한다. 제자들은 이를 '목요회木曜會'라고 불렀는데 와세다의 집으로 이사한 후에도 계속되었다.

목요회의 단골손님으로는 다카하마 교시[18], 데라다 도라히코[19], 모리타 소헤, 스즈키 미에키치, 아베 지로, 아베 요시시게, 마쓰네 도요조, 우에노 도요이치로, 우치다 햣켄[20], 이와나미 시게오[21] 등이 있었

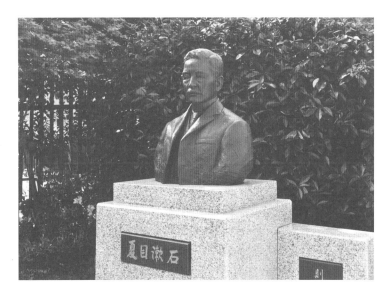

신주쿠구립 소세키공원(도쿄, 와세다)의 소세키 흉상과 고양이 무덤

고, 소세키가 타계하기 일 년 전부터는 아쿠타가와 류노스케[22], 구메 마사오[23], 기쿠치 간[24], 마쓰오카 유즈루[25] 등도 참가했다. 글자 그대로 '소세키 산맥'이라 하겠다.

소세키는 만년의 9년간을 이 '소세키산방'에서 보낸 후 50년의 생애를 마감했다. '목요회'는 '구일회九日會'로 명칭을 바꾸어 매달 한 번씩 소세키를 기리는 모임을 열고 있다. 9일은 소세키가 세상을 떠난 날이다.

**14**

**다쓰노 긴고**辰野金吾, 1854~1919
사가 현 출생. 건축가. 공부대학교이후 도
쿄제국대학, 현 도쿄대학 공학부 졸업. 튼튼
한 설계로 '다쓰노견고辰野堅固'라 불리기
도 했다. 도쿄제국대학의 교수로 재직하면
서 일본 건축계에 수많은 인재를 배출했다.
주요 작품으로는 '도쿄역', '일본은행 본점',
'일본은행 오사카 지점', '나라호텔 본관'
등이 있다.

---

**15**

**와카야마 시게루**若山滋, 1947~
타이완 출생. 건축가. 나고야공업대학 명
예교수.

---

**16**

**다쓰노 유타카**辰野隆, 1888~1964
도쿄 출생. 프랑스 문학자. 건축가 다쓰노
긴고의 장남. 도쿄제국대학 불문학과를
졸업했다. 1962년에는 문부과학성이 뽑는
문화 공로자로 선발되었다. 모교의 교수로
일하면서 문학·비평계의 인재를 길러냈다.

---

**17**

**《명암**明暗》
소세키의 장편소설이자 유작. 1916년 5
월 26일부터 12월 14일까지 아사히신문
에 연재되었다. 소세키의 건강이 악화되면
서 188회까지 연재하고 미완으로 끝났다.
원만하지 못한 부부 관계를 축으로 인간
의 이기利己에 대해 고찰한 근대 소설이자
소세키의 소설 가운데 가장 긴 작품이기
도 하다. 다른 작품에서는 찾아볼 수 없는
다양한 인물의 시점, 특히 여성의 시점으로
쓰인 점이 특이하다.

---

**18**

**다카하마 교시**高浜虛子, 1874~1959
에히메 현 출생. 하이쿠 시인, 소설가.

---

**19**

**데라다 도라히코**寺田寅彦, 1878~1935
도쿄 도 출생. 물리학자, 하이쿠 시인, 수필
가. 소세키와 친분이 깊어 《나는 고양이로
소이다》와 《산시로》 등장인물의 모델이 되
기도 했다.

**20**

**우치다 햣켄**內田百閒, 1889~1971

오카야마 현 출생. 소세키 문하의 소설가, 수필가. 공포스러운 소설과 유머러스한 수필을 발표했다. 특히 여행기 《바보 열차阿房列車》 시리즈가 유명하다.

**21**

**이와나미 시게오**岩波茂尾, 1881~1946

나가노 현 출생. 출판인, 이와나미서점岩波書店의 창업자. 1946년 문화훈장을 수상했다.

**22**

**아쿠타가와 류노스케**芥川龍之介, 1892~1927

도쿄 도 출생. 소설가. 도쿄제국대학 영문과 졸업. 대학 재학 중 나쓰메 소세키의 문하에 들어가 처녀작 《노년老年》을 발표했다. 대표작으로는 《라쇼몽羅生門》, 《어떤 바보의 일생》, 《톱니바퀴》 등이 있다.

**23**

**구메 마사오**久米正雄, 1891~1952

나가노 현 출생. 소설가, 극작가, 하이쿠 시인.

**24**

**기쿠치 간**菊池寬, 1888~1948

가가와 현 출생. 소설가, 극작가, 저널리스트. 교토제국대학 영문과 졸업. 문예춘추사文藝春秋社를 설립했고, 권위 있는 문학상인 아쿠타가와상芥川賞과 나오키상直木賞을 만들었다. 대표작으로는 소설 《진주부인》, 희곡 《옥상의 광인》, 《아버지 돌아오다》 등이 있다.

**25**

**마쓰오카 유즈루**松岡讓, 1891~1969

니가타 현 출생. 소설가. 소세키의 장녀 후데코筆子와 결혼해 사위가 되었다. 소세키의 아내 교코鏡子와 나눈 담화를 정리한 《소세키의 추억》이 널리 읽힌다.

# 시바 료타로가 말하는 다쓰노와 소세키, 그리고 건축과 문학

시바 료타로[26]가 '건축에 대하여'라는 제목으로 강연한 적이 있다. 1992년 신건축가협회 강연에서 역사 작가가 말하는 건축론이 매우 흥미롭다. 더불어 소세키와 현대 디자인에 관련해서도 시사적인 부분이 많아 자세히 소개하려 한다. 당시 시바 료타로는 건축가 청중을 향해 이렇게 말문을 열었다.

다쓰노 씨는 에도 시대 말기에 태어났지만 일찌감치 영국 유학을 하고 돌아와 외국인 같은 사고를 하는 분입니다. 1890년, 소세키 씨가 건축가가 되려고 생각하고 있을 때 다쓰노 씨는 이미 교수이자 건축가로 활약하고 있었습니다. 도쿄역을 설계하기 전이었지만 이미 각광받는 존재였습니다.

'건축에 대하여', 《시바 료타로 전 강연 5》, 아사히문고

이 강연에서 시바 료타로는 역사가답게 거대한 시간 축을 중심으로

건축과 도시를 설명했다. 또 '오다 노부나가織田信長는 건축가였다'고 이야기했다. 시바 료타로는 오다 노부나가를 뛰어난 '디자이너'이자 천재적인 '건축가'로 평가했다. 확실히 아즈치 성安土城 건설은 독특한 '천수각天守閣'이나 교통의 요지를 선택해 랜드마크의 역할을 더했다는 점에서 무척 뛰어나며, 상업 도시계획이라는 발상은 일본 최초의 실험 도시 구상이라고 할 수 있다. 더불어 아즈치 성을 복원할 때의 인테리어는 기존 개념을 훌쩍 뛰어넘는 참으로 독창적인 것이었다고 한다.

시바 료타로는 오다 노부나가가 선교사들에게서 정보를 얻었다고 말했다. 유럽의 축성법에서 거리의 모습에 이르기까지 세세하게 캐물었고, 아즈치의 도시 건설을 위해 뛰어난 기술자들을 불러모았다. 아즈치 성 설계 책임자는 오다 노부나가의 측근이었던 오카베 마타에몬岡部又右衛門이라는 목수였다.

시바 료타로는 "물론 디자인은 노부나가의 발상입니다. 다시 말해 디자이너는 오다 노부나가였지요. 천재는 호기심 덩어리입니다"라고 말했다. 참고로 도요토미 히데요시豊臣秀吉는 '토목가土木家' 출신이었다고 했다. 그런 다음 시바 료타로는 문학과 건축 이야기를 섞어가며 일본과 서양을 비교했다.

서양인의 소설은, 예를 들어 도스토옙스키도, 톨스토이도, 이후 20세기의 소설가들도, 서양 건축처럼 만들어갑니다. 마치 쾰른 대성당을 쌓아 올릴 때처럼 기초공사를 튼튼히 합니다. 무거운 것을 올려

도 문제가 생기지 않도록 견고하게 기초를 다지는 것이지요.

그래서 서양의 소설은 도입부가 지루합니다. 첫 20페이지 정도는 지루해서 책장을 덮고 싶지만 일단 참고 읽으면 재미있어집니다. 기초공사니까요. 글을 쓰는 쪽도 독자들에게 기초공사라는 사실을 강제強制합니다. 지루하지만 참으라는 것이지요. 반면 일본의 소설은 다릅니다. 《겐지모노가타리》도, 20세기 장편소설도 그러한데, 건물과 건물을 이어갑니다.

평면적으로 발전할 뿐 위로 치솟는 듯한 입체감은 없습니다. 스토리에서 스토리로 이어집니다. 복도만 있으면 됩니다. 일본의 소설 역시 일본의 건축, 특히 헤이안 시대의 건축을 닮았습니다. 입체감은 없지만 나름대로의 아름다움을 지녔지요. 그리고 이러한 특징은 에도 시대 가쓰라리큐桂離宮에서 완성됩니다.

같은 책

건축과 문학의 공간적 상관관계, 그리고 일본에는 메이지 시대 이전에도 오다 노부나가라는 건축가가 있었다는 이야기는 에도 시대를 뛰어넘어 메이지 시대로 이어진다.

**26**

**시바 료타로**司馬遼太郎, 1923~1996

오사카 부 출생. 소설가, 논픽션 작가, 평
론가. 《올빼미의 성》으로 나오키상을, 《료
마는 간다》로 기쿠치간상을 수상했다. 새
로운 스타일로 일본 역사소설의 황금기를
연 국민 작가이다.

# 빌더builder와 아키텍트architect의 차이

시바 료타로의 설명에 따르면 1890년메이지 23년 당시에는 지금의 도쿄대학 건축과를 도쿄제국대학 공학부 조가학과造家學科라고 불렀다. '조가'라는 말은 '빌딩building'을 번역한 것이다. 시바 료타로는 '일반적인 빌더builder가 아니라 여러 학문을 섭렵하고 예술적인 감각을 지닌 사람이 열정적으로 하는 일, 혹은 그 일을 하는 사람을 가리켜 아키텍트architect라 한다'고 설명했다. 그리고 소세키는 '건축'이 아닌 '아키텍처architecture'라는 단어를 사용했을 것이라고 덧붙였다.

당시 모든 학문은 먼저 고액의 급여를 주고 외국인 교사를 초빙해 일을 시킨 후 해외에서 유학하고 돌아온 일본인들에게 그 뒤를 잇게 하는 정부의 방침을 따랐다. '건축 분야에서는 최초의 일본인 교수가 다쓰노 긴고일 것이다'. 시바 료타로는 당시의 에피소드 하나를 소개했다.

영국 등지에서 유학한 다쓰노 긴고 씨가 1884년에 고향으로 돌아와 여러 가지 일을 시작했습니다. (중략) 공인公認 아키텍트가 한 사람밖

51

에 없던 시절이었지요. 그로부터 6년 후 나쓰메 소세키는 건축가가 되려고 했습니다. 동급생이었던 천재 요네야마 야스사부로에게 그만 두라는 말을 들었지만 말입니다.

같은 책

시바 료타로는 소세키와 요네야마가 영국의 책과 잡지를 자주 읽었는데 세인트 폴 대성당과 설계자인 크리스토퍼 렌[27]에 대해서도 잘 알고 있었다고 말했다.

소세키는 친구 요네야마의 조언을 받아들여 건축가의 길을 포기하고 문학가의 길을 선택했지만, 건축에 대한 미련이 남아 있었던 모양이다. 시바 료타로는 소세키가 건축에 대해 미련을 가지고 있었다는 증거는 그의 작품에서도 찾아볼 수 있다고 예를 들어 《산시로》[28]에서 볼 수 있는, 다쓰노 긴고가 설계한 도쿄대학 캠퍼스의 건물 묘사 등 지적했다.

그리고 이야기는 현대로 이어졌다. 이때 시바 료타로는 역사가에서 신랄한 평론가로 변신해 건축가와 건축주의 관계에 대해 논했다.

건물을 보고 이런 생각을 할 때가 있습니다. 이 건물의 아키텍트와 오너의 관계가 좋지 않았구나. (중략) 일본은 오너가 아키텍트에게 빌더가 되어주기를 바라는 경향이 있습니다. 그러한 오너는 유럽에도 있지만 보통 건축가가 오너를 교육한다고 합니다. 보통 수준의, 오로지 돈만 가진 사람이 빌딩을 짓는다고 가정해봅시다. 그 순간부터

아키텍트의 강의가 시작됩니다. (중략) 건축가를 위한 강의를 하고 계십니까? 건축이란 무엇인가, 세계의 건축은 어떠한가, 건축의 역사와 미래에 대한 강의가 필요합니다.

같은 책

"여러분은 어떠합니까? 그만한 일을 할 만한 성실함과 능력을 갖추었습니까? 빌더 정도의 소양밖에 없으면서 아키텍트 흉내를 내고 계신 건 아닙니까?"라고 말하는 듯하다.

이런 사정은 디자이너와 클라이언트 관계에서도 마찬가지이다. 프레젠테이션을 본 클라이언트가 고개를 끄덕거리면 좋겠지만 그런 경우는 매우 드물다. 매우 만족스럽지 않다면 결점을 말하는 것이 보통이다.

이때 필요한 것이 상대방의 생각을 끌어내어, 함께 노력해서 멋진 공간을 세상에 남기자며 의식을 공유하게 만드는 디자이너의 역량이다. 이런 역량을 발휘하기 위해서는 평소 폭넓은 지식을 습득하고 경험을 쌓을 필요가 있다. 시바 료타로의 신랄한 비판은 건축과 예술, 건축의 존재 의의에 대한 부분으로 이어진다.

저는 현재 일본인들이 생각하는 문명이라는 것에 동의할 생각이 없습니다. 19세기 건물이 증기기관이었다면 지금의 건물은 무엇일까요? 계속해서 항해할 수 있는, 다량의 에너지를 소비하는 새로운 무엇이

겠지요. 공조 설비도 그렇고, 인공위성과 교신 가능한 설비도 있고 말입니다. 컴퓨터 시스템도 갖추고 있고요. (중략) 지금의 건물은 세계를 향해 마치 인간의 뇌처럼 움직이고, 그러한 능력을 갖춘 공간이 되려 합니다.

다쓰노 긴고 씨가 활약하던 시대와 비교하면 참으로 많은 것이 달라졌습니다. 지금은 하나의 기계를 만든다고 할 수도 있겠습니다. 그러나 그것만으로는 인간이 살 수 없습니다. 우리는 문명이 사라지고, 괴상하고 지저분한 건물뿐인 거리를 매일 바라봅니다. 마음이 여린 사람이라면 수명이 줄고 말 것입니다.

같은 책

도시를 가득 메운 빌딩을 보고 있노라면 건축가의 미의식이나 예술성이 느껴지기보다는 건축가가 건물과 무관한 인간을 무시하고 배제하려는 것처럼 느낄 때가 있다. 언제부터인가 효율성과 경제성만 중시하는 디자인을 당연하게 여기면서 거리의 경관이나 공공성은 등한시되었다. 그런 빌딩들이 사람들에게 주는 위압감이나 소외감은 일종의 '공해'라고 해도 지나친 표현이 아니다. 시바 료타로의 이야기는 계속된다.

결국 건축은 일상적이면서도, 동시에 사람들의 일상을 고무鼓舞시키는 역할을 해야 합니다. '아, 살고 싶다. 산다는 것은 좋은 일이다'라

고 느끼도록 말이지요. 보고 있으면 힘이 솟아나는 것이 예술의 기본 아닙니까. 그러한 예술을 대표하는 것이 바로 건축입니다. 건축은 인간에게 기계적인 성능은 물론 건강과 편안함을 주어야 합니다. 회화는 한 장의 평면에 표현될 뿐입니다. 건축과 비교하면 크기도 작습니다. 건축은 거대한 공간을 차지하기도 합니다. 그럴 때면 저는 생각합니다.

'이 건물 건축주는 무지無知하군.'

건축가가 무지하다는 생각은 들지 않습니다. 단지 오너와 벌인 대결에서, 오너를 교육하려고 노력하는 아키텍트의 역량이 부족했다고 생각합니다. 오다 노부나가처럼 오너가 뛰어난 디자이너인 동시에 건축가라면 커다란 행운입니다. 하지만 오너는 대개 무지합니다. 여러분들이 그런 오너를 교육하는 엄청난 일을 한다는 사실을 다시 한 번 말씀드리며 오늘 이야기를 마치겠습니다.

같은 책

시바 료타로가 지적했듯 일본의 풍토에는 초고층 빌딩 숲이 어울리지 않는다고 생각한다. 게다가 빌딩이 거대한 기계를 만들고 싶은 악취미를 반영한 것이라면 거론할 여지조차 없다. 하지만 건축에는 고도의 정치·경제적 요소가 반영되어 있기 때문에 건축가 개인이 관여할 수 있는 부분이 적은 것도 사실이다. 바꿔 생각하면 그렇기 때문에 관여할 수 있는 부분이라면 미미한 것이라도 건축가의 지성과 미

의식을 발휘해야 한다.

도시의 경관을 결정하는 건축의 외관이나 주변 공간의 구성에서 느껴지는 예술성을 통해 건축가는 자신의 참된 역량을 발휘할 수 있다. 어쩌면 건축가 자신이 이러한 기회와 사명에 무관심한 건지도 모른다. 무지한 오너나 거대한 부동산 시스템을 미적美的으로 유도해 설득하는 것이 쉽지 않은 일이지만 그런 일들이 바로 건축가와 디자이너의 보람이라 할 수 있다.

물론 건축주의 요구나 비용 등 악조건과 맞서 싸우며 새로운 바람을 불러일으키는 건축가나 디자이너도 많다. 여러분도 새로운 디자인의 시대에 도전하기를 바란다. 그럼 끝으로 시바 료타로 씨에게 감사의 말씀을 전하며 본론으로 돌아가도록 하자.

**27**

**크리스토퍼 렌**Sir Christopher Wren,

1632~1723

영국 출생. 건축가, 천문학자, 수학자. 1666
년에 런던 대화재가 일어난 후 부흥 활동에
참여했고, 왕실 건설 총감으로 활약했다.
대표작으로는 세인트 폴 대성당 재건이 있다.

---

**28**

**《산시로三四郎》**

소세키의 장편소설. 1908년 9월 1일부터
12월 29일까지 아사히신문에 연재했다.
《그 후》, 《문》으로 이어지는 초기 3부작
중 하나이다. 순수하고 소박한 청년 산시
로의 감정 변화와 정신적 성장을 그린 교양
소설이다. 동시에 청년의 눈을 통해 러일전
쟁 이후의 일본 사회와 문명을 비판한 풍
속소설이기도 하다.

---

소세키의 디자인론

# '문명으로서의 디자인' 시대,
# 그리고 '디자이너'의 탄생

소세키가 태어난 1867년은 에도 시대의 마지막 해였다. 막부幕府, 쇼군을 중심으로 한 무사 정권-옮긴이 말기의 혼란 속에서 대정봉환大正奉還, 1867년 에도 막부가 일왕에게 국가 통치권을 돌려준 사건-옮긴이이 일어났고 이에 따라 새로운 국가의 탄생을 목전에 두고 있었다. 새로운 일본을 꿈꾼 사카모토 료마[1]와 다카스기 신사쿠[2] 등과 같은 많은 지사志士들이 목숨을 잃은 해이기도 하다. 훗날 소세키와 절친한 친구가 된 마사오카 시키[3]를 비롯해 건축가 이토 주타[4]와 프랭크 로이드 라이트[5]도 같은 해에 태어났다. 참고로 유럽에서는 카를 마르크스[6]가 《자본론》 제1권을 간행한 해이기도 하다. 이듬해인 1868년이 바로 메이지 원년元年이 되는 해로, 소세키는 '문명 개화' 시대와 함께 태어나 근대국가 건설의 소용돌이 속을 살다 간 셈이다.

메이지 유신은 서구 제국 열강 이외의 나라에서 처음으로 실시된 근대국가 건설 사업이다. 이를 통해 경제는 물론 일상생활까지도 실험의 장이 되었다. 그와 동시에 생활 속의 디자인이 처음으로 의미를

갖게 된 커다란 기회였다. 국가의 새로운 모습을 그리기 위한 새 캔버스가 마련된 것이라 하겠다.

하지만 캔버스에 실제로 그린 것은 서구 문물의 모사模寫뿐이었다. 지나치게 졸속으로 서구화를 지향한 나머지 나라가 나아가야 할 방향을 잃어버렸다. 유럽의 주택 풍경이 담긴 그림엽서를 들고 목수를 찾아가 그림과 똑같은 집을 지어달라고 말하는 일이 실제로 일어났다. 물론 서양식 주택을 지은 것은 종래의 기술자들이었다. 엄청난 속도로 '문명으로서의 디자인'을 복사하는 현상은 어떤 의미에서 요람기 일본 디자인에 불행을 안겨주었다. 그리고 이것이 일본 디자인의 역사와 발전 과정에 매우 특수한 영향을 미쳤다고 생각한다. 즉, 이 시기 일본의 디자인 유전자는 외압 때문에 돌연변이를 일으켰다.

소세키의 유아기에서 청년기까지는 일본 근대 디자인의 탄생과 요람기, 그리고 모색을 반복한 성장기와 그대로 겹친다. 이것은 디자인뿐 아니라 서구화 때문에 발생한 모든 문화 현상에 해당된다. 막부 말기에서 메이지 시대에 이르기까지 일본 근대 디자인의 중심 가운데 하나는 도자기 산업이었다. 아리타야키有田焼를 비롯한 교야키京焼, 세토야키瀬戸焼, 사쓰마야키薩摩焼, 구타니야키九谷焼 등이 유럽과 미국을 대상으로 한 수출 산업으로 주목받으며 급속히 성장했다.

막부와 번藩, 에도 시대 봉건영주가 지배했던 지역-옮긴이은 소세키가 태어난 1867년 파리에서 열린 만국박람회와 1873년에 개최된 비엔나박람회에 공예품을 출품했는데 특히 도자기가 일본을 대표하는 공예품으

로 호평받았다. 이것을 본 메이지 신정부는 국가 기본 정책인 '식산흥업植産興業'을 위한 주력 산업으로 도자기 제조를 적극 지원했다. 이후 도자기 공예를 필두로 한 전통 옷공예와 금속공예 등의 공예 디자인이 일본 무역 진흥 정책의 핵심을 이루었다.

메이지 정부는 수출 산업 진흥과 동시에 공예 교육 확충에도 힘을 쏟았다. 일본에서 본격적인 디자인 교육이 시작된 것이다. 하지만 에도 시대 이래의 전통 공예 기술과 서양에서 도입한 근대적 기술을 융합·정리하는 일은 쉽지 않아 오랜 기간 시행착오를 거듭했다. 미술, 공예, 도안, 의장 등의 말이 의미상으로나 직능상으로 확실하게 정의되지 않은 채 사용되었고, 그것들이 여전히 모호한 상태로 현재의 아트나 디자인 등의 단어로 확장되었다.

참고로, 드물기는 하지만 소세키가 작품 속에서 '의장' 또는 '도안'이라는 단어를 사용한 대목을 소개하자면 아래와 같다.

뒤쪽 방에는 칼라일이 의장에 관여한 책장이 있다. 거기에는 책이 잔뜩 꽂혀 있다.

〈칼라일박물관〉[7]

요즘 좀 한가해진 작은아버지는 자신의 의장대로 집을 신축했는데 모르는 사이 건축에 대한 이야기가 늘었다.

전차에서 내렸을 때 쓰다는 두 사람의 자취를 놓치고 말았다. 그는

칼라일박물관(영국, 런던)

정류장 앞 찻집에서 사진인쇄인지 석판인쇄인지 나름대로 의장을 고심한 온천장 광고를 보며 점심을 먹었다.
《명암》

묘한 간판이 나와 있다. 단청회라는 글자도, 글자를 둘러싼 도안도 산시로의 눈에는 전부 새롭기만 하다. 다만 구마모토에서는 볼 수 없다는 뜻에서 새롭다는 것이지 솔직히 이상한 모양새라는 느낌이다.
《산시로》

이상은 모두 지금의 '디자인'을 의미하는데 소세키는 '디자인'이라는 단어의 사용을 의식적으로 피한 것 같다. 그는 경박하게 외래어를 사용하는 풍조를 경계했다. 참고로 '디자인'이라는 단어가 소설 속에 처음 등장한 것은 시가 나오야[8]의 《오쓰 준키치大津順吉》에서였다. 소세키가 세상을 떠난 이듬해인 1917년에 출판된 책이다. '디자인'이라는 말이 일반적으로 사용되기 시작한 것은 1930년대 중반 이후부터라고 여겨진다. 다만 당시 '디자이너'라고 하면 곧 의상 디자이너를 의미했다.

이즈하라 에이치[9]는 저서 《일본의 디자인 운동》에서 메이지 유신 이후 사반세기, 의장과 도안의 시대, 다시 말해 일본 디자인의 태동기에 대해 자세히 설명하고 있는데 그의 연구를 참고로 당시의 상황을

살펴보기로 하자. 먼저 일본 정부의 교육기관 정비에 대해 알아보자. 1873년 서구 근대 기술을 도입하기 위한 거점으로 공학료학교工學寮學校가 세워졌다. 훗날 이 학교는 공부대학교로 바뀌고, 1886년에는 제국대학 공과대학이 된다.

그리고 소세키가 15세 되던 해인 1881년에 도쿄직공학교東京職工學校, 현 도쿄공업대학가 세워졌는데, '직공'이라는 명칭에서도 알 수 있듯이 직업인 양성을 목표로 했다. 이 학교는 4년제로 기계공학과와 과학공예과가 있었다. 학과의 명칭은 목적이나 전문성을 명시하기 위해 분화와 변경을 계속했다.

소세키가 17세에 대학예비문현 도쿄대학 교양학부에 입학한 다음 해인 1884년 도쿄대학에 '공예학부'가 설치되었고, 그다음 해에는 '조가학과造家學科'가 생겨났으며, 1887년에는 도쿄미술학교현 도쿄예술대학가 설립되었다. 소세키에게 다양한 선택의 기회가 생긴 것이다. 소세키는 결국 건축가의 꿈을 포기하고 1890년에 제국대학 문과대학에 진학했지만 말이다.

대학이 정비되는 동안 또 한쪽에서는 디자인 교육을 위한 준비가 진행되었다. 바로 전국 각지에서 디자이너를 양성할 공예 교육기관을 설립한 것이다. 이를 추진한 인물은 노토미 가이지로[10]이다. 노토미는 '도안'이라는 말을 고안한 사람으로 알려져 있는데, 당시 일본의 대표적인 수출 산업이었던 공예품을 보다 효율적으로 생산하기 위해 새로운 생산 시스템을 모색했다.

먼저 화가가 상품의 아이디어를 그려서, 즉 '도안화圖案化'해서 그 도안을 전국 각지의 숙련된 공예가에게 배부해 제작하는 분업화된 방식이었다. 다시 말해 일본에서 '도안가', 즉 직업으로서의 '디자이너'가 탄생한 것이다.

노토미는 도안가와 공예가를 양성하기 위해, 젊은이들을 대상으로 하는 공예 교육의 필요성을 강조했다. 그의 주장은 서구 기술의 도입을 우선으로 하는 정부 방침이 일본 전통 공예 기술의 전승을 뒷받침해온 '도제 제도'를 붕괴시키는 현실에 대한 경종이기도 했다.

도제 제도는 혈연이나 특정 지역사회에 한정되어 폐쇄적인 면이 있는 것도 사실이다. 노토미는 근대 기술의 이점을 살리는 동시에 열린 기술을 전승할 수 있는, 모든 젊은이들에게 평등한 기회를 부여하는 교육기관을 마련할 방법을 찾았다.

이러한 취지에서 노토미가 기획하고 설립한 학교가 가나자와공업학교金澤工業學校, 1887년, 다카오카 시高岡市의 공예학교1894년와 현립공예학교1896년이다. 노토미의 공예 교육 사상은 이후 전국 각지의 공예 교육기관 설립으로 이어졌고, 지금도 커다란 영향력을 발휘하고 있다.

간단히 정리하면 일본 디자인 교육의 원류는 식산흥업과 무역 진흥을 최종 목표로, 고도의 기술을 도입하려는 대학 교육이라는 흐름과 새로운 시스템으로 전통 기술을 계승하려는 공예 교육이라는 흐름으로 나뉘었다.

**1**

**사카모토 료마**坂本龍馬, 1836~1867

고치 현 출생. 에도 시대 말기의 지사志士.
료마는 통칭. 대립 관계에 있던 사쓰마번薩
摩藩과 조슈번長州藩의 동맹을 알선, 대정
봉환을 성사시켜 일본의 근대화를 이끌었
다. 대정봉환 성립 한 달 후에 암살되었다.

**2**

**다카스기 신사쿠**高杉晋作, 1839~1867

야마구치 현 출생. 에도 시대 말기의 조슈
번사長州藩士. 메이지 유신에 크게 기여한
인물이다.

**3**

**마사오카 시키**正岡子規, 1867~1902

에히메 현 출생. 하이쿠 시인, 국어일본어
학 연구가. 메이지 시대를 대표하는 문학
자 중 한 사람. 하이쿠, 단가短歌, 신체시,
소설, 평론, 수필 등 다방면에 걸쳐 활동했
으며 일본 근대문학에 커다란 영향을 미쳤
다. 나쓰메 소세키, 미나카타 구마구스南
方熊楠, 야마다 비묘山田美妙 등과 도쿄대
학 예비문 시절을 함께했다. 1902년 결핵
으로 세상을 떠났다.

**4**

**이토 주타**伊東忠太, 1867~1954

야마가타 현 출생. 건축가, 건축사가. 제국
대학 공과대학현 도쿄대학 공학부과 대학원
을 졸업했다. 와세다대학 교수, 도쿄제국
대학 명예교수를 역임했다. 호류지法隆寺가
일본 최고最古의 사원 건축임을 입증했으며
'건축 진화론'을 주장·실천하며 독특한 양
식의 건축물을 많이 남겼다. 대표작으로는
'가시하라진궁橿原神宮', '헤이안진궁平安神
宮' 등이 있다.

**5**

**프랭크 로이드 라이트**

Frank Lloyd Wright, 1867~1959

미국 위스콘신 출생. 건축가. 르코르뷔지
에Le Corbusier, 미스 반데어로에Mies van
der Rohe와 더불어 근대 건축의 3대 거장
으로 불리는 인물. 일본에도 작품을 남겼
다. 대표작으로는 '로비 하우스', '카우프만
주택낙수장', '구겐하임미술관' 등이 있고,
일본에는 '제국호텔', '자유학원' 등이 있다.

**6**

**카를 마르크스**

Karl Heinrich Marx, 1818~1883

독일 출생. 철학자, 사상가. 정치·경제·사
상사에서 19세기 이후 공산주의운동과 노
동운동의 이론적 지도자로 알려진 인물이
다. 헤겔의 영향을 받아 무신론적 급진주
의자가 되었다. 엥겔스와 경제학을 연구
하면서 집필한 저서 《독일 이데올로기》로
유물사관을 정립했다. 《공산당 선언》,《경
제학 비판》,《자본론》 등의 저서를 남겼다.

---

**7**

**칼라일박물관**Carlyle's House

19세기 영국의 역사가이자 평론가 토머스
칼라일Thomas Carlyle, 1795~1881의 기념
관. 칼라일은 《영웅 숭배론》,《프랑스혁명
사》,《올리버 크롬웰》,《의상 철학》,《과거
와 현재》 등의 저서를 남겼다. 소세키는 런
던 유학 시절 이 박물관을 견학하고 귀국
후 기행문 《칼라일박물관》을 저술했다.

---

**8**

**시가 나오야**志賀直哉, 1883~1971

미야기 현 출생. 소설가. 도쿄제국대학 중
퇴. 무샤노코지 사네아쓰武者小路實篤 등
과 함께 잡지 〈시라카바白樺〉를 창간했다.
예리한 대상 파악과 엄격한 문체로 독자

적인 사실주의를 확립했다. 대표작으로는
《암야행로暗夜行路》,《화해》,《기노사키에
서》 등이 있다. 1949년 문화훈장을 수상
했다.

---

**9**

**이즈하라 에이치**出原栄一, 1929~2008

오사카 부 출생. 도쿄대학 문학부 미술사
학과를 졸업한 후 통산성에서 근무. 오사
카예술대학 디자인학과 교수 등을 역임했
다. 《도圖의 체계-도적圖的 사고와 그 표
현》,《일본의 디자인운동-인더스트리얼 디
자인의 계보》 등의 저서를 남겼다.

---

**10**

**노토미 가이지로**納富介次郎, 1844~1918

사가 현 출생. 화가, 공업 디자이너, 교육
자. 1873년에 열린 비엔나만국박람회 등
을 돌아본 후 디자인의 중요성을 인식하고
디자인 교육에 힘을 쏟았다. 이시카와현립
공업고등학교, 도야마현립 다카오카공예
고등학교, 가가와현립 다카마쓰공예고등
학교, 사가현립 아리타공업고등학교를 설
립하고 교장을 역임했다.

---

# 문명 개화에 대한 소세키의 비판적 시선

당시 디자인을 둘러싼 환경을 확인했으니 이제 소세키의 이야기로 되돌아가자. 소세키는 아사히신문의 간판스타로 전국 각지를 돌며 수많은 강연회를 열었다. 그의 강연은 굉장한 인기를 끌었고, 아사히신문사의 광고 유치에 크게 기여했다. 그 가운데 소세키가 문명 개화를 테마로 와카야마에서 행한 '현대 일본의 개화'라는 강연이 있다. 아사히신문사가 1911년에 주최한 간사이關西 지역 강연 투어 중 하나이다.

100여 년 전 이 강연에서 소세키가 이야기한 것들은 디자인 분야에도 해당되는 더없이 중요한 문제들이다. 그가 말한 '외재外在와 내발성內發性', '문명과 문화'라는 테마는 디자인에서의 '모방과 독창성', '산업 디자인과 디자인 문화'라는, 현대 디자인이 안고 있는 과제로 바꾸어 생각할 수 있다.

지금까지 내발적內發的으로 전개되어왔던 것이 갑자기 자기 본위의 능력을 잃고, 외부의 무리한 압력에 떠밀려 그것을 따르지 않으면 앞

으로 나아갈 수 없는 상황이 되었다. (중략) 이후 몇 년을, 아니 어쩌면 영원히 지금과 같이 떠밀려 가지 않으면 일본이 일본으로 존재할 수 없기 때문에 외발적外發的이라 할 수밖에 달리 방법이 없다. (중략) 이러한 압박으로 우리는 어쩔 수 없이 부자연스러운 발전을 하게 되었다.

'현대 일본의 개화', 《소세키 문명론집》

소세키의 지적은 100년이 흐른 지금의 디자인 상황과 직접적으로 연결되어 있다. 전 세계 어느 곳을 보아도 아무리 외압에 따른 것이라 해도 어느 날 갑자기 상투를 자르고, 양복을 입고, 다른 나라 양식으로 건물을 짓는 터무니없는 '변신'을 한 국가는 없다. 메이지 유신은 세계사에서 유례를 찾아볼 수 없는 전대미문의 대변혁이었다. 그리고 그것의 부자연스러움을 인식하지 못한 채, 또는 오히려 적극적으로 긍정하며 오늘날에 이르렀다는 사실이 일본 문화와 디자인에 고유의 성격과 상태를 부여했다.

우리 스스로 강하다면 저쪽이 우리를 흉내 내도록 해 주객의 자리를 쉽게 바꿀 수 있다. 하나 그렇지 못하니 우리가 상대방 흉내를 낸다. 게다가 자연 발생적으로 생겨난 풍속은 급히 바꿀 수 없어 그저 기계적器械的으로 서양의 예식禮式만 따라 할 수밖에 달리 방법이 없다. 자연적으로 발효해 생겨난 예식이 아니기 때문에 가져다 붙인 것

처럼 어색하다. 이것은 개화가 아닌, 개화의 한 부분이라고도 할 수 없는 아주 작은 일이다. 하지만 우리는 이런 작은 일에서조차 내발적이지 못하고 외발적이다.

같은 책

여기에는 에도 시대 내내 외국과의 교섭도, 자발적인 문명 형성의 기회도 갖지 못한 일본의 특수한 사정, 후진국의 자원을 빼앗기 위해 위협을 가하는 서구 열강에 대한 공포심, 그리고 우선 겉모습만이라도 그들과 '대등하게' 보이고 싶어 한 일종의 강박관념이 드러난다.

담배 맛도 모르는 어린아이 주제에 맛있는 척 담배를 배우는 모습이 아닌가. 그렇게라도 하지 않으면 안 되는 일본인이 참으로 비산悲酸[11]한 국민이라 할 수밖에 도리가 없다.

같은 책

소세키는 이러한 개화를 체험한 국민은 매우 공허하며, 어딘가에 불만과 불안을 숨기고 있으리라고 말한다. 그것은 허위이자 경박함이다. 이러한 개화는 국민에게 편안함을 주지 못할 뿐만 아니라 불필요한 경쟁을 초래해 초조하게 만든다. 국민의 행복도는 야만野蠻 시대와 비교해 별반 나아진 것이 없다. 그럼에도 무리를 해서 신경쇠약에 걸려버렸고 언어도단의 궁지에 빠져버린 것이다.

소세키의 말은 100여 년 전이 아니라 현재에 해당되는 것이 아닌가 하는 착각에 빠지게 한다. 물질적인 면에서는 나아졌다지만 정신적인 면에서는 아직도 문명 개화의 연장선에 서 있는 게 아닐까. 소세키의 이야기를 좀 더 들어보자.

현재 일본의 개화는 피상적인 개화일 따름이다. 물론 하나에서 열까지 모두 그런 것은 아니다. 복잡한 문제와 관련해서는 과격한 표현을 삼갈 필요가 있지만 우리들이 주력하는 개화의 일부 또는 대부분은 아무리 좋게 보려 해도 피상적이라고 평가할 수밖에 없다. 그런데도 그것이 나쁘니 그만두라고 하지 않는다. 사실상 달리 방법이 없으니 눈물을 머금고 수박 겉 핥기라도 하지 않으면 안 된다고 말한다.

같은 책

소세키는 러일전쟁에서 승리해 강대국이 되었다는 자만심을 버리고 신경쇠약에 걸리지 않도록 '내발적으로 변해야 한다'라며 염려하고 있다. 작가 마루야 사이이치[12]는 획기적인 소세키론論인 저서 《활보하는 소세키》에 이렇게 적고 있다.

소세키는 쇄국에서 갑자기 개국해 제국주의 시대를 맞이한 어린 일본을 가엾어했다. (중략) 불쌍한 것은 근대 일본의 청소년들이다. 그

들은 도쿄와 근대 일본 그 자체였다. 소세키는 일본을 애처로워했다. 그것이 그의 애국愛國이었다.

《활보하는 소세키》, 마루야 사이이치

만일 소세키가 100여 년이 지난 지금, 희망도 없이 불안 속에서 살아가는 현재의 일본인들을 본다면 역시 가엾고 애처롭다 생각했을 것이다. 그리고 보다 '내발적으로' 독자적인 사회를 만들어가라고 조언했을 것이다.

메이지 시대 '어린 일본'과 비교하면 현재 일본인은 제법 성인이 되었지만 사람을 의심하지 않고 사물에 대해 의문을 품지 않는 호인好人 기질은 그대로이다. 이러한 기질은 어떤 의미에서 미덕일지 모르지만 문화나 윤리의 역사가 완전히 다른 나라들을 상대해야 할 때는 약점으로 작용한다. 이 약점은 메이지 시대 이후에도 개선되지 않았다. "백성을 따르게 할 수는 있으나 그들을 이해시키기는 어렵다"라는 말이 있다. 일반 대중은 위정자의 방침을 따르게만 하면 되고 다양한 정보를 알려줄 필요가 없다는 의미로 쓰이는 말이다 공자의 《논어》에 있는 말로, 원래의 의미는 보다 건설적이고 긍정적인 것이기는 하다. 예를 들어 근래 정보 공개와 관련해 자주 거론되는 '밀약 외교' 등이 바로 '다양한 정보를 알려줄 필요가 없는' 전형적인 예이다. '내발적인' 국민의 소리를 무시한 채 '외압적인' 조건을 억지로 받아들이는 일이 아니고 무엇인가. 설마 국가를 대표한다는 이들이 국민을 속인 채 자국에 불리한

밀약을 맺으리라고는 의심조차 해본 적이 없는 사람들, 어떤 의미에서는 어리고, 어떤 의미에서는 순박한 국민이다. 물론 정치인들은 대국적인 판단이라고 할 것이다. 이런 부분도 메이지 시대 이후 변한 것이 없다.

소세키와 마찬가지로 외압적인 문명을 전부 부정할 생각은 없다. 좋은 시절은 이미 지나간 듯하지만 지금의 일본은 외압적 문명의 혜택을 입어 발전했으며 리더의 자리에 올랐다. 어쨌든 일본이 서구와 어깨를 견주는 선진국이 된 바탕에는 100여 년 전 자국의 문화를 던져버린 '유전자 변이' 과정이 있었다는 사실을 인식할 필요가 있다. 그런 이유에서 지금이야말로 '내발적'이라는 소세키의 말을 신중하게 곱씹어보아야 할 때가 아닐까. 이것은 또 일본 디자인의 새로운 지평을 열어줄 열쇠라고도 확신한다.

**11**

**비산**悲酸

'비참悲慘'과 같은 뜻. 소세키의 글에 자주
등장하는 말이다.

---

**12**

**마루야 사이이치**丸谷才一, 1925~2012

야마가타 현 출생. 소설가, 문예 평론가,
번역가. 도쿄대학 영문과 졸업. 대표작으
로는 《조릿대 베개》, 《한 해의 나머지》등
이 있다.

---

# 소세키의 '문학과 디자인'론

소세키의 수많은 강연 가운데 디자인을 가장 직접적으로 다룬 것은
'무제無題'이다. 1914년 도쿄고등공업학교현 도쿄공업대학에서 소세키는
이런 말로 강연을 시작했다.

저와 여러분의 전문 분야는 전혀 다릅니다. 이런 기회가 아니면 여
러분을 만날 기회가 없었을지도 모르겠네요. 그렇지만 저도 한때는
공업 부문의 전문가를 꿈꾸었습니다. 건축가가 되려고 했지요.
'무제'

도쿄고등공업학교에 '공업도안과'라는 새로운 학과가 개설된 것은
1897년의 일이다. 학과의 설립 취지는 대부분의 디자이너당시는 도안가
에게 제조 기술이나 원료에 대한 공업적인 지식이 없다는 점을 보완
하기 위한 것이었다. 즉, 대량생산 시대에 걸맞은, 재료와 기술의 특
성을 숙지한 '공업도안가'를 양성하기 위한 것이었다.
국가 시책인 '부국富國'과 '식산흥업'에 부응함과 동시에, 미술 계통의

디자이너에 대립되는 넓은 의미의 '공업 디자이너' 육성을 위한 커리큘럼인 셈이다. 소세키의 강연에 참석한 학생들 가운데도 공업 디자이너나 건축가를 희망하는 학생들이 많았을 것이다. 따라서 소세키가 말하는 디자이너란 전문 기술을 습득한 건축가나 공업 디자이너라 해도 무방하다.

하지만 이 학교의 '공업도안과'는 소세키가 강연한 지 8개월 만에 갑자기 없어졌다. 정확한 이유는 알려지지 않았지만 공업도안과가 없어진 후 2년간 해당 학과 학생들의 교육을 도쿄미술학교<sup>현 도쿄예술대학</sup>에 위탁했다. 문부성이 개입했으리라 추측되는데, 다시 말해 디자인 교육을 미술계와 공업계로 재편성하려는 의도가 있었던 것 같다. 소세키는 이전에 한 '현대 일본의 개화'라는 강연을 요약해 들려주었다.

이전에 강연할 때 개화의 definition<sub>정의</sub>을 내렸습니다. 개화는 인간 energy<sub>활력</sub>의 발현 경로인데, 그 활력이 두 개의 다른 방향으로 뻗어나가 뒤섞여 생깁니다. 하나는 활력 절약의 이동이라 하여 energy를 절약하려는 우리의 노력이고, 다른 하나는 활력을 소모하는 취향, 즉 consumption of energy<sub>활력의 소모</sub>입니다. 이 두 가지가 개화를 구성하는 커다란 factors<sub>요인</sub>입니다. 이것이 전부입니다. 그 때문에 이 두 가지가 개화의 factors로 necessary and sufficient<sub>필요충분조건</sub>이라고 하겠습니다.

영문학자로서의 면모가 느껴진다. 다시 정리하면 소세키는 예전 강의에서 개화의 정의를 내렸다. 개화란 인간이 지닌 두 개의 활력으로 되어 있다. 하나는 활력의 절약, 다른 하나는 활력의 소모이다. 개화의 요소는 이 두 가지로 충분하다.

이렇게 말문을 연 후 문학과 디자인의 차이에 대한 이야기가 이어진다. 그런 이유로 이 강연은 이전 '현대 일본의 개화'의 속편이라 해도 무방하다. 만일 이 강연에 타이틀을 붙인다고 한다면 '문학과 디자인' 정도가 될 것 같다. 소세키는 문학과 디자인을 비교하며 개화의 두 가지 활력에 대해 이야기했다. 일부를 요약하면 다음과 같다.

활력을 절약하기 위한 노력에는 여러 가지 방법이 있습니다. 먼저 거리를 좁혀 시간을 절약합니다. 손으로 한 시간 걸리는 일도 기계라면 30분으로 충분합니다. 혹은 손이라면 한 시간에 한 개 만들 것을 열 개, 스무 개 만듭니다. 이리하여 우리들의 생활이 편리해집니다. 이것이 여러분이 해야 할 전문 업무입니다.

활력을 소비하는 노력은 적극적인 것입니다. 어떤 이들은 국력 등의 입장으로 생각해 이를 소극적인 것으로 잘못 이해하기도 하는데, 문학·미술·음악·연극 등이 여기에 속합니다. 이런 것들은 없어도 살 수 있지만 있었으면 하는 것들입니다. 우리는 이 방면으로 향해 갑

니다. 이 방면에는 시간과 거리라는 개념은 없습니다. 비행기처럼 빠른 것도 필요치 않고, 숫자에 연연할 필요도 없습니다. 평생 동안 단 하나만이라도 훌륭한 것을 만들어내면 됩니다.

바꿔 말하면 저와 여러분은 반대 입장에 서 있습니다. 여러분은 규율規律을, 저는 불규율不規律을 따릅니다. 대신 보수는 좋지 않습니다. 부자는, 부자가 되고 싶은 사람은 규율에 복종해야 합니다. 여러분은 mechanical science기계학를 응용하고, 저는 mental정신을 응용합니다. mental만 이용하면 되니 채산성이 높을 것 같지만 실은 상당한 손해를 보고 있습니다.

같은 강연, 요약

여기서 소세키는 문학과 디자인 또는 테크놀로지의 차이, 다시 말해 작가와 디자이너의 차이에 대해 논하고 있다. 소세키가 말하는 '개화의 두 가지 활력'을 현재의 통념으로 말하자면 '활력의 절약'은 '문명'이고 '활력의 소비'는 '문화'라고 볼 수 있다.

'문명civilization'의 어원이 '도시'나 '시민'인 데 반해, '문화culture'의 어원은 '농경' 또는 '양식', 즉 '정신세계를 포함한 경작'을 의미한다. 그리고 '물질문명'의 대립 개념이 '정신 문명'이 아닌 '정신 문화'라는 사실을 감안한다면 '문명'은 물건에서 도시에 이르는 모든 물질을 대상으로 하는 데 반해 '문화'는 인간의 마음이나 철학, 예술과 같은 정신세계를 대상으로 하는 개념이라는 사실을 알 수 있다. 따라서 디자인

이란 문명과 문화가 혼연일체가 되어 성립되는 것이라 할 수 있다. 소세키는 또한 다음과 같은 말로 매우 중요한 문제를 제기하고 있다.

문학·미술·음악·연극 등은 없어도 살 수 있지만 있었으면 하는 것들입니다.
같은 강연

두말할 필요 없이 이 말은 디자인에도 해당된다. 디자인이란 인간이 살아가는 데 꼭 필요하지는 않지만 가능하면 있었으면 하는 것이다. 그렇다면 없어도 되지만 있었으면 하는 것에는 무엇이 있을까? 인간이 만들어낸 모든 것은 디자인된 것이라 할 수 있다. 그렇다면 '없어도 되는 디자인'과 '있었으면 하는 디자인'의 차이는 무엇일까? 나는 소세키가 이 같은 질문을 던지는 듯 느껴졌다. '없었으면 하는 디자인'과 '꼭 있었으면 하는 디자인'은 무엇인가라는 물음과 함께.

있으나 없으나 상관없는 것은 기본적으로 없어도 된다. 그러나 없어도 되는 것을 끊임없이 생산하는 것이 대량생산·대량소비의 구조이기도 하다. 정말로 필요한 것만을 생산·공급하면 시장경제가 성립되지 않는다. 그러나 생산에서 폐기까지의 사이클을 고려하면 '만들지 않는 디자인'에 대해 의사 표명을 하는 일 또한 디자이너의 중요한 사명이 아닐까.

예를 들어 액정 화면은 점점 고화질화되고 있지만 인간의 시력은 저

하되는 일은 있어도 진화하는 일은 없다. 음향도 마찬가지로 음질 재생 능력이 향상된다고 해도 인간의 청력이 진화하는 일은 없다. 특히 나 같은 늙은이에게는 기기機器의 속도가 몇십 배 빨라진다고 해도 애초부터 따라갈 수 없으니 아무 의미 없는 일일 따름이다. '없어도 되는 것'들만 늘어간다고 해야 할 것이다.

# 디자인과 언어의 관계에 대하여

소세키의 글을 다시 읽으며 마음에 걸린 일이 하나 있다. '새로운 일본어의 창조'라는 문명 개화의 중요한 측면에 대한 것이다. 우리는 현재 일상적으로 사용하는 말, 또는 그 말이 의미하는 개념이 언제쯤 생겨났는지 거의 의식하지 않는다.

그런데 소세키의 작품이 구어체 문학의 확립에 크게 공헌했다는 사실은 잘 알려져 있다. 그것이 가능했던 것은 막부 말기에서 메이지 시대 초기에 걸쳐 수많은 '새로운 일본어의 창조'가 이루어졌기 때문이라는 사실은 의외로 간과되는 듯하다.

예들 들어 소세키의 강연 중 '문예의 철학적 기초'라는 것이 있는데 여기에서 쓰인 '문예'나 '철학'이라는 단어는 메이지 유신 전후, 그러니까 소세키가 태어나고 자라던 때 '만들어진' 말이다. 그중에서도 '철학'이라는 번역어譯語를 시작으로 수많은 번역어와 조어造語를 만든 사람이 바로 도쿠가와 요시노부德川慶喜, 에도 막부의 마지막 쇼군의 정치 고문이자 계몽가 겸 교육자였던 니시 아마네[13]이다.

이 책에서도 자주 등장하는 예술藝術, 과학科學, 기술技術, 개념概念,

이성理性, 의식意識, 정의定義 등 니시가 만든 조어는 700여 개 이상에 이른다. 물론 그 밖에도 수많은 신조어를 만들었는데 메이지 유신을 방불케 하는 신일본어 디자인의 시기였다고 볼 수 있다. 소세키도 작품 속에서 발음에 상응하는 단어아테지(当て字), 한자 본래의 뜻과는 상관없이 음이나 훈만 빌려 쓰는 한자 또는 그러한 용법-옮긴이를 가지고 유희를 즐겼는데, 신진대사新陳代謝, 무의식無意識, 가치價値, 어깨가 뻐근하다肩が凝る 등은 소세키가 만들어낸 조어라는 설이 있다.

현재 우리가 사용하는 단어 중 상당수가 이 시기에 등장했다. 이 책도 그렇지만 우리는 100여 년 전에 생겨난 말로 디자인은 물론 모든 사물의 상황을 표현한다. 그만큼 일본이라는 나라의 언어가 새롭다는 것, 소세키가 당시 막 생겨난 단어를 가지고 방대한 사색의 틀을 구축했다는 것, 그리고 100여 년 동안 변하지 않은 언어와 디자인의 급격한 변용의 역사 등을 종합해보면 불가사의한 시차時差가 느껴진다. 수많은 단어가 사어死語가 되고 기묘한 조어가 늘어나는 요즈음, 정작 중요한 신조어는 찾아볼 수 없다고 느끼는 사람은 나뿐일까.

이쯤에서 디자인과 언어의 관계에 대해 생각해보자. '디자인 평론'이나 '미술 평론', '문학 평론' 등을 이야기하려는 것이 아니다. 내가 말하고 싶은 것은 디자인 표현과 디자인이 주는 감화에 '언어'가 관련되어 있는가의 문제이다.

예를 들어 언어나 문학은 언급되거나 쓰이지 않는다면 실체實體로서 '존재'하지 않는다. 디자인 또한 마찬가지여서 머릿속에서 말과 이미지로

생각하는 것만으로는 실체를 갖추지 못한다. 어떤 식으로든 '표현하는 행위'를 통해, 예를 들어 선이든 면이든 색채든, 표현을 통해 처음으로 실재實在한다.

문학은 '언어 그 자체'를 통해 감동과 감화를 준다. 그렇다면 디자인은 어떠한가? 우리는 보통 디자인을 시각과 촉각을 통해 체감한다. 이때 과연 '언어'가 개입되는가? 종종 디자인은 '평론'이나 '해설'의 형태로 언어화된다. 디자인과 관련된 기술이나 기능, 성능 등은 언어화가 가능하다. 또 감각적인 면에서도 '아름다운 형태'나 '좋은 촉감' 등 다양한 언어화가 가능하다.

그럼 '언어화할 수 없는 표현'이란 무엇일까? 결론을 먼저 말하자면 디자인의 본질은 '말로는 표현할 수 없는 것이 주는 감화感化'이다. 언어는 어디까지나 이를 보충하기 위한 것일 뿐이다. 굳이 다른 표현을 빌려 말하자면 '우리의 기억이나 체험을 바탕으로 하는 이미지의 총체總體가 예전에 없던 새로운 감화를 느끼게 하는 그 무엇'이라 하겠다. 이것이 디자인의 본질이자 그것을 창조하는 디자이너의 사명이다.

**13**

**니시 아마네**西周, 1829~1897

시마네 현 출생. 메이지 시대의 관료, 계몽
사상가, 교육자. 서양 철학의 번역과 소개
등 철학의 기초를 닦는 일에 힘썼다.

# 문학은 퍼스널personal, 디자인은 유니버셜universal

계속해서 소세키는 '문학'과 '문명으로서의 디자인'을 비교·대조하기 위해 다음 두 단어를 예로 들어 설명했다. '문학은 personal, 디자인은 universal'이 그것이다. 바꿔 말하면 '자기自己'와 '보편성普遍性'의 대비라 하겠다.

소세키는 문명의 디자인은 자연법칙의 응용일 뿐이라고 말한다. 다시 말해 건축이나 인테리어, 공업디자인에는 개인의 인격이 존재하지 않는다. 그리고 제약이 많고 부자유하다. 그에 반해 문학은 인간이 전부이자 자유로운 각각의 표현에 따라 성립된다고 말한다. 이러한 소세키의 생각은 현대의 시각에서 본다면 '자기표현으로서의 디자인'이라는 개념이 없거나 그러한 개념이 사회적으로 통용되지 않은 상태를 전제로 한다. 소세키의 의견을 자세히 살펴보자.

여러분이 하는 일을 살펴보면 보편적, 즉 universal한 성질을 지니고 있습니다. 제가 하는 일은 universal이 아니라 personal한 성질을 지니고 있습니다. 부연해서 말씀드리자면 여러분들은 먼저 공식

을 머릿속에 넣고 application할 필요가 있습니다. 인간이 생각해 낸 것이지만 제가 싫다고 해서 거절할 수는 없습니다. universal이라는 것은 personality라는 개인으로서의 인격이 아닌 personality를 eliminate해서 얻는 일인 것입니다. 예를 들어, 누가 철도를 깔았는지는 전문가가 아닌 사람에게는 중요하지 않습니다. 이 강당 또한 누가 만들었든 문제될 것이 없습니다. 저기 천장에 걸린 램프 같은 것에는 어떠한 personality도 없습니다. 다시 말해 자연의 법칙을 apply했을 뿐입니다.

같은 강연

eliminate는 '배제하다'라는 뜻이고 apply는 '응용하다, 적용하다'라는 의미이다. 건축이든 공업디자인이든 거기에는 인격이 존재하지 않는다.

일반인에게 주변에 있는 물건을 누가 디자인했는지는 별로 의미가 없다. 극단적으로 말하자면 누가 만들든 마찬가지다.

자연을 소재로 해서 그것을 기술적으로 apply했을 뿐, 참된 창조성이라는 의미에서 본다면 대단할 것도 없는 일이다. 어찌 보면 '디자인 무용론'처럼 들릴 수도 있는 냉정한 이야기이지만 사실 소세키는 친절한 마음으로 젊은이들을 바라봤다. 이와 관련한 일화는 나중에 소개하겠다.

소세키의 이야기를 다른 말로 표현하면 '디자인의 익명성'이라 할 것

이다. 본래 일체의 '만들어진 것'은 누군가가 '디자인한 것'이다. 석기시대의 석기石器에서 농기와 민구에 이르기까지 무수無數한 무명無名의 사람들이 만들어낸 디자인, 그리고 기나긴 개량의 역사가 있었다.

지금 우리 주변에 있는 모든 제품은 개인이든 집단이든 누군가가 디자인한 것이다. 하지만 가전제품이나 가게의 인테리어, 거리를 가득 메운 건물을 누가 디자인했는지 관심을 갖는 일반인은 거의 없다. 단지 디자인 업계 종사자만이 모 회사의 인기 텔레비전은 아무개 씨의 디자인이다, 건축가 아무개 씨가 신작을 발표했다 등의 정보를 공유할 뿐이다. 이 세상을 메우고 있는 거의 모든 물건이 익명성을 전제로 한 디자인이라는 점은 소세키의 시대와 별반 달라진 것이 없다.

그렇지만 디자인이 충분히 창조적일 수 있고 물질문명에 치우쳤던 디자인의 가치가 점차 문화의 일부로 인식되기 시작하고, 표현으로서 디자인의 가치 영역이 확대되었다는 것 또한 사실이다. 이러한 변화는 이후 디자인이 '응용미술' 또는 '상업미술'이라고 불리는 근거가 되었다. 이 부분에서 소세키는 젊은이들에게 이런 바람을 전하고 싶었던 것을 아닐까. 쓸모없는 듯 보이는 물건이 넘쳐나는 사회에서 어떻게 하면 크리에이터의 인격과 재능을 느끼게 할 수 있을지 고민해달라고.

# 다니자키 준이치로의
# 《음예 예찬》과 소세키에 대하여

문학가가 언급한 뛰어난 디자인론이라면 단연 다니자키 준이치로[14]의 《음예 예찬》[15]이 아닐까 싶다. 이 작품에는 '소세키 선생님'이라는 호칭이 세 번이나 등장한다. 다니자키는 선배인 소세키를 존경했고, 두 사람은 친분이 두터웠다고 한다. 아마도 다니자키는 소세키의 문명 비판에도 공감했음에 틀림없다. 그는 이 책에서 일본인의 미의식과 일본적인 공간의 정교함에 대해 이야기한다. 바로 '내발적인' 일본의 디자인론이다.

'오늘 보청도락普請道樂, 건물을 짓거나 수리하는 취미 또는 그런 사람-옮긴이인 사람이 순일본풍 가옥을 지어 살려고 한다…'는 이야기로 시작하는 이 작품에서 다니자키는 우선 전통적인 일본식 다다미방座敷과 전등, 스토브 등 문명 이기利器의 부조화에 대해 지적한다. 그런 다음 이야기는 화장실로 이어진다. '일본의 화장실은 마음이 안정되도록 되어 있다'라는 것이다. 물론 옛 일본 건축의 화장실을 말한다. 이 도입부에 느닷없이 소세키가 등장한다.

소세키 선생님은 매일 아침 화장실에 가는 일을 즐거움으로 꼽았다. 생리적 쾌감이라고 말씀하셨다지만 그러한 쾌감을 맛보는 일에도, 한 적한 벽과 청초한 나뭇결에 둘러싸여 파란 하늘과 푸른 잎을 볼 수 있는 일본의 화장실만큼 더할 나위 없이 좋은 장소는 없을 것이다.

《음예 예찬》, 다니자키 준이치로

옛 일본 가옥의 화장실은 확실히 공간적으로 나름대로의 풍정風情이 있었다. 다만 냄새에 대해서는 신기할 정도로 무관심했던 것 같다. 그리고 다니자키는 약간의 침침함, 철저한 청결함과 조용함이 필수 조건이라고 덧붙였다.

다니자키는 자신의 집을 지을 때 여러 가지로 고민했다고 한다. 취 향에 맞는 집을 좀처럼 찾을 수 없어서 특별 주문을 하면 어떨까, 하 고 궁리했는데 결국 시간과 비용의 문제로 집 짓는 일을 포기했다. 그리고 '이때 느낀 점은 조명이든 난방이든 변기든 문명의 이기를 들 여놓는 데 반대하지는 않지만 왜 우리의 습관이나 취미 생활을 중시 하면서 그것에 순응하도록 개선하지 않는가 하는 것이었다'같은 책라 고 적었다. 어째서 일방적으로 주어진 것을 불평 없이 사용해야 하 느냐는 뜻이다.

다니자키는 만일 일본이 서양과 전혀 다른, 독자적인 문명을 발전시 켰다면 일본 사회가 얼마나 달라졌을지 자주 생각했다고 한다. 그 리고 만일 일본이 독자적인 발명이나 문화를 외압과는 상관없이 발

위: 슈가쿠인 별궁(교토), 아래: 가쓰라 별궁(교토)

전시켰다면 일상적인 디자인 또한 일본의 국민성이나 감성에 맞게 발전했을 것이다. 그리고 일상의 디자인은 의식주는 물론 정치나 예술, 산업에도 커다란 영향을 미쳤을 것임에 틀림없다고 말한다.

다니자키는 만년필과 붓을 예로 들어 설명한다. 만일 만년필을 고안한 것이 일본인이나 중국인이었다면 펜촉은 모필毛筆, 붓로 만들었을 것이다. 그렇게 되었다면 종이에도 영향을 미쳐 화지和紙, 일본 전통 종이-옮긴이와 비슷한 종이가 발달했을 것이고 한자나 가나仮名, 일본어 문자-옮긴이와 관련한 주변 문화도 변화했을 것이다. 아래의 지적은 소세키가 '현대 일본의 개화'라는 강연에서 예견한 것들을, 20년 후1933년 다니자키가 일본의 현실로 재인식하고 있다는 사실을 보여준다.

우리의 사상이나 문학도 이렇게까지 서양을 모방하지 않고 보다 독창적인 신천지로 나아갔을지 모른다. (중략) 서양은 도리에 맞는 길을 걸어 오늘에 이르렀지만 우리는 우수한 문명을 만나 그것을 받아들일 수밖에 없었다. 대신 과거 수천 년 동안 걸어온 길과는 다른 방향으로 나아가게 되었다. 이러한 상황이 고장과 불편을 초래한 것이라 생각한다.

같은 책

이미 지나가버린 일은 어쩔 수 없지만 아직 늦지 않았다, 지금부터라도 일본인의 독자적인 미의식을 지켜야 한다고 다니자키는 말한다.

하마다 쇼지 기념 마시코참고관(도치기, 마시코)

잘 생각해보면 메이지 유신 이래 일본인들에게는 모방할 만한 '훌륭한 문명'이 계속 나타났다. 그리고 그러한 문명을 단시간 내에 흉내 내는 것이 '문명국'으로 가는 지름길인 듯 착각했다. 다시 말해 서구의 문명을 일본의 역사나 문화에 견주어가며 일본 고유의 문명으로 소화·승화시킨 것이 아니라 단순한 복사를 해왔다. 중요한 것은 스피드와 저비용이라며 말이다. '따라잡자, 뛰어넘자'라는 슬로건을 '고도 경제성장'이라는 말과 함께 주문呪文처럼 되뇌었다.

일본은 마치 열병에라도 걸린 것처럼 대량생산·대량소비를 향해 맹렬히 전진했다. 이는 거품 경제 붕괴라는 예상 밖의 사태를 불렀다. 그러는 동안 경제적인 측면의 거대한 환상이 일본의 독자적인 자연관과 미의식을 삼켜버렸다. 물론 전부는 아니지만 말이다.

다음 주제인 다니자키의 '음예陰翳'에 대해 이야기해보자. 다니자키는 일본 건축이나 실내 공간은 물론 전통 공예, 회화, 음식에 이르기까지 일본 문화는 '빛光'과 '그림자陰'의 세심한 배려를 통해 생겨났다는 점, 그리고 한정된 광원光源이 엷은 어둠 속에서 그 모습을 드러내기 때문에 선미禪味[16]나 신비주의, 아름다움이 두드러진다는 점에 주목했다.

다니자키는 소세키가 《풀베개草枕》[17]에서 양갱의 색깔을 찬미한 부분을 인용하면서 서양 과자에서는 절대로 볼 수 없는 색의 조화와 반투명한 형상이 명상적暝想的이라고까지 표현하며 일본미의 섬세함을 강조했다.

아름다움이란 언제나 생활의 실제에서 생겨나는데, 어두운 방에서 지낼 수밖에 없었던 우리 조상들은 언제부터인가 음예구름이 하늘을 덮어 어두움-옮긴이 속에서 아름다움을 발견하고 미美의 목적에 맞게 음예를 이용하게 되었다. 사실 일본식 다다미방의 아름다움은 음예의 농담濃淡에 의해 생겨나는 것이다.

같은 책

일본적 공간미의 진수는 그늘翳에 있다. 다니자키는 '만일 일본식 다다미방을 한 폭의 수묵화에 비유한다면'이라며 음예에 대해 상세히 분석했다. 일본은 전기를 낭비하고 있으며, 일본적인 정서를 지나치게 밝은 조명으로 망친다고 말했다. 다만 프랭크 로이드 라이트가 설계한 제국호텔[18]만은 간접조명을 사용해 '일단 무난하지만 여름에는 조금 더 조명을 어둡게 하는 것도 좋을 듯하다'라고 까다로운 주문을 덧붙였다. 약 80년 전에 말이다.

30여 년 전에 한 달 정도 인도를 여행한 적이 있다. 20대 중반의 나이에 첫 해외여행이었다. 여행 중 북인도에 있는 슈라바스티[19]라는 마을에 잠시 머물렀다. 일본에서는 기원정사祇園精舍라고 부르는 석가의 불적佛跡 외에는 아무것도 없는 곳이었다. 숙박은 당시 건축 중이던 작은 절에서 해결했다. 전기가 없는 곳이라 밤에는 촛불을 켜고 지냈다. 지붕 위에 올라가 숨소리 하나 들리지 않는 암흑 속에서 밤하늘을 보고 있자니 별들이 빛나고 있었다. 그 순간 나는 온몸이

마비되어버린 듯했고 말로는 표현할 수 없는 감동에 휩싸였다.

여행을 마치고 일본으로 돌아왔을 때 하네다공항에서 도심으로 향하는 버스 창문을 통해 불야성不夜城처럼 빛나는 도쿄의 밤 풍경을 보았다. 긴 여행을 마치고 돌아온 익숙한 장소지만 편안한 마음으로 야경을 즐길 수 없었다. 마치 얇은 유리 위는 걷는 듯한 불안감과 허무감이 엄습했기 때문이다. 별이 보이지 않을 정도로 대량의 인공 불빛이 넘쳐나는, 휘황찬란한 도시의 문명. 이것이 나에게 어떤 의미일지 곰곰이 생각했던 기억이 생생하다.

나방은 등불에 모여들고 인간은 전깃불에 모여든다. 빛나는 것은 천하를 끌어들인다. (중략) 화려한 모습으로 춤추는 선남선녀들은 집을 비워둔 채 일루미네이션에 모여든다.

《우미인초虞美人草》[20]

소세키의 소설 《우미인초》의 일부이다. 소설의 주인공 후지오藤尾는 우에노野上에서 열린 도쿄권업박람회東京勸業博覽會를 묘사한 장면에서 "밤의 세계는 낮의 세계보다 아름답다"라고 말한다. 그리고 이야기는 계속된다.

문명을 자극의 자루에 담아 흔들면 박람회가 된다. 박람회를 늦은 밤의 모래에 거르면 빛나는 일루미네이션이 된다. 천하지만 살아 있

다면 살아 있다는 증거를 찾기 위해 일루미네이션을 보고 놀라지 않을 수 없을 것이다. 문명에 마비된 문명의 백성은 깜짝 놀랐을 때 살아 있음을 깨닫는다.

같은 책

《우미인초》는 소세키가 아사히신문사에 입사해 처음으로 연재한 작품이다. 소세키는 당시 열리고 있던 도쿄권업박람회를 여러 번 관람하며 취재했다. 어깨에 잔뜩 힘이 들어간 표현을 보면 문명의 상징이라 할 수 있는 박람회가 소세키에게는 문명 비판을 위한 절호의 기회였다는 사실을 쉽게 짐작할 수 있다.

소세키는 도쿄권업박람회가 열리기 7년 전에 파리만국박람회를 견학한 경험이 있다. 런던 유학을 떠나기 전에 파리에 들러 일주일간 머물렀는데 세 번이나 박람회장을 찾았다고 한다. 소세키가 그의 아내에게 보낸 편지에서는 박람회의 규모와 에펠탑[21]에 오를 때 탄 엘리베이터에 대해 약간 흥분한 어투로 쓴 것을 볼 수 있다. 아마 소세키는 조명이 켜진 에펠탑도 보았을 것이다. 당시 파리의 문화인들 사이에 찬반양론을 불러일으킨 문명의 탑을 소세키가 '아름답다'고 생각했는지 알고 싶다. 아마도 그것은 '아름다움'의 문제라기보다는 '기술력' 또는 '국력'의 상징으로 소세키를 압도했을 것이다. 일루미네이션은 전기와 조명이라는 기술이 선사하는 새로운 체험이자 예찬할 만한 문명이었을 것이다. 요즘 일루미네이션이나 가로수에 촘촘히 매달

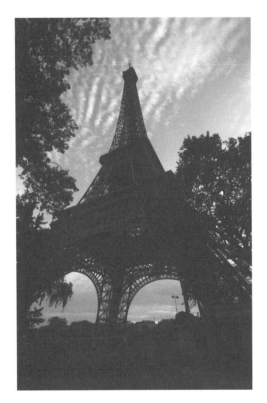

에펠탑(프랑스, 파리)

린 수만 개의 LED 전구를 보면 '보이는 것'과 '보이지 않는 것'의 관계 속에 일본적인 미의식이 존재한다는 사실을 깨닫게 된다. "와, 예쁘다!"와 "아름답다!" 사이에는 '문명'과 '문화'의 차이만큼이나 커다란 차이가 있다. 다니자키 준이치로는 《음예 예찬》을 다음 문장으로 매듭짓는다.

나는 우리가 이미 잃어가는 음예의 세계를 문학의 영역에서라도 되돌리고 싶다. 문학이라는 전당殿堂의 처마를 깊게 하고 벽을 어둡게 해 지나치게 많이 보이는 것을 어둠 속에 넣고 쓸데없는 실내장식은 뜯어버리고 싶다. 모든 집이 그럴 필요는 없다. 하지만 한 집 정도는 그런 집이 있어도 좋지 않을까. 그러면 어떤 상태가 되는지 시험 삼아 전등을 꺼볼 일이다.

같은 책

2011년 3월에 일어난 동일본대지진과 후쿠시마 원자력발전소 사고는 자연의 사나운 위세와 방사능 오염의 공포, 현재의 기술력과 전력 회사 경영 시스템의 문제 등 기존의 안전 체계와 국가 비상 대책에 대한 '신화神話'를 한순간에 허물어버렸다. 동시에 전기가 무한히 사용할 수 있는 에너지라는 맹신도 무너뜨렸다. 물론 전기뿐 아니라 모든 사물과 현상에 대한 '필요'와 '한계'라는 문제를 재인식시킨 사건이었다. 또 인류의 '생명'과 '생활', 나아가 '디자인'에 대해서도 근본적인

재고再考를 촉구했다.

우리는 무엇을 위해 물건을 만들고, 버리고 또다시 만드는가? 디자인의 사명은 무엇인가? 지금까지 당연하게 여긴 것들을 돌아보고 백지 상태에서 신중하게 생각해야 한다. 일본이 긴 역사를 통해 쌓아온 본래의 빛과 음예의 문화란 무엇인지, 일본다운 생활이란 무엇인지를 다시 생각해야 한다.

**14**

**다니자키 준이치로**谷崎潤一郞, 1886~1965

도쿄 도 출생. 소설가. 도쿄대학 국문과 중퇴. 1910년 〈신사조新思潮〉를 창간해 단편소설 〈문신刺青〉, 〈기린麒麟〉 등을 발표하면서 문단의 주목을 모았다. 초기의 심미주의적 경향은 자연주의가 주류였던 문단에 커다란 충격을 안겼다. 후반기에는 고전적인 경향이 강해져 《장님 이야기》, 《춘금초春琴抄》, 《치인痴人의 사랑》 등 한층 원숙한 작품을 발표했다. 1948년 《세설細雪》로 아사히문화상을 수상했다.

**15**

**《음예 예찬**陰翳禮讚**》**

다니자키 준이치로의 수필. 아직 전등이 없던 시절의, 지금과는 다른 미美에 대한 감각을 이야기한 책. 서양에서는 가능한 한 방을 밝게 해 음예를 없애는 데 집중했지만 일본에서는 음예를 인정하고 그 속에서 생겨나는 예술성을 추구했다. 이것이 일본 고래古來의 예술이 보이는 특징이라 주장한다. 이러한 주장을 바탕으로 건축, 조명, 종이, 식기, 음식, 화장, 가부키 의상 등 다양한 음예에 대해 고찰한다.

**16**

**선미**禪味

선禪의 취미. 탈속脫俗한 취미.

---

**17**

**《풀베개**草枕**》**

소세키의 소설. 1906년 〈신소설〉에 발표. 작가가 말하는 '비인정非人情'의 세계를 그린 작품. 주인공은 염세적인 화가인 '나'와 이혼하고 친정으로 돌아온 '나미'. '나'는 일상적인 세계에 예술의 이미지를 덧입히고 새로운 의미를 전달한다. 현실에서 벗어나 아름다움을 창조하고자 하는 의지와, 동시에 현실에서 자유로울 수 없는 존재로서의 인간에 대해 그리고 있다.

---

**18**

**제국호텔**

도쿄에 위치한 호텔. 프랭크 로이드 라이트 설계, 1923년 준공. 당시 호텔 총지배인이었던 하야시 아이사쿠林愛作가 라이트에게 신관 건설을 의뢰했다. 완벽주의자였던 라이트가 예산 초과와 공기工期 지연으로 경영진과 마찰을 빚고 귀국하면서 라이트의 제자인 엔도 아라타遠藤新가 지휘했다. 라이트관館은 1923년에 발생한 관동대지진으로 약간의 피해를 입었지만 복원되어 옛

모습을 되찾았다. 현재는 아이치 현의 메이지무라明治村에 이축되어 전시되고 있다.

---

**19**

**슈라바스티**

고대 인도의 도시. 석가 시대 갠지스 강 유역에 있던 나라인 코살라의 수도였던 지역으로 교통로가 모인 상업상의 요충지이다. 석가가 오래 기거했다는 기원정사祇園精舍가 있다.

---

**20**

**《우미인초虞美人草》**

소세키의 소설. 1907년 아사히신문에 연재. 소세키가 직업 작가로 집필한 첫 번째 작품으로 단어 하나, 문장 한 구절까지도 고심해 썼다고 전해진다. 그만큼 난해한 작품이기도 하다.

---

**21**

**에펠탑La Tour Eiffel**

프랑스 파리에 위치한 철탑. 설계자는 구스타브 에펠Gustave Eiffel. 1889년 파리만국박람회장에 세운 탑으로, 높이는 약 300미터이다.

---

# 디자인의 '기술 가치'와 '감화 가치'

개인적으로 디자인의 가장 중요한 역할은 '감화 가치'의 창조라고 생각한다. 디자인이 문명과 문화의 혼합체라는 사실은 이미 말한 바 있다. 디자인이 창조해야 할 가치는 크게 두 가지로 구분할 수 있는데 하나는 문명에 대응하는 '기술 가치技術價値'이고 다른 하나는 문화에 대응하는 '감화 가치感化價値'이다.

굳이 면밀히 나눌 필요는 없지만 예전에 이와 비슷한 '감성 가치感性價値'라는 말이 있었다. 예를 들어 우리가 어떤 상품을 선택할 때 성능이나 기능, 비용의 조건이 같다면 최종적으로 판단에 영향을 미치는 것은 '디자인'이라고 한다. '감성 가치'란 경제산업성經濟産業省이 상품의 기능, 신뢰성, 가격의 '기술 가치'에 부가되는 제4의 가치로 제시한 새로운 디자인의 가치 개념이다. 그것은 주로 '상품 가치'에 새로운 시점을 더한 것으로 소비자의 감성sensibility에 호소하는 디자인, 즉 지각이나 인식과 관련된 가치를 말한다.

그에 반해 '감화 가치'란 감화inspire, influence, 즉 심적 현상의 '변화'나 '기억'과 관련된 부분을 주된 대상으로 한다. 바꿔 말하면 '감화

가치'란 우리가 한 디자인에서 지각하고 인식한 어떤 것이 시간이 경과했음에도 다른 디자인을 보았을 때 영감을 불러일으키고 계속 변화하는 현상을 말한다. 즉 '감화'가 생성되어 변화할 때 생겨나는 가치라 하겠다.

개인적인 사례를 하나 소개하겠다. 앞에서 말한 인도 여행 때의 일이다. 지방 도시의 작은 뮤지엄에서 아소카 왕의 주두柱頭[22]라는 석주를 직접 만져본 적이 있다. 지금은 상상할 수도 없는 일이지만, 당시 역사 교과서에서 사진으로 본 그 유명한 석주에 손바닥을 얹은 순간 느낀 차가운 감촉을 30년 이상이 흐른 지금까지도 생생히 기억하고 있다. 누구에게나 과거의 감동이 되살아나는 경험, 즉 감화의 흔적이 있을 것이다.

자신의 마음속에 어떠한 감동의 기억이 남아 있는지 생각해보는 일은 중요하다. 틀림없이 마음속 깊은 곳에 잠들어 있는 의외의 감동을 생생하게 되살릴 수 있을 것이다. 그러한 감동은 시간이 흐른 뒤 새로운 창조를 이끌어내는 디자인의 씨앗이 된다. 또 우리의 심상心象에 변화를 가져오는 감동의 기억은 물건뿐만 아니라 인간과 자연에도 작용한다.

문학의 경우 '감화 가치'란 작품과 독자 사이에서 일어나는 의식의 교류나 감동의 발생과 성장, 변화를 가져오는 '가치'를 말한다. 디자인과 문학에서 '감화'의 문제에 대해서는 제5장에서 자세히 살펴보기로 하자.

대단한 내용은 아니지만 개인적으로 디자인과 관련해서는 '성선설 性善說'을 믿는다. 인간은 석기를 만들어 쓰던 시절부터 현재, 그리고 미래에도 어떤 물건을 만들 때 가능한 한 아름답고 멋있게 만들려고 노력하는 동물이라는 의미이다. 인간은 어떤 물건이든 그것을 '추하 게' 만들려는 생각을 할 수 없다. 목수나 도장공, 미장공, 하물며 디 자이너와 건축가에게는 말할 것도 없이 당연한 일이다.

단순한 '기술'과 우리가 바라는 '디자인'의 관계에는 일종의 경계선이 있다. 보는 사람이나 사용하는 사람이 아름답다거나 멋있다, 가보 고 싶다, 언제나 주위에 두고 싶다는 기분이 들게 하는 것이 '좋은 디 자인'이 갖추어야 할 최소한의 조건이다.

그런데 '성선설'에 따라 만들어도, 시바 료타로가 지적한 것처럼 두 번 다시 보고 싶지 않은, 가고 싶지 않은 풍경이나 거리가 넘쳐나는 것은 왜일까? 그것은 소세키가 말한 것처럼 '외압에 따른 개화'와 경 제 효율에 치우친 생산과 건설, 그리고 상품을 팔기 위해서라면 거리 의 경관쯤은 파괴해도 된다는 생각, 나아가 국민 생활 수준의 악화 와 미의식의 퇴화에 대해 의문을 가지지 않는 일본인의 의식구조에 문 제가 있기 때문은 아닐까? 이렇듯 디자인의 진정한 저자著者는 디자 이너나 건축가가 아닌 그들의 의식에 작용하는 시대나 경제라고 하 는 환상이다. 즉 '현대'라는 이름의 거대한 디자이너 말이다. 그곳에 서는 '성선설'이 통하지 않는다.

다만 시대는 변하고 있다. 내각부內閣府가 실시한 '물질적 풍요 지향'

과 '심적 풍요 지향'에 대한 조사를 보면 1980년을 경계로 '심적 지향'이 '물적 지향'을 역전했다는 결과가 나왔고, 이후 그 차이는 점점 벌어지고 있다. 다시 말해, 일본인의 의식은 약 30년 전부터 '심적인 풍요로움'을 지향한다는 것을 보여준다.

21세기도 10여 년이 지난 지금, 정치와 경제, 그리고 낡은 사회 제도가 여기저기서 그 수명을 다해 사라지고 있다. '현대'라는 거대한 환상이 자기 붕괴를 시작한 것이다. 경제 발전이라는 미명 아래 진정한 마음의 풍요로움에 대한 희구希求를 억압해온 낡은 제도가 이제 한계에 이르러 붕괴되기 시작했다. 새로운 제도가 필요해진 것이다.

디자인 또한 지금까지와는 전혀 다른 새로운 발상이 주목받게 되었다.

**22**

**아소카 왕의 주두**杜頭

인도 마우리아 왕조의 아소카 왕Asoka, 재
위 기원전 272~232이 불법佛法을 전파하기
위해 세운 기념 석주.

# 문학과 디자인에 내재하는 '법칙'이란

다음은 소세키가 말하는 문학과 디자인에 통용되는 '법칙'이다.

우리에게도 때로는 법칙이 필요합니다. 그것을 통해 작물作物의 depth깊이가 생기기 때문입니다. 여러분들의 법칙은 universal한 것에 있지만, 저희는 personal한 부분에 law법칙가 있습니다. 이것은 이미 만들어진 작물을 읽는 사람들의 머릿속을 연결하는 공통된 무언가가 있을 때, 거기에 abstract추상적인 law가 존재하고 있다는 증거입니다. personal한 것이 universal이 아닐지라도 100명 또는 200명의 독자를 얻게 되었을 때 그들 독자의 머릿속을 연결하는 공통된 무엇이 필요합니다. 그것이 바로 하나의 law입니다. 문예는 law에 govern지배, 관리되어서는 안 됩니다. 즉 personal합니다. free입니다. 그렇다고 사리에 맞지 않는 터무니없는 것 또한 아닙니다.
'무제'

이야기가 어려워졌다. 소세키는 문학에도 'law'가 있다고 말한다. 그

렇다면 그것을 어떻게 구상하는가 하는 것이 문학에서 일종의 '기술'이라 부를 수 있겠다. 즉 문학에도 '기술 가치'는 존재한다는 것. 그리고 문학에도 때로는 법칙이 필요하다는 것. 그것에 의해 작품에 '깊이depth'가 생겨난다고 말한다. 문학의 경우 보편적까지는 아니더라도 다수의 독자에게 공통되는 abstract추상적인 법칙이 발생한다. 그러나 문예는 법칙에 지배 관리govern되면 안 된다. 어디까지나 개인적이고 자유로워야 한다.

소세키가 말하는 추상적인 법칙이란 무엇일까? 읽는 사람들의 머릿속을 연결하는 공통적인 것이란 무엇일까? 일종의 '공동 환상' 같은 것일까? 다시 말해 많은 사람들이 공유하는 희로애락을 포함한 심상 같은 것일까? 소세키는 문예는 그러한 법칙에 지배되면 안 되고 개인적이고 자유로워야 한다고 말한다. 조금 억지스럽기는 하지만 문예에는 수많은 사람들이 공유하는 공동 환상이 존재하지만 그것에 지배되면 안 된다. 자유로운 자기 환상의 표현이 중요하다는 뜻이다.

이 법칙을 디자인에 적용해보자. 디자인에 대해 많은 사람이 공유하는 공동 환상과, 디자이너의 환상 속에 있는 법칙에 대해 생각해보자. 많은 사람이 지지하고 평가하는 디자인에 법칙적인 공동 환상이 존재한다는 것은 이해가 가지만, 그 법칙에 지배당하지 않는 디자이너의 개성과 자유란 무엇일까? 나아가 자기 환상 속에 있는 법칙이란 무엇일까?

일상적인 예를 생각해보자. 많은 지지를 얻는 디자인의 법칙이라는 것이 있다. 예를 들어 개인적으로는 좋아하지 않지만 마케팅 리서치에서 말하는 소비자 심리 동향 예측과 같은 것이다. 하지만 이러한 법칙에 지배되어서는 안 된다는 것이다. 보다 중요한 것은 크리에이터의 환상 속에 존재하는, 개인적으로 법칙화된 창조 시스템의 자유로운 표현 행위라는 것이다.

참고로 자본주의에서 사회와 개인에 대한 소세키의 생각을 들어보자.

그만큼 예술이나 문예는 personal하다. personal하기 때문에 자기를 중시한다. 자기를 상실한다면 personal일 수 없다는 것은 말할 필요도 없으며, 자기를 상실한다면 예술은 헛것이 된다.

여러분이 따라야 하는 것은 자기가 아닌 기술과 실력이다. 기술과 실력만 있으면 걱정이 없다. 공장에는 인간이 필요 없을 만큼 많지만 그들은 기계의 일부일 뿐이다. mechanical하게 일하는, 기계보다 정교한 기술과 실력이 필요하다. 반면 우리에게는 인간이라는 사실 자체가 중요하다. 사회적으로는 서로가 사회의 일원이지만 여러분에 비해 우리에게는 인간이라는 사실 자체가 중요하다.

그런데 여기에 기술을 가진 사람도 아닌, 실력이 좋은 사람도 아닌 그냥 사람이 있다. 바로 자본가이다. 이 capitalist에게 중요한 것은 기술도 인간도 아닌 돈이다. capitalist가 돈을 잃는다면 무無가 된다. 아무것도 할 수가 없다. 마찬가지로 여러분들이 기술과 실력을

잃는다면 헛것이 된다. 우리가 인간을 잃는다면 마찬가지로 제로가
된다.

같은 강연

소세키가 자본주의를 부정하는 것은 아니다. 또 문명을 부정하는
것도 아니다. 인간에게 이로운 부분은 물론 긍정한다. 소세키가 걱
정하는 것은 빌려 온 제도를 무방비로 수용했을 때 생기는 인간 소
외의 문제이다.

기술은 엄청난 속도로 진화하지만 인간의 정신은 그렇지 못하다. 조
금씩 천천히 변해갈 수밖에 없다. 그것이 아무리 작은 진보라 할지
라도 말이다. 그리고 과거로 돌아갈 수도 없다. 디자인에서 정신성
또는 정신적인 창조성은 이러한 작은, 인내심 강한 축적을 통해 실현
된다고 생각한다. 소세키는 주어진 제도를 생각 없이 받아들이는 것
이 아니라 언제나 새로운 지평을 목표로 해야 한다고 조언한다.

마지막으로 소세키는 "오늘 말씀드린 문학 이야기는 여러분들의 장
래 디자인에도 응용될 것이다. 참고가 되면 기쁘겠다"라는 말로 강연
을 마쳤다.

# 젊은이를 향한 소세키의 애정 어린 시선

후일 소세키에게 실망스러운 일이 생긴다. 소세키의 '성실함'과 젊은이에 대한 애정을 가늠할 수 있는 일화가 아닐까 한다.

하루는 내가 대학에 있을 때 가르친 학생이 찾아와 "선생님, 얼마 전에 고등공업학교에서 강연을 하셨다면서요"라고 묻는 것이었다. "그렇다"고 했더니 그 제자는 "하나도 못 알아들었었다던데요"라고 귀띔을 했다.
지금까지 내가 한 말을 상대방이 알아듣지 못할 거라는 걱정을 해본 적이 없었는데 한 대 얻어맞은 것 같은 기분이었다.
〈유리문 안에서〉 34, 《나쓰메 소세키 전집》, 지쿠마문고

학생의 말에 소세키는 충격을 받았다. '도대체 어느 부분을 이해할 수 없었다는 거지?' 소세키는 캐묻기 시작했다.

"자네는 그 이야기를 어디서 들었나?"

이 질문에 대한 제자의 설명은 간단했다. 그 학교에 다니는 친척인지 친구인지가 내 강연을 듣고서 한 말이라는 것이었다.

"무슨 강연을 하셨습니까?"

나는 제자에게 강연의 개요를 설명했다.

"특별히 어려운 내용도 아니지 않은가. 어째서 모르겠다는 건지."

"모르겠는데요. 이해하지 못했을 겁니다."

당연하다는 듯한 제자의 대답이 내게는 이상하게만 들렸다. 그보다 마음에 걸린 것은 강연을 하지 않았으면 좋았을 걸 하는 후회였다. 솔직히 말하자면 이 학교에서 강연 요청을 여러 번 받았는데 그때마다 거절했다. 그 때문인지 마지막으로 강연을 수락했을 때 이런 생각을 했다. 어떻게 해서라도 청중에게 이익이 되는 이야기를 들려주자고. 나의 결심은 "이해하지 못했을 겁니다"라는 한마디에 보기 좋게 깨졌다. 일부러 아사쿠사漢草까지 갈 필요도 없었다는 생각이 들었다.

같은 책

전도유망한 젊은이들을 위한 강연이 쓸모없는 것이었다고 누가 생각하고 싶겠는가.

훗날 소세키는 가쿠슈인學習院에서 한 '나의 개인주의'라는 강연 중 이때 일을 떠올리고 연단에서 내려가 청중을 향해 이렇게 말했다.

그런 일은 없을 것이라 생각하지만 혹시라도 이해가 되지 않는 부분

이 있다면 저희 집으로 찾아오세요. 가능한 한 여러분이 이해할 수 있도록 설명해드리겠습니다.

'나의 개인주의'

며칠이 지난 어느 날 청년 두 사람은 전화로, 다른 한 사람은 편지로 정중히 약속을 잡은 후 소세키의 집을 찾아왔다. 그중 한 사람은 예상대로 강연 내용에 대해 물었고, 나머지 두 사람은 소세키의 강연 내용을 어떻게 하면 구체적으로 사회에 적용할 수 있는가 하는 보다 실질적인 질문을 했다.

나는 이 세 사람을 위해 말해두어야 할 것, 설명해야 할 것들을 빠짐 없이 전했다고 믿는다. 그들에게 얼마만큼 도움이 되었는지는 알 수 없다. 하지만 만족한다. "당신의 강연을 이해할 수가 없습니다"라는 말을 들었을 때보다 만족스럽다.

〈유리문 안에서〉 34, 《나쓰메 소세키 전집》, 지쿠마문고

소세키는 이 일이 상당히 마음에 걸렸는지 자초지종을 설명한 글을 신문에 실었다. 이를 본 고등공업의 학생에게서 호의에 찬 편지 네다 섯 통을 받았는데 상당히 기뻐했다고 한다.

여러분은 강연을 듣거나 수업을 받을 때 어떤 식으로 의식이 움직이는가? 나의 경우, 제일 먼저 의식하는 것은 자신의 호기심, 다음으로

는 마음속에 떠오른 의문이고, 가능한 한 말하는 이에게서 감화를 얻으려 한다. '그렇구나'라든지 '저렇게 생각할 수도 있구나'라든지 반강제적으로라도 감동하려 노력한다고 할 수 있을 정도이다. 그러면 상대방의 의도를 보다 명확히 받아들여 기억을 강화할 수 있다.

말하는 이에게서 아무런 감화를 받지 못했을 때는 솔직하게 질문을 던져라. 그래도 이해가 되지 않았다면 나중에 찾아가 질문을 해도 좋을 것이다. '묻는 것은 한때의 수치, 묻지 않는 것은 영원한 수치'라는 속담처럼 창피를 당하는 것은 젊은이의 특권이기 때문이다.

디자인은 물론 모든 창조적인 일에서 그 시작은 정보의 수집과 분석이다. 다음이 정보의 가공으로, 이때부터 조금씩 창조성이 요구된다. 바꿔 말하면 디자인의 시작은 취재와 편집이라 할 수 있다.

강연이든 수업이든 타인의 이야기를 듣는 일에는 집중력이 필요하다. 말하는 이의 문제의식을 파악하고, 그것이 자신의 문제의식이나 과제와 어떤 관련이 있는지, 또는 자신의 사고에 어떤 문제를 환기시켰는지, 그에 대한 자신의 반론은 무엇인지 등의 상호 교류가 중요하다. 그리고 요점을 기록해두는 일도 중요하다. 훗날 감화를 강화하는 데 도움이 될 것이다. 타인의 이야기를 듣는 일은 지적 재산의 수집으로 편집자의 기본적 업무이자 묘미이기도 하다. 여러분도 이미 편집자적인 의식으로 정보의 수집, 분석, 가공 작업을 하고 있을 것이다. 그것을 의식하지 않을 뿐이다.

제3장

모
방
과　독
창
성

# 흉내 내기는 인간의 본능이다

소세키의 '모방과 독립'이라는 강연을 디자인에 대입해 생각해보자. 인간이란 타인을 흉내 내도록 창조된 가엾은 존재이다. 타인을 흉내 내는 일은 인간의 본능에 가깝다. 외압이 아니라 자신의 의지에 따라서 하는 일이다.

이것은 소세키가 1913년에 제일고등학교현 도쿄대학에서 한 '모방과 독립'이라는 강연의 일부이다. 청중은 소세키의 후배와 자녀나 제자와 같은 또래의 학생들이었다.

그런데 이해는 소세키가 정신적으로나 육체적으로 매우 힘든 시기였다. 전해 7월에 메이지 천황이 타계했고, 9월에는 노기 마레스케乃木希典 장군과 그의 아내가 자결했다. 이 사건들은 메이지라는 시대와 함께 태어나 생활해온 소세키에게 메이지의 시대정신과 소세키 자신의 시대정신이 최후를 맞이했다는 것을 의미하는 일이었다.

소세키의 낙담과 고뇌는 왼팔에 상장喪章을 두른 채 오른손으로 머리를 감싼 유명한 사진 속의 침울한 표정에서도 느낄 수 있다. 당시 소세키는 신경쇠약과 위궤양이 재발해 거의 자택에서만 지냈다고 한

다. 이런 상황에서 '모방과 독립'이라는 강연 테마는 문명 개화를 상징하는 메이지 시대가 막을 내리고 새로운 시대를 맞이하는 일본인, 특히 젊은이가 갖추어야 할 기개氣槪에 대한 소세키의 기대와 격려가 담겨 있다.

더불어 이 강연은 인간의 독립심이나 개성과 같은 삶의 방식에 대한 테마로, 동시에 새로운 사회를 어떻게 그려나가야 하는가 하는 디자이너의 의지와 자질에 관련된 문제로 바꿔 생각해볼 수 있다. 또 이 강연에서 디자인에서 '모방'과 '독창성'의 의미에 대해 많은 힌트를 얻을 수 있다.

여기서 말하는 모방은 저작권이나 상표권과 같은 특허 침해나 도용의 문제가 아니다. 근래 자주 문제가 되는 표절은 상업적인 습관의 발달 단계에서는 어디서든지 발생해온 문제이다. 규칙 공유의 문제이지 윤리나 문화 수준의 문제가 아니다. 그리고 윤리나 상식, 제도나 국가마저도 변화하고 소멸되어 언젠가는 다른 형태로 이행한다.

50여 년 전만 해도 일본은 해외 디자인 도용 문제가 발생해 외교적인 갈등으로 발전하지 않을까 걱정한 경험이 있다. 그것을 계기로 당시 통산성通産省이 국내 디자인의 자주적 관리와 창조성 장려를 위해 마련한 제도가 'G마크'의 시작이 되었다는 사실은 잘 알려져 있다.

여기에서는 제도나 권리, 규제 등에 대한 문제가 아니라 인간에게 모방과 창조가 어떤 의미인지에 대해 생각해보자.

나는 인간을 대표하는 특징으로 제일 먼저 모방을 들고 싶다. 인간은 타인을 흉내 내는 존재이다. 나도 타인을 흉내 내면서 자랐다. 우리 집 아이들도 곧잘 타인을 흉내 낸다. 한 살 터울의 형제인데 형이 뭘 달라고 하면 동생도 뭘 달라고 한다. 형이 필요 없다고 하면 동생도 필요 없다고 한다. 형이 오줌이 마렵다고 하면 동생도 오줌이 마렵다고 한다. 그 정도가 참으로 심각하다. 뭐든지 형이 말하는 대로 한다. 마치 형의 뒤를 졸졸 따라다니는 듯하다. 놀랍기도 하고 신기하기도 하고. 녀석은 모방자模倣者이다. (중략) 타인을 흉내 내는 행동은 어린 시절부터 시작되는데 앞에서 말한 일상 속의 소소한 일뿐 아니라 도덕적이거나 예술적인 것, 그리고 사회생활 속에서도 그러하다. 물론 유행 또한 그러하다.

'모방과 독립', 《소세키 문명론집》

인간은 거의 백지 상태로 태어나, 유아기에는 대부분의 정보를 주변에서 얻는다. 즉 생존을 위한 기본 정보를 부모나 형제, 주변 사람들에게서 취한다. 유아에게는 모든 게 새로운 것이며 그 가운데 흥미로운 것은 따라 하기를 통해 학습한다.

성장과 더불어 정보 수집의 범위가 점차 넓어지며 그와 함께 자의식이 형성된다. 자의식의 형성에서 '타인을 흉내 내는 일'은 상당히 큰 역할을 담당한다. 미경험자에게 모방이란 가장 효율적인 정보 습득 방법이다.

학습을 위한 흉내 내기, 즉 수동적인 흉내 내기의 단계를 지나면 능동적이거나 적극적인 흉내 내기의 단계로 접어든다. 이것은 학습을 위한 흉내 내기가 아닌 타인과 의식을 공유하기 위한 것이다. 소세키가 말하는 도덕, 예술, 사회생활, 유행 속에서 볼 수 있는 흉내 내기의 단계이다. 디자인에서 이러한 과정, 즉 학습 단계에서 의식 공유의 단계로 이동하는 과정도 마찬가지이다. 나아가 디자인은 '새로운 의식의 제안'이라는 단계에 도달해야 한다.

실제로 디자인과 관련 있는 독자들에게 묻고 싶다. 여러분은 언제부터 '디자인'이라는 것을 의식했습니까? 유아기부터 축적해온 정보 속에는 '디자인'에 대한 것도 포함되어 있을 것이다. 그것이 '학습한' 디자인, 다시 말해 수동적인 정보가 아닌 능동적인 때로는 '창조적인' 디자인 개념으로 변한 순간이 있을 것이다. 아마도 그 시점이 여러분이 디자인에 뜻을 두게 된 원점原點이 아닐까 한다. 이때부터 여러분에게 디자인은 학습과 의식 공유의 대상을 거쳐 사회적 창조 제안의 대상으로 변화했다고 할 수 있다.

주어진 것을 가지고 놀거나, 다른 사람이 가진 물건과 똑같은 것을 가지고 싶거나, 점점 복잡하고 정밀한 것을 가지고 싶거나, 유행을 따르면서 성장해가는 과정에서 어느 날 문득 이렇게 해보면 어떨까, 이렇게 하는 게 더 재미있고 멋있다, 라며 자연스럽게 생각해내거나 만들어본 적은 없었는가?

그 순간에 디자인을 의식했다고 할 수는 없지만, 주어진 물건에 나

름대로의, 새로운 무엇을 덧붙인 그 순간이 결과적으로는 디자인의 시작이었다.

새로운 무언가를 덧붙이거나 만드는 즐거움이 점차 고도화되면서 여러분의 마음속에 디자인에 대한 의지가 확실해진 것이라 생각한다. 흉내 내기에서 한 단계 올라가는 즐거움을 반복적으로 느끼면서 자연스럽게 만들고 싶은 물건이나 방향성을 찾게 된다. 그리고 자신이 지향하는 디자인의 목적이 점차 확실해지면서 자신만의 독창적인 디자인이 탄생한다.

# 이미테이션imitation과 인디펜던트independent

흉내 내기는 학습이나 의식 형성에 필수불가결하고 유효한 수단이다. 이것을 전제로 소세키는 다음과 같이 이야기했다. 그는 이미테이션을 부정하는 것이 아니라 나름대로의 존재 이유를 인정했다. 그러나 지금1913년의 사회적 흐름을 고려하면 일본은 흉내 내기를 그만두고 독자적인 길을 가야 한다고 주장한다. 그리고 모방, 즉 이미테이션의 대치 개념으로 인디펜던트¹를 제시한다.

일본 국민은 스스로를 흉내 내는 국민이라고 인정한다. 사실이 그러하다. 과거에는 중국을 흉내 내더니 지금은 서양을 흉내 낸다. (중략) 우리 자신이 정식으로 오리지널, 정식으로 인디펜던트가 되었으면, 아니, 되어야 할 시기이다.
같은 책

간단히 역사적 배경을 확인해보자.
후한의 광무제光武帝가 노국奴國, 일본에 '한왜노국왕漢倭奴國王'이라고 새

긴 금인金印을 인수印綬한 것은 약 2000년 전인 기원후 57년이다. 백제의 성명왕聖明王, 성왕이 불상과 경전을 보내 불교가 전래된 것이 약 1500년 전인 기원후 538년. 이후 일본은 중국과 조선에서 전해진 무수한 문물을 바탕으로 나라의 문명과 문화의 근간을 세웠다.

에도 시대 200여 년 동안 쇄국을 거친 일본은 지금으로부터 약 150년 전 서구의 문물을 단숨에 받아들였다. 그리고 1945년 태평양전쟁에서 패하면서 승전국인 미국의 문물을 주로 받아들였다.

100년 전 소세키가 경고한 '우리 자신이 정식으로 오리지널, 정식으로 인디펜던트가 되었으면, 아니, 되어야 할 시기'는 아쉽지만 아직 오지 않았다. 그리고 앞 장章에서 말한 문명 개화에 의한 '일본 디자인 유전자의 변이'라는 문제도 아직 그 해답을 찾지 못했다.

그러면 현재의 디자인을 염두에 두고 소세키의 주장을 조금 더 살펴보자.

인간은 독립적인 성향이 있다. 한편으로 이미테이션, 다른 한편으로 독립자존의 성향이 있다. (중략) 꽤 오리지널한 사람이라도 어딘가에는 이미테이션의 분자分子를 지녔다.

같은 책

소세키는 화가 고갱²을 예로 들어 설명한다.

나는 이미테이션이 결코 나쁘다고 생각하지 않는다. 아무리 오리지널한 사람이라도 타인이나 자신과 분리되어 스스로 새로운 길을 갈 수 있는 사람은 없다. 화가를 예로 들자면 항상 새로운 그림만 그리는 화가는 없다. 프랑스 출신의 화가 고갱은 묘한 야만인의 그림을 그렸다. 프랑스에서 태어났지만 오지에 가서 그만한 그림을 그릴 수 있었던 것은 그가 프랑스에 있을 때 다양한 그림을 보고 배운 까닭이다. 제아무리 오리지널한 사람이라도 이전에 다른 그림을 보지 않았다면 힌트를 얻지 못했을 것이다. 힌트를 얻는다는 것은 이미테이트하는 것과 다르지만 힌트가 한 발 더 나아가면 이미테이션이 된다. 다만 이미테이션은 계발啓發하는 것이 아니다.

같은 책

정도의 차이는 있지만 화가나 디자이너 모두 거장이라 불리는 작가, 선배, 동료의 작품에서 영감이나 힌트를 얻는다는 말이다. 그리고 '힌트가 한 발 더 나아가면 이미테이션이 된다. 다만 이미테이션은 계발하는 것이 아니다'라고 덧붙였는데 여기서 '계발하는 것'이란 오리지널한 창조성을 뜻한다.

**1**

**인디펜던트**independent

독립된, 자주의, 자치의, 혹은 의지하지 않
는, 자주적인의 의미.

---

**2**

**고갱**Eugéne Henri Paul Gauguin, 1848~1903

프랑스의 후기 인상파 화가. 문명 세계에
대한 혐오감으로 타히티 섬으로 떠나 원주
민의 건강한 삶과 생명력을 강렬한 색채로
표현했다. 그가 보여준 상징성과 내면성,
비자연주의적 경향은 20세기 회화의 출현
에 커다란 영향을 미쳤다.

---

# 피카소와 고흐, 천재들의 모방

과거의 작품에서 영감을 얻어 오리지널한 창조성을 발휘한 예로 파블로 피카소[3]를 들 수 있다. 디에고 벨라스케스[4]의 '라스 메니나스'[5]를 소재로 한 작품을 통해 이러한 면모를 살펴볼 수 있다. 벨라스케스가 '라스 메니나스'를 그린 것은 1656년, 피카소가 '라스 메니나스'를 그린 것은 약 300년 후인 1957년이다.

피카소는 이 작품을 완성하기 위해 엄청난 양의 습작을 그렸다. 내가 바르셀로나의 오래된 술 창고를 고쳐 만든 피카소미술관에서 처음으로 그의 습작들을 보았을 때에는 피카소가 '라스 메니나스'에 집착한 이유를 이해할 수 없었다. 피카소는 2F호 정도의 작은 캔버스에 '라스 메니나스'의 부분부분을 마치 해부도解剖圖처럼 집요하게 분석해 표현했다. 어떤 것은 이만하면 됐다고 생각해 도중에 멈춰버린 듯한 느낌도 들었다. 철저하게 '라스 메니나스'를 '변화시킨' 무수한 습작들 앞에서 지금까지 가지고 있던 피카소의 이미지는 어디론가 사라졌다.

이후 피카소의 큐비즘 작품으로 다시 태어난 '라스 메니나스'를 보았

을 때, 고전을 소재로 새로운 작품을 만들어낸 피카소의 노력을 조금이나마 이해할 수 있었다. 무수한 습작들에는 벨라스케스에게서 얻은 영감을 자신의 큐비즘으로 승화시키기 위한 피카소의 피나는 노력이 담겨 있었다.

피카소가 모사模寫의 테마로 삼은 것은 '라스 메니나스'만이 아니다. 들라크루아[6]가 1834년에 그린 '알제리의 여인들'을 소재로 한 연작을 약 120년 후인 1955에 발표했다. 그리고 마네[7]가 1863년에 완성한 '풀밭 위의 점심'을 테마로 한 연작을 역시 100여 년 후인 1960년에서 1962년 사이에 발표했다. 이 때문에 피카소는 '표절 작가'라는 말을 듣기도 했다. 다시 말해 흉내 내기 작가란 뜻이다. 사실 '인상파'라는 호칭도 처음에는 인상印象만으로 그린 그림일 뿐이라는 경멸의 의미를 담고 있었다. 회화뿐 아니라 새로운 방법이나 생각에 대해 반발하는 것은 당연한 일이다. 지금은 '거장'이라고 불리는 인상파 화가들이 높은 평가를 받게 된 것도 상당한 시간이 흐른 뒤의 일이다.

'모사'라 하면 우키요에浮世繪, 일본의 풍속화-옮긴이 모사로 유명한 빈센트 반 고흐[8]를 빼놓을 수 없다. 그는 앞서 이야기한 고갱과 아를에서 함께 산 적이 있는데, 당시 친구들과 이상적인 예술가 공동체를 만들 생각으로 '노란 집'을 빌리기도 했다.

잘 알려진 것처럼 고흐는 경제적인 이유 때문에 독학으로 그림을 공부했다. 그런 고흐가 자신의 예술 세계를 확립하기 위해 이용한 방법이 철저한 '모사'였다. 특히 그가 존경한 밀레[9]의 작품을 끊임없이 모

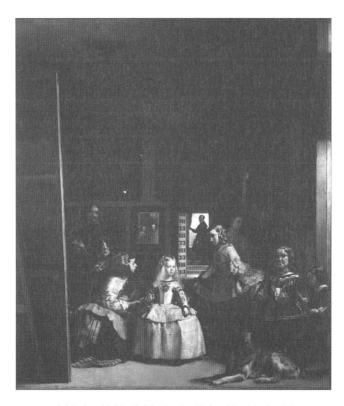

벨라스케스의 '라스 메니나스'(프라도미술관 소장/스페인, 마드리드)

방한 일은 너무나 유명하다. 게다가 고흐는 당시 유럽에서 인기 있던 호쿠사이北斎나 히로시게廣重의 우키요에도 모사했다. 물론 판화가 아닌 유화로.

고흐가 화가로 활동한 것은 27세에서 37세까지, 불과 10년 남짓이었다. 당시 유럽 화단의 주류는 인상파였는데 고흐는 인상파와는 다른 독자적인 화법畵法을 창조할 수 있는 방법에 대해서도 고민했다. 그 방법이 때로는 광기처럼 격렬한 모사였다. 그 결과 고흐는 마침내 '점묘點描'의 모사에서 '선묘線描'의 세계를 완성했다. 모사가 위대한 창조의 원천으로, 다시 말해 '이미테이트'가 '인디펜던트'로 승화한 상징적인 사례이다.

여담이지만 고흐가 권총 자살한 1890년은 정확히 소세키가 건축가의 꿈을 포기하고 영문학의 길을 선택한 해였다. 그리고 피카소와 고흐의 예에서도 알 수 있듯이 크리에이터에게 선인들의 위업은 결코 단순한 '과거'가 아니다. 소세키가 제자의 작품에 대해 "평가는 100년 후에"라고 말했던 것처럼.

'온고지신'이라는 옛말처럼 디자인에서 역사는 지나간 무엇이 아니다. 거기에는 디자이너의 깊은 고뇌와 창조의 흔적이 숨어 있다. 그것을 느끼려 노력하는 것이 바로 소세키가 말하는 '환원적 감화'나중에 설명하는이다. 선배들이 남긴 작품은 여러분이 고민하고 방향을 잃었을 때 빛이 되어주는 영감의 보고寶庫라 해도 과언이 아니다.

**3**

**파블로 피카소**Pablo Picasso, 1881~1973

스페인 태생으로 프랑스에서 활동한 입체
파 화가이자 조각가. 르누아르, 툴루즈,
고갱, 고흐 등 거장들의 영향을 받았다.
초기 청색 시대를 거쳐 입체주의 양식을 창
조했고 20세기 최고의 거장이라 불린다.
대표작으로는 '게르니카', '아비뇽의 처녀들'
등이 있다.

---

**4**

**디에고 벨라스케스**

Diego Rodriguez de Silva Velâzqez,
1599~1660

스페인의 화가. 프란시스코 파체코에게 사
사했다. 1624년에 펠리페 4세의 궁정화가
가 되어 초상화뿐 아니라 종교화, 풍경화
등 많은 작품을 남겼다. 진중하고 사실적
인 묘사와 섬세한 색채 표현을 특징으로
한다. 대표작으로는 '거울을 보는 비너스',
'라스 메니나스' 등이 있다.

**5**

**라스 메니나스**Las Meninas

스페인 화가 디에고 벨라스케스의 대표작.
마르가리타 공주와 주변 인물들을 사실적
으로 표현한 작품이다.

---

**6**

**들라크루아**

Ferdinand Victor Eugéne Delacroix,
1798~1863

프랑스의 화가. 힘찬 율동과 격정적 표현,
색상의 강렬한 효과를 이용한 낭만주의 회
화를 창시했다. 루벤스, 베로네세 등의 그
림을 모사했고 제리코의 작품에도 매료되
어 현실 묘사에도 노력했다. 대표작으로는
'민중을 이끄는 자유의 여신', '알제리의 여
인들' 등이 있다.

---

**7**

**마네**Edouard Manet, 1832~1883

프랑스의 화가. 인상주의의 아버지로 불린
다. 루브르미술관 등에서 고전 회화를 모
사하며 네덜란드와 스페인 회화의 영향을
받았다. 명쾌한 색상과 구도, 새로운 창작
태도로 전통과 혁신을 연결했다. 대표작으
로는 '올랭피아', '풀밭 위의 점심' 등이 있다.

**8 고흐**Vincent van Gogh, 1853~1890

네덜란드의 화가. 인상파와 일본 우키요에
의 영향으로 강렬한 색채와 격렬한 필치를
이용한 독자적인 작품을 확립했다. 생전에
는 크게 인정받지 못했으나 20세기 초의 야
수파 화가들에게 커다란 영향을 미쳤다.
대표작으로는 '빈센트의 방', '별이 빛나는
밤', '밤의 카페' 등이 있다.

---

9

**밀레**Jean François Millet, 1814~1875

프랑스의 화가. 바르비종파의 대표적 화가
이다. 농민 생활을 소재로 한 일련의 작품
을 제작해 시적詩的 감성과 우수에 찬 작
풍을 확립했다. 대표작으로는 '씨 뿌리는
사람', '이삭줍기', '만종' 등이 있다.

---

# 인디펜던트에 필요한 강한 의지

한 잡지에 실린 아티스트 나라 요시토모[10]와 사상가 요시모토 다카아키[11]소설가 요시모토 바나나의 아버지라고 하는 것이 더 친근할 듯하다의 대담 기사를 읽은 적이 있다. 미셸 푸코의 '체계體系'에 대한 언어론이라는 어려운 주제를 다루었는데, 나에게는 디자인 이야기처럼 들렸다.

요시모토: 한 사람의 작가, 하나의 작품은 이미 존재하는 '공동 규범으로서의 언어'를 무의식 속에서 근거로 삼아 존재하고 작품을 만들어낸다. 그리고 '공동 규범으로서의 언어'의 수준에 새로운 무언가를 더했을 때, 즉 다음 수준으로 이동했을 때, 그 작가나 작품이 문학사에 참여한다고 생각해야 하지 않을까?
여기서 철학이나 다른 모든 이론이 해야 할 일은 푸코의 말처럼 '체계'를 드러내는 것이 아니라 '체계'에 새로운 무언가를 더하는 일이다. 무명無名의 사고, 즉 주체主體가 존재하지 않는 무인칭無人稱으로서의 '체계'를 밝혀내는 것은 중요하지 않다. 이러한 사고思考의 결과로서

남은 무인칭의 공동적 규범에 그때마다 덧붙는 각 주체의 작은 창조의 흔적이 중요한 것이다.

〈유리이카ユリイカ〉, 2001년 10월호

이것을 디자인에 적용하면 이렇게 될 것이다.

'한 사람의 디자이너, 하나의 작품은 이미 존재하는 공동 규범으로서의 디자인을 무의식 속에서 근거로 삼아 존재하고 작품을 만들어낸다. 그리고 공동 규범으로서의 디자인의 수준에 새로운 무언가를 더했을 때, 즉 다음 수준으로 이동했을 때, 그 디자이너나 작품은 디자인사에 참여하게 된다고 생각해야 하지 않을까? 무인칭의 공동적 규범에 그때마다 덧붙는 각 주체의 작은 창조의 흔적이 중요한 것'이라고.

흔히 말하는 거장들은 디자인의 역사라는 무대 위에 어느 날 갑자기 나타난 것이 아니다. 거장이라고 불리기까지 수없이 많은 '작은 창조의 흔적'을 쌓아왔기에 가능한 것이다.

아트나 디자인의 세계에는 '패러디'라는 수법이 있고, 와카和歌, 일본 고유의 시-옮긴이에는 혼카도리本歌取り[12]라는 수법도 있다. 바탕이 된 작품, 즉 원작의 특징은 살려둔 채 거기에 새로운 표현을 더해 다음 '수준'에 도달하는 방법이다. 단, '패러디'는 도작盜作이나 저작권 침해 등을 이유로 소송당하는 일이 적지 않은데 가치 판단이 얼마나 어려운 일인지 보여주는 사례라고 하겠다.

단순한 카피에서 한 단계 발전한 새로운 수준은 탄생하지 않는다. 일본의 디자인과 문명은 문명 개화를 위한 카피를 서두르는 바람에 새로운 수준을 손에 넣을 수 있는 수많은 기회를 놓쳤다는 사실만큼은 부정할 수 없다.

다만 일본은 외래의 기술을 받아들여 그것을 발전시키는 일에서는 세계 제일이다. 글자 그대로 '혼카도리'의 천재이다. 다시 말해 디자인의 '기술 가치'와 관련해서는 세계 제일의 인디펜던트라고 해도 과언이 아니다.

인디펜던트한 사람은 존중해야 할, 때로는 존경해야 할 대상인지 모르지만, 그 대신 인디펜던트한 정신은 매우 강렬해야만 한다. 그와 동시에 깊은 사상적 또는 감정적 배경이 있어야 한다. 빈약한 배경뿐이라면 장난 삼아 인디펜던트를 악용해 세상에 폐해를 끼칠 따름으로 절대 성공할 수 없기 때문이다.

'모방과 독립'

'기업가起業家 정신'이라는 말이 유행인 적이 있었다. 좋은 말이다. 100년 전 소세키도 자립을 위해 노력할 것을 장려했다. 하지만 그와 동시에 이것이 상당히 어려운 일이라는 사실에 대해서도 언급했다. '빈약한 배경뿐이라면' 절대 성공할 수 없다고 말이다.

디자인의 세계에서도 가능한 한 빨리 자립하거나 멋진 아틀리에를

차리고 싶다고 생각하는 것은 자유이다. 촉망받는 신예 디자이너로서 잡지를 장식하고 싶다고 생각하는 것도 자연스러운 일이다. 하지만 이 사람들이 소세키가 말하는 '깊은 사상적 또는 감정적 배경'을 갖추고 있는지는 잘 생각해보아야 할 일이다. 나아가 디자인의 총체總體에 새로운 수준을 제시하고 있는지도 잘 살펴봐야 한다. 바꿔 말해 그들의 작품에 '디자인의 새로운 감화 가치'가 있는지 살펴보는 일이 중요하다.

소세키는 지금 1913년이야말로 사회 속의 자기自己라는 존재를 강렬한 의지를 가지고 연마하며 다른 이의 의견에 흔들리는 일 없이 자립을 위해 노력하는 인재가 필요하다는 말로 강연을 마쳤다.

지금 일본이 처한 상황이라면 인디펜던트를 중시해야 하며 그러한 각오로 전진해야 한다고 생각한다. 일본 국민은 스스로를 흉내 내는 국민이라고 인정한다. 사실 그렇기도 하다. (중략) 인간에게는 속과 겉이 있다. 나는 여기서 나 자신을 드러내는 동시에 인간 자체를 드러낸다. 이것이 인간이다. 양면성을 지니지 않았다면 인간이라 할 수 없다. 다만 일본의 현 상황을 생각하면 사람들과 보조를 맞추어 그 뒤를 따르는 일보다는, 스스로 하고 싶은 일을 찾는 것이 중요하다고 생각한다.

같은 강연

**10**

**나라 요시토모**奈良美智, 1959~

아오모리 현 출생. 화가, 조각가. 일본 네
오 팝new pop 세대의 대표적인 작가이다.
아이치현립예술대학 대학원과 독일 뒤셀도
르프 예술아카데미를 수료했다. UCLA에
서 객원 교수로 재직했고 독일과 일본을 거
점으로 활발한 작품 활동을 벌이고 있다.
강아지나 고양이, 귀엽지만 반항심 어린 표
정을 짓는 소녀 등이 자주 등장하는 그의
작품은 인간 내면에 숨겨진 두려움, 고독,
잔인함 등의 감정을 포착한다. 대표작으로
는 '작은 새끼 고양이', '두통', '행동에서 보
이지 않는 것' 등이 있다.

**11**

**요시모토 다카아키**吉本隆明, 1924~2012

도쿄 출생. 사상가, 시인. 전후戰後 일본
사상계의 거목으로 불린다. 문학에서 정
치, 사회, 종교, 서브컬처에 이르기까지 광
범위한 영역을 대상으로 평론 활동을 벌였
다. 저서로는《다카무라 고타로高村光太
郎》,《공동 환상론》,《정황情況》등이 있다.

**12**

**혼카도리**本歌取り

와카 등에서 의식적으로 선인先人의 작품
을 본떠서 짓는 일.

# 두 번째 디자인 유전자의 변이

불행하게도 이미테이터로 시작할 수밖에 없었던 일본 디자인은 이후 어떤 길을 걸어왔을까? 1916년 소세키가 세상을 떠난 후의 사정을 간단히 살펴보자.

소세키 사후 7년이 되던 해인 1923년, 관동 지방 일대를 휩쓴 관동대지진으로 사망자와 행방불명자가 약 14만 명에 이르렀고, 수도권은 폐허가 되었다. 수년 후에는 군부가 노골적으로 중국에 진출했다. 국내에서는 공산주의의 침투와 함께 프롤레타리아 예술이 대두되었는데, 유명한 고바야시 다키지[13]의 소설 《게 어선蟹工船》의 출판이 금지된 것이 1929년의 일이다. 치안유지법 제정과 특별고등경찰의 사회운동, 공산주의운동 단속 등 일본 사회는 암흑의 시대를 맞이했다.

이후 군부는 인도차이나 반도로 진군해 1941년 12월에 영국과 미국에 선전포고를 감행했다. 그리고 4년 후 거의 모든 도시가 폐허로 변한 일본은 무조건 항복을 했다. 1945년은 메이지 원년元年으로부터 77년이 되는 해였다.

지금 되돌아보면 일본은 77년 동안 보신전쟁戊辰戰爭, 1868, 세이난전

쟁西南戰爭, 1877, 청일전쟁淸日戰爭, 1895, 러일전쟁露日戰爭, 1904, 그리고 태평양전쟁까지 많은 세월을 전쟁으로 소모하며 수많은 희생자를 낳았다. 이러한 전쟁의 시대에 디자인은 무력하고 무의미한 존재일 뿐이었다. 디자인은 어디까지나 평화의 산물이기 때문이다.

일본이 전쟁에서 패배한 후 부흥의 길을 걸어온 지 60여 년이 지났다. 일본 디자인은 메이지 유신과 태평양전쟁 패전이라는 두 차례의 유전자 변이變異를 경험했다.

두 번째 변이, 즉 태평양전쟁 패전은 서구 열강을 표면적으로 따라하던 이미테이터의 디자인이 아닌, 무無에서 시작한 새로운 출발이자 국민의 필요에 따른 것이기 때문에 진정한 디자인의 힘을 발휘할 수 있는 좋은 기회였다. 그러나 '풍요로운 생활'을 슬로건으로 내세우며 본보기로 삼은 것은 다름 아닌 승전국인 미국의 생활 문화였다. 이것이 일본 디자인의 두 번째 유전자 변이의 시작이었다. 일본 디자인은 다시 한 번 인디펜던트로 향할 기회를 잃었다. 이렇게 변이된 유전자는 순식간에 대량생산·대량소비라는 괴물로 성장했다.

다만 잊지 말아야 할 것은 이렇게 불행한 상황 속에서도 진심으로 일본의 디자인을 걱정한 이들이 있었다는 사실이다. 대표적인 인물이 겐모치 이사무[14]이다.

겐모치 이사무는 1912년 1월 2일, 메이지 45년에 태어났다. 소세키가 최후의 에도인江戶人이었다면 겐모치는 최후의 메이지인明治人이었다. 그는 1932년에 도쿄고등공예학교현 지바대학를 졸업한 후 상공성

현 경제산업성 공예지도소에 입소해, 다음 해에 일본을 찾은 브루노 타우트[15]에게 직접 사사했다. 그리고 공예지도소의 주요 멤버들과 함께 전국 각지를 돌며 공예와 디자인 교육에 힘썼다.

33세에 패전을 맞이한 겐모치는 진주군進駐軍, 제2차 세계대전 후 일본을 점령하고 있던 외국 군대-옮긴이의 주택, 가구의 설계와 생산 지도를 담당하면서 한편으로는 복구 주택용 가구를 연구했다. 전쟁이나 재해에는 무력하지만 부흥이라는 생산적인 에너지에는 더없이 유효한 힘을 발휘하는 것이 디자인이다. 1950년 이사무 노구치[16]와의 만남, 같은 해 '겐모치 이사무 디자인연구소' 설립 등, 언제나 일본 디자인에서 중심적인 존재로 수많은 명작을 남겼으며 우수한 디자이너들을 길러냈다.

그러나 겐모치는 일본 디자인계의 리더로서 절정기를 맞이했을 때 돌연 스스로 목숨을 끊었다. 1971년 6월 3일의 일이었다. 한 해 전에는 미시마 유키오三島由紀夫가 자결했다. 겐모치가 자살한 이유는 알려지지 않았지만 당시 일본의 상황과 문화의 미래에 대한 고민과 갈등을 안고 있었음을 쉽게 짐작할 수 있다.

겐모치가 가장 왕성하게 활동한 1960년대는 일본이 고도성장을 외치는 동시에 그에 대한 안티테제가 폭발한 시대였다. 겐모치는 서구 흉내 내기가 아니라 전통을 승화시킨 일본 특유의 디자인으로 '재퍼니즈 모던 디자인'을 주장했는데, 이미 유효성을 상실했다는 허무감과 절망감을 느꼈을지도 모른다. 소세키가 문명 개화에 대해 느끼던 '수박 겉 핥기'식의 시대 풍조에 대한 허무감과 겹치는 부분이다. 겐

모치 이사무라면 외압에 의한 디자인의 유전자 변이를 막을 수 있었을까?

이후 디자인의 '기술 가치'가 우선시되었다. 이것은 일본의 장기長技라고도 할 수 있다. 보다 편리하고 잘 팔리는 물건을 만드는 일, 소비 욕망을 부추기는 일이 디자인의 지상 과제가 되었다. 시장에서는 '부가가치로서의 디자인'이라는 말이 유행했다. 부가가치라는 것은 기술 가치가 같은 상품을 차별화하기 위한, 즉 소비 확대를 위한 선택 사항으로 글자 그대로 부가하는 디자인을 말한다. 부가가치를 선전하는 일은 있어도 '디자인의 본질적 가치'에 대해 논의하는 일은 거의 없었다.

이렇게 해서 주변에는 대량생산된 상품이 넘쳐나고, 도시는 경제 효율만 중시하는 기술 가치의 상징과도 같은 빌딩으로 가득 찼다. 그런 와중에 금융 자본주의의 광란과 그 결말은 사람들의 의식에 커다란 변화를 가져왔다. 그리고 초저성장 시대를 맞이한 지금, 천박한 배금주의의 광기를 경험하지 못한 세대가 새로운 시대정신을 만들었다.

적당한 표현은 아닐지 모르나 동일본대지진을 겪은 지금이야말로 일본 디자인의 본질을 다시 한 번 생각해볼 수 있는 기회라고 생각한다. 삼세판이다. 그러기 위해서는 일본 디자인이 우왕좌왕했던 지난 120년을 냉정히 객관화할 필요가 있다. 한 번쯤 모든 것을 백지 상태로 돌려놓을 정도로 획기적인 발상의 전환이 필요하다.

요시모토 다카아키의 지적처럼 현대의 디자인은 새로운 수준을 더

해야 하는 '공동 규범'을 전부 잃어버린 것은 아닐까? 이쯤에서 유효한 것과 무효한 것, 진품과 가짜, 끝나버린 것과 가능성이 있는 것을 천천히 정리해보는 것은 어떨까? 아마도 이것이 중요한 과제가 될 것이다.

'우리 자신이 정식으로 오리지널, 정식으로 인디펜던트가 되어야 할 시기'라는 소세키의 말이 지금도 들리는 듯하다.

**13**

**고바야시 다키지**小林喜二, 1903~1933
아키타 현 출생. 소설가, 일본 프롤레타리
아 문학의 대표적인 작가이다. 《게 어선蟹
工船》 등의 작품이 남겼다.

---

**14**

**겐모치 이사무**劍持勇, 1912~1971
도쿄 출생. 인테리어 디자이너. 도쿄고등
공예학교 목재공예과현 지바대학 공학부 디
자인학과를 졸업한 후 상공성商工省, 현 경제
산업성 공예지도소에 들어가 당시 일본을
찾은 브루노 타우트에게 사사했다. 와타
나베 리키渡辺力, 야나기 소리柳宗理 등과
함께 '일본 인더스트리얼 디자인협회'를 결
성하는 등 일본 인더스트리얼 디자인의 초
창기에 중요한 역할을 한 인물이다. 1964
년 일본 가구로는 처음으로 그의 대표작
'라운지 체어'가 뉴욕 현대미술관MoMA의
영구 컬렉션으로 선정되기도 했다.

---

**15**

**브루노 타우트**
Bruno Julius Florian Taut, 1880~1938
독일의 건축가. 표현파 건축의 대표적인 작
가이다. 인터내셔널 모던을 신봉하는 '베
를린 그룹'에 참여하기도 했다. 1932년
에 모스크바, 1933년에 일본을 방문했고
1936년부터는 터키의 이스탄불 공과대학
교수로 재직하다 그곳에서 세상을 떠났다.
그의 예민한 감각은 금세기 건축가 중 가
장 뛰어난 것으로 평가되며 일본 문화와
조형예술을 깊이 이해한 작가였다.

---

**16**

**이사무 노구치**野口勇, 1904~1988
미국의 조각가, 디자이너. 일본인 아버지와
미국인 어머니 사이에서 태어났다. 컬럼비
아대학교 의과 과정 재학 중 어머니의 권유
로 미술학교에 들어가 공부하며 조각가가
되기로 결심했다. 나무, 돌, 금속 등을 매
개로 공간을 창조하고 그것의 관계 속에서
조각의 의미를 찾았다. 1955년 뉴욕 현대
미술관에서 그의 대표작인 '아카리등'을 선
보여 커다란 성공을 거뒀다.

---

# 물건을 향한 꿈에서 깨어나,
# 인간 중심의 디자인으로

그렇다면 어디에서 디자인의 방향성을 찾으면 좋을까? 그것은 아마도 도구로서의 '기술 가치'를 구사하며 '감화 가치'를 통한 '인간 회복'을 실천하는 데 있을 것이다.

우리는 지난 100년 동안 이루어진 기술의 발달에 많은 혜택을 누렸다. 100년 전을 생각해보면 꿈 같은 변화가 아닐 수 없다. 1901년 1월 12일자 호치신문報知新聞에 '20세기의 예언'이라는 기사가 실린 적이 있다. 소세키가 런던으로 유학을 떠난 지 4개월이 되는 때였다. 20세기가 시작된 첫해 1월, 앞으로 다가올 100년 동안 실현될 기술을 예상한 기사는 놀라운 것이었다. 20항목 이상의 예상 가운데 몇 가지를 추려보았다.

'무선 전신·전화', '원거리 사진', '7일간의 세계 일주', '공중군함空中軍艦·포대砲臺', '더위·추위 해소', '식물과 전기', '목소리 원거리 전달', '사진 전화', '가물편법價物便法, 편리한 쇼핑-옮긴이', '전기 세계', '철도 속력', '시가市街 철도', '의술 발달', '자동차 세상', '전기 수송輸送' 등.

제목을 보면 대충 상상이 가는데 재미있는 것은 기사가 실린 지 100년이 지난 2001년에는 거의 모든 예상이 현실화되었다는 것이다. '인간과 동물의 대화 가능'이라는 동화 같은 예상은 실현되지 않았지만. 참고로 일본에 휴대전화가 처음 등장한 것은 지금으로부터 40여 년 전인 1970년, 오사카만국박람회에서이다. 과학 기술은 전쟁을 할 때마다 비약적으로 발전했다. 과학자와 기술자의 끊임없는 노력은 핵무기라는 최악의 산물을 탄생시키기에 이르렀다. 그리고 현재는 컴퓨터와 인터넷의 시대이다.

인류는 맹렬한 기세로 '꿈'을 실현했다. 하지만 문명의 발달은 때로는 '빛'과 함께 '그림자'를 동반했다. 산업혁명으로 발생한 매연 때문에 수많은 결핵 환자가 생겨났다. 일본에서도 고도성장 시대에는 공해 때문에 많은 사람이 사망했다. 지금도 고통을 겪는 이들이 있다. 교통사고 사망자는 매일같이 생겨나며 때로는 대량 학살까지 일어난다.

컴퓨터와 통신 기술의 급속한 보급과 발달은 과거 우리가 경험한 적이 없는 '그림자'를 만들어내고 있다. 산업혁명과 결핵 환자의 관계와 같은, 테크놀로지와 인간 병리病理의 인과관계가 성립되는 듯한 불길한 생각이 든다. 사회와 개인 사이에 과거에 없던 병리가 퍼져가는 것은 아닐까. 언젠가 한계에 다다르면 한꺼번에 수면 위로 떠오르는 것은 아닐까.

가능하다면 그것을 '디자인의 감화 가치'로 조금이나마 억제·시정할 수는 없을까, 또 병들어가는 정신에 편안함을 줄 수는 없을까.

대량생산과 대량소비를 조장하는 디자인의 역할은 이미 포화 상태에 이르렀다. 디자인은 시대정신을 반영하는 동시에 소비뿐 아니라 감성적으로도 시대의 신진대사를 조절하는 중요한 역할을 해왔다. 그러나 이것이 지나치게 기술 가치에 편중되었기 때문에 미의식美意識이나 정신성精神性에서는 퇴화한 감이 없지 않다.

기술 학습이나 훈련도 중요하지만 기술은 목적을 위한 도구로 활용하고, 미의식과 상상력을 길러 감화력感化力을 키우는 소프트 디자인으로 이동할 시기이다. 이것을 본격적으로 실천하는 새로운 세대가 시대의 중심이 될 것이다.

눈을 돌려보면 다행히도 일본 전국에서는 바다와 섬, 산과 강, 전원과 언덕 등 아름답고 풍요로운 자연과 풍토를 찾아볼 수 있다. 인간의 몸과 마음을 풍요롭게 해주는 자연을 보다 효율적으로 활용하기위해 디자인이 할 수 있는 일은 무한하다.

커뮤니케이션 기술을 비롯한 기술의 급속한 발전으로 우리가 도시에 살아야 할 필연성도 사라지고 있다. 창조를 위한 장소로, 이미 도시보다 지역에 더 많은 가능성이 있다고 해도 과언이 아니다. 도시든 지역이든 이미 과거의 위압적 자본 중심 사회의 지배 구조는 허물어지고 있다. 낡아빠진 '자본과 권력의 구조'와 '자신과의 거리와 관계'를 객관적으로 살펴보고 삶의 방식을 깊이 있게 생각하는 세대가 앞으로 다가올 100년을 디자인할 것이다.

디자인의 기술 가치와 감화 가치가 균형 잡힌, 100년 후 진정한 의

미의 풍요로운 디자인을 준비하기 위해, 그리고 자기 자신의 오리지널하고 인디펜던트한 보람을 디자인을 통해 실현하기 위해 여러분도 때로는 거리로 나가 감동을 찾는 여행을 떠나는 것은 어떨지. 그곳에서 여러분만이 싹을 틔울 수 있는 새로운 디자인의 씨앗을 발견할 것이다.

제4장

직업으로서의 작가와 디자이너

# 전업轉業에 모든 것을 건 소세키의 비장한 결의

작가와 디자이너라는 직업을 생각해보자.

소세키는 자신의 인생에서 모든 것은 우연의 결과라고 했다. 그의 말처럼 인생은 우연의 연속이다. 흔히 운명의 장난이라든가, 운도 실력이라고 말한다. 하지만 운이나 우연이 가져다준 것을 받아들일 것인가, 아니면 거절할 것인가 하는 '선택'은 우리 자신의 의지와 결단에 달려 있다. 그 가운데서도 직업 선택은 인생 최대의 선택 중 하나라고 해도 과언이 아니다. 어떤 판단에 따라 이렇게 중대한 선택을 할 것인가?

소세키의 인생은 전반은 교사로, 후반은 작가로 나눌 수 있다. 소세키가 처음 교사로 일한 것은 1888년, 그의 나이 스무 살 때이다. 대학예비문에 다니던 때로, 친구 나카무라 요시코토¹와 함께 혼조本所에 있는 에토의숙江東義塾이라는 학교에서 교사로 일했다. 월급은 5엔, 아마 지금 돈으로 3만~4만 엔 정도 될 것이다.

스물일곱 살에 제국대학 문과대학 영문과를 졸업하고 대학원에 진학한 소세키는 곧바로 도쿄고등사범학교현 쓰쿠바대학의 영어 교사가

되었다. 2년 후 요코하마橫浜에 있는 '재팬 메일'이라는 영자 신문사의 기자직에 지원했지만 불합격했다. 만일 소세키가 신문기자가 되었더라면 어땠을까 상상해보는 일도 재미있다. 2개월 후 소세키는 돌연 마쓰야마松山에 있는 에히메현진조중학교愛媛縣尋常中學校에 촉탁 교사로 부임했다. 이때의 경험을 바탕으로 소설《도련님》을 썼다는 사실은 잘 알려져 있다.

마쓰야마에서 일 년간 근무한 후 서른 살이 된 소세키는 구마모토熊本에 있는 제5고등학교第五高等學校로 자리를 옮겼다. 다음 해에는 나카네 교코中根鏡子와 결혼했고, 서른네 살부터 2년간 런던에서 유학했다. 사실 유학의 목적은 영어 교사가 되기 위한 것이었는데, 이것이 소세키를 고통스럽게 하는 결과를 낳았다. 1903년 1월에 유학을 마치고 도쿄로 돌아온 소세키는 고이즈미 야쿠모[2]의 후임으로 도쿄제국대학 문과대학의 강사가 되었다. 그리고 제일고등학교第一高等學校의 영어 촉탁 교사직도 맡았다. 이후 메이지대학明治大學에서 강사로 일하기도 했는데, 후일 소세키는 이때 먹고살기 위해 필사적이었다고 회고했다.

그리고 4년 후 마흔 살이 된 소세키는 아사히신문사에 입사했다. 이때 소세키는《나는 고양이로소이다》와《도련님》등을 발표한 상태였고, 이미 신진 인기 작가의 대열에 올라 있었다. 작가로 살아가는데 대해 진지하게 고려하던 때였다. 아사히신문사에 입사하기 6개월 전 스즈키 미에키치[3]에게 보낸 편지를 보면 당시 소세키가 얼마나 비

장한 각오를 했는지 알 수 있다.

만일 문학으로 살아가려면 단순한 미美만으로는 만족할 수 없다. 유신維新 당시 왕을 위해 충성을 다한 신하처럼 고난을 견디겠다는 생각 없이는 안 된다. 잘못하다간 신경쇠약에 걸릴 수도, 미치광이가될 수도, 감옥에 들어갈 수도 있다는 생각이 없이는 문학가가 될 수 없다고 생각한다. (중략) 죽느냐 사느냐, 목숨을 걸었던 유신의 지사志士와 같은 뜨거운 정신으로 문학을 해보고 싶다. 그렇게 하지 않으면 왠지 어려움을 피해 용이함을, 번거로움을 피해 한가함을 찾는 겁쟁이 문학가가 될 거라는 생각이 든다.
《소세키 서간집漱石書簡集》

소세키가 메이지 유신이 일어난 해에 태어났다는 사실을 상기시키는 글이다. 소세키에게 유신의 지사들이 보여준 비장한 삶의 모습은 먼 과거의 이야기가 아니었다.

그리고 아사히신문사에 입사한 것은 소세키에게 인생 최대의 결단이었다. 런던 유학 이후 그가 끊임없이 고민해온 문제에 대한 해답이었다. 그것은 영어 교사가 되느냐, 문학 연구가가 되느냐, 아니면 작가가 되느냐 하는 문제였다. 결국 소세키는 작가의 길을 선택했다. 다시 말해 단순한 영어 교육자 또는 영문학 연구가라는 '기술 가치'를 제공하는 사람에서, 작가라는 '감화 가치'를 추구하는 사람으로 살

아갈 것을 결심했다고 할 수 있다.

그리고 소세키가 결단을 내리도록 해준 또 하나의 배경이 된 것은 오랜 시간 공을 들여온 《문학론》의 출판이 결정되었다는 사실이다. 《문학론》의 출판으로 소세키는 교육자로서, 그리고 문학 연구가로서 의무를 다했다고 느낀 듯하다. 이후 소세키는 자유로운 언론 활동을 펼쳤다. 다음은 소세키의 강연 중 일부이다.

저는 신문과 관계하고 있습니다만, 다행히도 사주社主에게서 더 잘 팔리는 소설을 쓰라든가, 더 많이 쓰라든가 하는 압력을 받은 적이 없습니다. (중략) 그렇다고 월급을 올려주는 것도 아니지만, 사실 월급을 올려준다 해도 영업 위주로 작품의 성격이나 분량을 지정한다면 더욱 난처합니다. 저뿐만 아니라 모든 예술가, 과학자, 철학자가 같은 생각을 할 것입니다. 그들은 말할 필요도 없이 도락道樂 위주로 사는 사람들이기 때문입니다. 제멋대로이지만, 사실이 그렇습니다. (중략) 직접 세상을 상대하는 예술가 중에는 그의 작품이 사회에 영향을 미쳐 그 영향이 물질적인 보수로 되돌아오지 않는 이상 어쩔 수 없이 굶어 죽을 수도 있습니다. 자신을 꺾는 일과 그들이 하는 일은 결코 타협을 허락하지 않기 때문입니다.
'도락과 직업'1911년, 《나쓰메 소세키 전집 10》

사실 소세키가 아사히신문사 입사를 결정하기 전 요미우리신문사에

서도 제의를 했지만 조건이 맞지 않아 거절했다. 그리고 아사히신문사와 매우 신중하게 조건을 협의했다. 급여와 처우, 원고의 분량과 종류, 시간적 자유 등 세세한 부분까지 요구했다. 이것은 퇴로退路를 막아버린 채 무슨 일이 있어도 작가로 살아가겠다는 소세키의 강한 의지를 반영한 행동이었다.

다음은 소세키가 아사히신문사에 입사하면서 신문에 게재한 인사말이다. 최고 교육기관인 대학에 대한 통렬한 비판과 함께 신문이라는 새로운 활동 공간을 얻은 일에 대한 기대와 결의가 느껴진다.

대학을 그만두고 아사히신문에 들어가자 만나는 사람마다 놀란 표정을 짓는다. 그중에는 이유를 묻는 이도 있고, 대단한 결단이라고 칭찬하는 이도 있다. 대학을 그만두고 신문쟁이가 되는 것이 그다지 이상한 일이라 생각하지 않았다. 내가 신문쟁이로 성공할지 여부가 궁금한 것이다. 성공하지 못하리라 예상하고 10여 년이나 걸어온 길을 하루아침에 바꿔버린 일은 무모하다고 한다면 무모한 것이다. 이렇게 말하는 나조차 이 부분에 대해서는 놀라고 있다. 하지만 대학이라는 명예로운 자리를 버리고 신문쟁이가 되었다고 놀라는 것이라면 그런 생각은 버리라고 말하고 싶다. (중략) 신문쟁이가 장사꾼이라면 대학도 장사꾼이다. 장사가 아니라면 교수도 박사도 되고 싶어 할 필요가 없다. 월급을 올려 받을 필요도 없다. 칙임관勅任官이 될 필요도 없다. 신문이 장사인 것처럼 대학도 장사다. 신문이 상스러운

장사라면 대학도 상스러운 장사다. 단지 개인이 영업을 하느냐, 관청이 영업을 하느냐의 차이일 뿐이다.

〈입사 인사〉, 아사히신문1907년, 《지쿠마전집 나쓰메 소세키 전집 10》

소세키는 '권위주의'를 매우 혐오했다. 위의 기사를 쓴 지 6개월 후 소세키는 작은 사고를 냈다. 당시 총리대신이었던 사이온지 긴모치'가 저명한 문학가들을 불러 간담회를 열었을 때의 일이었다. 소세키는 집필로 바쁘다는 이유로 초대를 거절했다. 주변 사람들의 걱정에도 거절 엽서에 다음과 같은 문구를 적어 넣었다.

'두견새 측간에 있어 나갈 수가 없네.'

화장실에서 일을 보고 있다는 농담으로 일이 바빠 출석할 수 없다는 뜻이다.

아사히신문사에 입사한 것은 불혹의 소세키에게 크나큰 선택이자 변화였다. 안타까운 것은 이후 소세키에게 주어진 시간이 10년뿐이었다는 사실이다. 10년간 소세키는 모든 지력知力과 체력體力을 다해 질주했다. 그리고 그의 선택이 일본의 문학과 문화에 중요한 영향을 미친 결단이었음을 증명했다.

**1**

**나카무라 요시코토**中村是公, 1867~1927
히로시마 현 출생. 관료, 실업가, 정치가.
도쿄제국대학 법학과를 졸업하고 대장성
大藏省, 현 재무성 관리를 지냈다. 나쓰메 소
세키와는 제일고등중학교 동기로 친한 사
이였다고 한다. 소세키의 《만한 여기저기滿
韓ところどころ》는 나카무라의 초대로 탄생
한 여행기이다.

---

**2**

**고이즈미 야쿠모**小泉八雲, 1850~1904
신문기자, 수필가, 소설가, 일본 연구가. 영
국 출신으로 일본에 귀화했다. 귀화 전 이
름은 라프카디오 헌Lafcadio Hearn. 프랑
스와 영국에서 교육을 받은 후 20세 때 미
국으로 건너가 저널리스트로 활동했다.
40세 때 출판사 통신원으로 일본을 방문
해 정착했다. 서구에 일본을 소개하는 저
서를 많이 남겼다.

---

**3**

**스즈키 미에키치**鈴木三重吉, 1882~1936
히로시마 현 출생. 소설가, 아동문학자. 도
쿄제국대학 영문과 졸업. 소세키의 문하생.
일본 아동문학운동의 아버지로 불린다.

---

**4**

**사이온지 긴모치**西園寺公望, 1849~1940
교토 출생. 정치가. 프랑스 소르본대학에
서 수학한 후 귀국해 메이지법령학교현 메
이지대학를 설립했다. 이후 특명전권대사로
독일, 오스트리아 등에 재임했고 귀국 후에
는 천황의 최고 정치 고문 등을 역임했다.

---

# 직업이란
# 그것으로 먹고살 수 있는 것

여러분은 디자이너라는 직업에 대해 어떤 이미지를 가지고 있는가?
젊은 시절 소세키는 건축가에 대해 돈을 벌 수 있고, 세상 사람들에
게 필요하며, 자신과 같은 괴짜도 꾸려갈 수 있는, 예술적인 일이라
는 이미지를 가지고 있었다. 이 말에 공감하는 사람이 많을 것이다.
20년이 지나 아사히신문사에 입사한 다음 해 소세키는 〈신조新潮〉라
는 잡지에 다음과 같은 에세이를 기고했다. 제목은 '문예는 남자 일
생의 사업으로는 부족할지도'.

문예文藝도 일종의 직업이라고 한다면 문예는 남자 일생의 사업으로
는 부족하고 정치가 남자의 사업이라느니, 종교는 남자 일생의 사업
이 아니라 두부 장사가 남자 일생의 사업이라느니, 직업의 우열을 가
르는 기준이 과연 무엇인가 막연할 뿐이다. (중략) 직업에는 우열이
있을 수 없다. 직업이라는 것은 그것을 수단으로 생활의 목적을 얻
는 것이다. 세상에 존재하는 모든 직업은 그 직업으로 직업을 가진

157

이가 먹고산다는 것을 증명한다. 바꿔 말해 먹고살 수 없다면 그것
은 직업이 아니다. 먹고살 수 있을 때 비로소 직업으로 존재하는 것
이다.

같은 책

물론 직업에 귀천은 없다. 어떤 일이든 세상에 필요한 이상 누군가가
꼭 해야 하기 때문이다. 세상에 헌신하고, 더불어 자신의 생활도 유
지해주는 것이 바로 직업이다.

하지만 현실은 그리 녹록지 않다. 소세키는 〈문사文士의 생활〉이라는
에세이에서 다음과 같이 고백했다. 소세키가 세상을 떠나기 2년 전
이었다.

일정한 수입이라면 아사히신문사에서 받는 월급. (중략) 다른 수입
은 저서. 15~16권 정도 있지만 모두 인세印稅이다. 그 인세가 몇 퍼센
트인가. 내가 받는 인세는 다른 이들보다 높다고는 하는데. 이런 이
야기를 하면 서점이 곤란해질지도 모를 일이다. 가장 잘 팔리는 책은
《나는 고양이로소이다》로, 종래의 국판菊判 외에 근래에 축쇄판縮刷
版, 원형을 줄여 작게 만든 것, 혹은 그렇게 만든 책이나 서화-옮긴이이 나왔다. 이 둘
을 합쳐 35쇄, 부수는 초판이 2000부, 2판 이후는 어림잡아 1000부
이다. 3000부는 상권으로, 중권과 하권은 판수가 더 적다. 인세를
몇 퍼센트 받든 저서로 돈을 번다는 것은 말할 필요도 없는, 빤한

일이다.

〈문사의 생활〉

먼저 그 일로 먹고살 수 있는 것. 이것이 대전제大前提라고 소세키는
말한다. 아무리 훌륭한 소설을 쓰더라도, 아무리 훌륭한 디자인을
하더라도 그 일로 먹고살 수 없다면 직업이라 할 수 없다는 뜻이다.
아무래도 이런 점에 작가나 디자이너와 같은 창조적인 직업의 특수
성이 숨어 있는 듯하다. 인간은 단지 살기 위해 일하는가, 즉 먹고살
기 위해 어쩔 수 없이 일을 하는가, 아니면 자기가 하고 싶은 일을 이
루기 위한 수단으로 돈을 버는 것인가 하는 문제는 이른바 '자유업自
由業'이라고 불리는 작가나 디자이너에게 항상 따라다니는 문제이다.
'자유업'이란 무엇일까? 자기가 좋아하는 일만 하는 것일까? 자유업
이란 '공장이나 회사 등에서 이루어지는 노동과 달리 근무 시간과 이
외의 제약을 받지 않는 직업이다. 즉 작가, 변호사 등'〈고지엔(広辞苑) 사
전〉을 말한다. 소세키는 두말할 필요도 없이 자유업 종사자였다. 그
렇다면 디자이너는 어떨까? 이는 사업체의 규모와 관련된 문제이다.
1인 또는 작은 규모의 회사인가, 큰 규모의 디자인 회사 또는 기업의
인하우스 디자이너인가에 따라 자유도自由度는 천차만별이다. 그러
면 '이외의 제약을 받지 않는'이란 무슨 뜻일까? 이는 복장이나 헤어
스타일이 자유롭다는 뜻이 아니라, 자신의 철학이나 라이프스타일,
다시 말해 타협할 수 없는 부분을 말한다. 그리고 '자유업'이 아니면

지킬 수 없는 부분이라 생각한다. 그런 의미에서 자유롭기 때문에 잔업도, 철야도 기꺼이 할 수 있는 것이 아닐까.

그보다 중요한 것은 자유업이 인간관계를 양호하게 하는 일에 적합하다는 사실이다. 공통의 목적을 가진 소집단이 한 무리가 되었을 때 대기업과 같은 상하 또는 동료 관계에서 생기는 스트레스를 피할 수 있기 때문이다. 긴 인생을 생각할 때 이 부분은 상당히 중요하다.

소세키가 건축가가 되어야겠다고 생각한 이유 중에도 인간관계에 대한 부분이 있었다. '이지메' 때문에 자살이 연쇄반응처럼 일어나고 있는데 최근에야 겨우 경찰이 조사에 착수했다. 오에 겐자부로⁵가 고등학교 시절에 전학한 것도 '이지메' 때문이었다고 한다. 오에가 전학한 곳은 소세키가 교편을 잡았던 마쓰야마중학松山中學이었다. 현재 어린이나 청소년의 이지메만 문제가 되고 있지만, 사실 어른들의 세계에도 이지메가 존재한다. 옛날이나 지금이나, 일상적으로 말이다. '이지메'뿐 아니라 이렇게 번거로운 인간관계를 피하려는 생각이 이른바 '히키코모리은둔형 외톨이-옮긴이'를 만드는 원인 중 하나이다.

사실 나도 인간관계가 서툰 편이다. 사회에 나온 지 40년이 되지만 일반적인 '상사'가 있는 조직에 속한 것은 수년 남짓일 뿐이다. 이후로는 직접 설립한 아주 작은 회사를 경영했다. 인간관계의 문제라기보다는 속박되는 것을 싫어하는 천성 때문이지만. 회사를 경영한다고 하면 왠지 여유로워 보이지만 사실 자유로운 만큼 항상 리스크가 따른다. 갑자기 일이 끊겨서 자신의 월급은 생각조차 할 수 없을 때

도 있다. 그런데도 영업을 한 적이 없다. 아니, 영업을 하지 못하는 성격이다.

대기업에서 영업은 글자 그대로 회사를 운영하는 데 꼭 필요한 일이다. 수완 좋은 영업 사원도 있기 마련이다. 하지만 내 주변을 둘러보면, 디자이너나 건축가 중에는 영업에 적합하지 않은 이들이 많은 듯하다. 하물며 나 같은 '편집장'은 말할 나위도 없다. 가끔 선배나 친구, 지인들이 소개해준 일로 겨우 생계를 이어온 것일 뿐이다. 회사를 설립할 때는 업무 내용을 규정하는 정관定款을 만드는데 '편집'은 인정이 안 된다고 해서 씁쓸해했던 기억이 있다.

생각해보면 편집에도 여러 종류가 있어 서적이나 잡지, 영상 등 모든 분야에 편집자가 필요하지만 편집 전문 대학은 없다. 편집이란 누구라도 할 수 있는 일이라는 이유 때문이다. 이런 편집 일이 주는 즐거움은 평소에는 절대 만날 수 없는 사람들을 취재를 통해 만날 수 있다는 것, 그리고 그들의 일과 작품을 직접 접할 수 있다는 데 있다. 이것이 나의 즐거움이고 재산이다. 그 때문에 직업으로 편집을 선택한 것은 행운이었다고 생각한다. 물론 우연이었지만.

나는 인간 사회를 다음과 같은 낙관적인 시선으로 본다. 이 세상에는 좋은 사람, 나쁜 사람 그리고 보통인 사람이 있다. 당연한 이야기지만 아이도, 어른도, 정치가도, 의사도, 변호사도, 재판관도 사람이기 때문에 좋은·나쁜·보통인, 세 종류의 사람이 존재한다.

물론 디자이너도 예외는 없다. 다만 개인적인 인상을 이야기한다면

내가 알고 있는 크리에이터 중에는 나쁜 사람이 없다. 정말 그렇다. 어쩌면 나의 지론인 '디자인 성선설'과 관련이 있는지도 모르겠다. 자나 깨나 더욱 아름답고 감동을 주며 사람의 마음을 더욱 풍요롭게 하는 무언가를 만들기 위해 노력하는 것이 디자이너의 습성이기 때문에 나쁜 사람이 상대적으로 적은 것이 아닌가 싶다. 개인적인 편애인지 모르지만.

## 5

**오에 겐자부로**大江健三郎, 1935~

에히메 현 출생. 소설가. 도쿄대학 불문과
를 졸업했다. 《사육飼育》으로 아쿠타가와
상을, 《만연원년의 풋볼》로 노벨문학상을
수상했다. 풍부한 독서 경험을 통해 문학
적 깊이와 독특한 문체를 확립했다. 현실
과 환상을 넘나드는 그의 문체는 전통적인
리얼리즘과는 구별되는 독자적인 분위기를
띠며 후기에는 그로테스크한 리얼리즘으로
발전했다. 《늦게 온 청년》, 《성적 인간性的
人間》, 《절규叫び聲》, 《개인적 체험》, 《하마
에게 물리다》, 《치료탑》 등의 작품이 있다.

# 직업의 전문화와 세분화의 폐해

소세키의 '직업관職業觀'을 참고로 '창조적創造的'인 직업과 직업의 전문성에 대해 생각해보자.

앞서 소개한 것처럼 소세키는 1911년 8월 아카시明石에서 '도락과 직업'이라는 강연을 했다. 아사히신문사에 입사한 지 4년이 지난 시기로 《우미인초》, 《산시로》, 《그 후》[6] 등을 발표했고, 슈젠지修善寺[7]에서 피를 토하며 생사를 넘나든 지 일 년이 지난 때였다.

소세키는 오사카 아사히신문사의 주최로, 8월 13일 아카시를 시작으로 와카야마和歌山, 15일, 사카이堺, 17일, 오사카大阪, 18일를 돌며 강연했다. 지금처럼 제대로 된 냉방 시설도 없던 시절, 한여름의 강행군이었다. 이 강연이 소세키에게 상당한 부담이 되었는지 오사카 강연 후 위궤양이 재발해 입원했다. 도쿄에 돌아온 것은 9월 4일의 일이었다.

주제에서 조금 벗어나지만 소세키는 강연 수개월 전에 '문학 박사호'를 거절하는 사건을 일으켰다. 또다시 정부에 반항한 것이다. 소세키에게 박사호를 주겠으니 감사하는 마음으로 받기를 바란다는 정

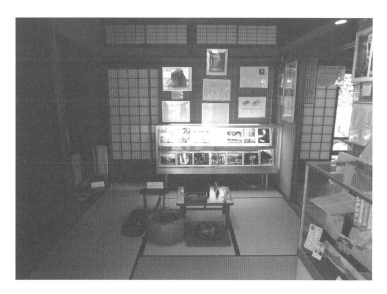

소세키가 머물렀던 기쿠야여관을 이축한 '슈젠지 나쓰메 소세키 기념관'(이즈, 슈젠지)

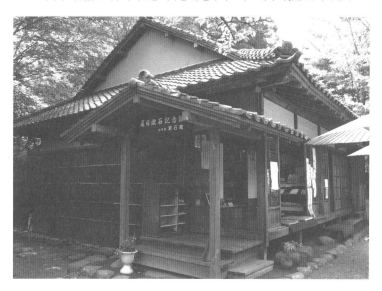

부의 말을 듣고 거절했다고 한다. 결국 이를 두고 실랑이를 벌였는데, 소세키는 이 일의 경위를 당시의 문부대신文部大臣에게 보내는 편지 형식으로 아사히신문에 기고했다.

소생은 현재 일본의 학문과 문예의 추세를 보고 작금의 박사 제도가 공적은 적고 폐해가 많다고 믿는 한 사람임을 말씀드립니다.
〈박사 문제의 성행〉, 《나쓰메 문명론집》

박사 제도는 학문을 장려하는 수단으로 유효하지만 박사가 되기 위해 학문을 하거나 박사가 아니면 학자가 아니라는 풍조를 조장하는 폐해가 있다는 말이다. 이렇게까지 고집스러울 필요가 있을까 싶을 만큼 소세키는 타협을 허락하지 않았다.

제가 박사를 사퇴한 것은 철두철미徹頭徹尾주의의 문제입니다.
같은 책

상대가 개인이든 국가 제도든 간에 자신의 의견은 확실히 말하는 소세키의 '자기 본위自己本位'주의제6장에서 설명하겠다를 아주 잘 보여주는 사건이었다.
이렇듯 국가나 권위와의 관계를 차갑고 냉철하게, 때로는 엄격한 눈으로 바라본 소세키의 자세는 예술원藝術院 회원을 사퇴한 오오카

쇼헤이[8]와 문화훈장을 거절한 오에 겐자부로를 떠올리게 한다. 강연에서도 소세키는 이 문제에 대해 거론했다.

여러분은 박사라고 하면 세상만사, 우주 만물에 대해 잘 알고 있을 거라 생각할지 모르나 사실은 그 반대로 가장 기형적畸形的으로 발달한 사람이 박사가 됩니다. 그래서 저는 박사를 사퇴했습니다.
'도락과 직업'

'박사 사퇴 사건'은 당시 세상의 주목을 받았기 때문에 강연장에서는 박수가 터져 나왔다. 하지만 소세키는 다음과 같이 말했다.

여러분도 박사라는 말에 속고 있으니 박수를 쳐도 소용이 없습니다.
같은 강연

사람들이 권위에 약하다는 사실을 지적한 말이다. 이어서 소세키는 40년간의 문명 개화가 불러온 직업의 세분화와 전문화의 문제에 대해 언급했다.

우리는 개화의 조류에 떠밀려 하루하루 불구不具가 되어가고 있다는 사실만큼은 확실합니다. 이것을 다른 말로 표현한다면 혼자서는 살

수 없는 인간이 되어간다는 것입니다. 자신의 분야에 대해서는 기형적일 만큼 잘 알고 있을지 모르지만 그 대신 일반적인 사정에 대해서는 지식이 없는, 묘한 괴짜들만 생겨나고 있다는 말입니다.

같은 강연

이른바 '전문 바보'라는 말로 '박사호 사퇴'와도 통하는 문제이다. 전문적일 필요는 있지만 한편으로 인격과 기본적인 상식을 갖추지 못한 인간이 늘고 있다는 경고이다. 마치 현재에 해당하는 이야기같지만 메이지 유신이 일어난 지 40여 년이 지난 시점이다. 그로부터 다시 100여 년이 지난 현재의 상황을 생각해본다면 소세키의 예리한 선견이 놀라울 다름이다.

현재 디자인의 세계에서는 ○○ 디자인, ○○ 디자이너 등 셀 수 없이 많은 직종이 넘쳐난다. 1950년대에 '디자이너'라고 하면 거의 '양재사洋裁師'를 가리키는 말이었다. 그것이 겨우 10년 동안 지금과 같이 세분화된 것이다. 그 이유는 무엇일까. 디자인의 전문성이란 무엇일까. 디자이너라는 직함의 근거는 무엇일까. 다시 한 번 생각해볼 필요가 있다. 소세키는 계속해서 지적했다.

그러니까 자기가 종사하는 분야에서 점점 더 전문적이 되어가고, 동시에 생존경쟁을 위해 다른 사람보다 더 열심히 일을 하고, 그것이 두 배, 세 배, 네 배 속력을 더해갑니다. 결국 자기 분야의 일에만 시

간과 노력을 투자하면서 주변 사람이나 일에는 신경을 쓰지 않게 됩니다. 이렇게 해서 인간은 수천, 수만 종이나 되는 직업 중 단 한 가지에만 집중해 다른 직업을 돌아볼 여유를 잃습니다. 즉 우리의 사회적 지식이 편협하고 미천해지면서 스스로가 원해서 불구가 되어가고 있습니다. 조금 거창하게 말하면 현대 문명은 완전한 인간을 하루하루 불완전한 상태로 몰아가고 있다고 해도 틀린 말이 아닙니다.
같은 강연

이것은 디자이너의 직능職能에 대해 생각할 때 매우 중요한 지적이다. 특히 지금처럼 디자인이라는 개념을 구성하는 규범이 애매해진 시대에는 더욱 그렇다.

본래 서구에서 architect는 '총합적總合的인 조형가造形家'를 의미한다. 건축은 물론 인테리어, 가구, 식기, 조명 기구 등의 프로덕트 디자인까지 다루는 것이 architect였다. '건축은 총합적 예술이다'라는 통념이나 '건축은 얼어붙은 음악'이라는 말은 이제 사어가 되고 있다.

이것이 100년 후, 특히 디자인 분야의 장르나 직업이 무질서라 해도 좋을 만큼 세분화된 것은 소세키가 지적한 것과 같이 문명과 산업 자본주의의 발전이 초래한 필연일까? 아니면 디자인 교육 커리큘럼이나 디자이너의 자질 형성에 대한 사상思想이 결여된 탓일까? 또는 단순한 경영 원리, 즉 디자인 교육이라는 비지니스가 좀 더 다양한 영업 품목과 선택 사항을 필요로 한 결과일까? 아니면 개인의 창조성

이 총합력을 상실해 왜소해진 탓일까?

이유야 어찌 되었든 일본의 디자인계는 어쩌면 지난 100년간 '조형'이라는 창조적인 자질을 '총합적'으로 육성하는 것과는 반대 방향으로 걸어온 것이 아닌가 생각한다.

디자이너의 직능에 대해 생각할 때 항상 떠올리는 책이 있다. 미즈오 히로시[9]의 《미美의 종언終焉》지쿠마쇼보, 1967년이다. 학생 시절에 즐겨 읽던 책으로, 40여 년이 흐른 지금 읽어보아도 미즈오 씨의 논점은 진부하다는 느낌이 들지 않는다.

미즈오 씨는 야나기 무네요시[10]의 제자로, 일본 공예를 시작으로 디자인 전반의 역사적 추이를 두루 살펴온 디자인론의 일인자이다. 다음은 저서의 일부이다.

요즈음은 디자이너가 넘쳐난다. 이것은 디자이너가 필요한 지금의 제반 국면이 다양화된 것과 새로운 직종으로 디자이너를 동경하는 풍조가 생겨났기 때문이다. 더불어 미술가와 같이 타고난 소질이 필요한, 다시 말해 소질이 없으면 가차 없이 도태되었던 과거와 달리 현재의 디자인계가 상당히 관대해졌기 때문이다. (중략) 내가 생각하는 디자인이란 미술도, 예술도 아닌 보다 일반적인 인간의 행위에 지나지 않는다. 그리고 디자이너란 사회적 요구, 특히 사회적 행위를 직업화한 기술자이지 미술가도, 예술가도 아니다. 이것이 디자인의 본질이자 디자이너의 성격이다. 디자인은 실용성과 용도를 따르는 일

로 성립되는 것이지 미술이나 예술, 반사회적 개성의 세계를 동경하는 일을 필요로 하지 않는다. 또 위험하며, 미술가나 예술가가 되려 하는 것은 좋은 디자이너의 조건이 아니다.

《미의 종언》

'요즈음'이란 물론 40여 년 전을 말하는데 오히려 현재의 상황에 더욱 적절한 지적이다. 디자인은 미술도, 예술도 아닌 일반적인 인간의 행위이기 때문에, '소질이 없는 사람'이라도 디자이너가 될 수 있다. 그리고 디자이너는 어디까지나 사회적 요구에 따르는 기술자라고 말한다.

창조력을 갖춘 디자이너라도 미술가가 아니며, 이 사실이 본질이 되어야 한다. 근원적인 의미에서 디자이너의 창조력이란 개성을 발휘하는 능력이 아니라 물건의 기능에 대한 이해력과 좋은 디자인이란 무엇인가에 대한 통찰력, 과거의 아름다운 디자인에 대한 예민한 감수성을 말한다. 그리고 좋은 디자이너는 이러한 능력을 갖춘 실력 있는 기술자를 말한다. 이것은 공업·상업·공예·예능·건축·그래픽 등 모든 디자이너에게 공통되는 성격이다. 새로운 민중 공예 문화에 공헌할 수 있는 기술자가 필요하다.

같은 책

여기서 말하는 '새로운 민중 공예 문화'란 당시 미즈오 히로시가 구상하던 공예의 본질에서 출발하는 디자인의 미래상을 의미한다. 그리고 디자이너의 창조력이란 이해력과 통찰력, 그리고 예민한 감수성을 지닌 실력 있는 기술자라고 말한다.

미즈오 히로시가 말하는 공예의 아름다움이란 인간에게 봉사하는 아름다움으로, 아름다움 자체를 목적으로 하는 것이 아니다. 그리고 그 아름다움은 자연스럽게 드러나는 것으로, 생활 속에서 생겨나 생활을 풍요롭게 한다.

미즈오 히로시는 디자인이라고 하면 공예보다 새롭고, 높은 곳에 있는 것으로 생각하기 쉬운데, 공예가 가꾸어온 아름다움의 본질을 갖추었을 때 비로소 새로운 조형이 탄생한다고 덧붙였다. 다음은 예술에 대한 그의 견해이다.

예술은 본래 비사회성非社會性을 지녔다. 근대 예술에 대한 숭배는 모두가 그것의 비범함과 독창성, 천재성, 개성에 바친 것으로, 사실 예술가는 반사회적 성격을 띤다는 것이 하나의 중요한 자격으로 인정되어 특권 계급이 되었다. 이러한 성격이 모든 예술의 미美를 눈부시게 만들어왔다는 사실을 우리는 잘 알고 있다. 새로운 문명이 이러한 예술의 존속存續을 부정하려는 것은 아니다. 오히려 예술은 현재 사라져가는 옛 문명과 바르지 않은 길을 가는 기계 문명에 의해 망가지고 있다. 새로운 문명은 예술이 지나친 예술 지상주의와 개성 숭

배주의를 바로잡고, 인간 생활의 정도正道에 봉사하는 성격으로 변화하기를 요구하며 기꺼이 받아들일 것이다. 아니, 예술이 새로운 문명에 적응하는 일은 이것을 통해 가능하며, 마땅히 그래야만 한다. 예술의 성격은 새로운 문명의 이념에 따라 규제될 것이다. 그러므로 예술 자체가 새로운 문명의 기본이 되는 일은 없을 것이다.

같은 책

아래와 같은 소세키의 말을 생각나게 한다.

문예는 없어도 된다. 하지만 있었으면 한다.

'무제'

디자인도, 문학도, 일정 수준에 도달하면 '인간의 정도에 봉사'하는 일이 가능하다. 특히 디자인은 예술의 비사회성과 비교해 원래부터 사회성을 기본으로 하는 생활 문화이다. 그리고 이러한 디자인의 특성에서 새로운 문화가 생겨난다. 미즈오 히로시는 이를 '새로운 민중 공예 문화'라고 부른다.

《미의 종언》이 출판된 후 수십 년간 일본은 대량생산·대량소비에 정신을 빼앗겼고, 그것이 남긴 공허함에 잠식되었다. 지금이야말로 '새로운 민중 공예 문화'가 진정한 모습을 드러내야 할 때가 아닐까.

**6**

《그 후それから》

소세키의 장편소설. 1909년 6월 27일에서 10월 4일까지 아사히신문에 연재했다. 《산시로》, 《문》과 함께 초기 3부작으로 불린다. 생활과 도의를 둘러싼 근대 지식인의 문제를 다룬 작품. 주인공 나가이 다이스케長井代助는 대학 졸업 후 취직도 결혼도 하지 않은 채 아버지와 형의 도움을 받으며 살아간다. 안정되고 편안해 보였던 그의 생활은 옛 애인 미치요三千代와 재회하면서 조금씩 붕괴한다.

**7**

**슈젠지**修善寺

시즈오카 현 이즈 시伊豆市에 위치한 조동종曹洞宗 사원.

**8**

**오오카 쇼헤이**大岡昇平, 1909~1988

도쿄 출생. 소설가, 평론가. 교토제국대학 불문과 졸업. 제2차 세계대전 당시 징집되어 미군의 포로가 된 것이 계기가 되어 작가의 길로 들어섰다. 대표작으로는 《무사시노 부인武蔵野夫人》, 《야화野火》, 《화경花影》, 《레이테 전기レイテ戦記》 등이 있다.

**9**

**미즈오 히로시**水尾比呂志, 1930~

오사카 출생. 미술사가, 민예 연구가. 야나기 무네요시에게 사사. 도쿄대학 대학원 미술사학과 수료 후 무사시노미술대학武蔵野美術大學 교수와 학장을 역임. 《평전 야나기 무네요시》, 《근세 일본의 명장名匠》, 《일본 미술사: 용用과 미美의 조형》, 《동양 미학》, 《미의 종언》 등의 저서를 남겼다.

**10**

**야나기 무네요시**柳宗悦, 1889~1961

도쿄 출생. 민예 연구가, 미학자, 종교 철학자. 도쿄제국대학 철학과 졸업. 시가 나오야志賀直哉 등과 함께 문예 잡지 〈시라카바〉를 창간. 미술사와 민예民藝 연구가로 활동하며 공예 지도에 힘썼다. 생활 속에서 자연스럽게 생겨난 아름다움에 눈을 돌린 민예운동의 창시자이며 도쿄에 일본민예관을 설립했다. 한국의 민속 예술에 대한 관심과 조예도 깊었다. 저서로는 《차茶와 미美》, 《종교와 그 진리》, 《조선과 그 예술》 등이 있다.

# 도락道樂은 창조력의 원천

소세키가 강연 '도락과 직업'에서 이야기한 것은 문학이나 디자인처럼 일반적으로 '창조적인' 직업으로 여겨지는 일과 소위 '도락'이라는 것이 어떻게 다른가 하는 문제였다. 소세키는 '현대 일본의 개화'라는 강연에서도 '도락'에 대해 언급했다.

도락이란 강제되는 것이 아닌 스스로가 자신의 활력을 소모해 즐기는 것입니다. 나아가 이 정신이 문학이 되기도 과학이 되기도 때로는 철학이 되기도 합니다. 그러므로 언뜻 몹시 어려워 보이는 것도 모두 도락이 발현發現한 것에 지나지 않습니다.

'현대 일본의 개화'

도락이란 얼핏 보면 적당히 제멋대로 행동하는 반사회적인 인상을 주는 말이지만 소세키는 도락에서 창조성의 기본적인 동기를 발견했다. 어른들이 젊은이들의 도락을 무사태평으로 여기는 것에 대해서도 언급했다.

더욱 마음이 끌리는 자극에 반응해 자유롭게 활력을 소모하는 일이 나쁜 것만은 아니다. 도락이라고 해서 꼭 이성異性을 상대로 하는 것이 아니다. (중략) 그림 그리는 것이 좋으면 그림을 그리려 할 것이다. 책을 읽고 싶다면 지장이 없는 한 책을 읽으려 할 것이다. 학문이 좋다면 부모 마음도 몰라주고 서재에 틀어박혀 건강을 해칠 만큼 공부만 하는 자식도 있을 것이다. 옆에서 보면 무슨 일을 하고 있는지 이해할 수 없다. 부모는 어렵게 번 돈으로 공부를 시켰으니 이제 자식이 벌어 온 월급으로 편하게 지내고 싶은데, 자식은 생활에는 관심을 보이지 않고 세상의 진리를 발견하겠다고 태평한 소리를 늘어놓으며 책상 앞에만 앉아 있다. 부모는 생계를 위한 수업修業을 생각하는데, 자식은 도락을 위한 학문만을 염두에 두고 있다.

같은 강연

부모와 자식의 관계가 단절되는 데서 생기는 문제는 100년 전이나 지금이나 마찬가지인 듯하다. 다만 디자이너 지망생은 일반 학생과는 사정이 조금 다르다. 그것은 디자인이라는 직능의 문제이다. 디자이너는 취직 시험에서 구체적인 '기량技量'을 시험받는다. 예를 들어 기업의 입사 면접에서는, 대부분 학생 때 제출한 디자인 과제나 졸업 작품 등을 가지고 프레젠테이션을 한다. 도락으로 만들던 제작물이 갑자기 직업으로 역량 평가의 대상이 된다. 이를 생각하면 학창 시절에 만든 작품 하나하나가 얼마나 중요한지 알 수 있다. 이를 위한

'수행修行'이 졸업 후 자신의 존재 가치를 결정하는 데 얼마나 큰 역할을 하는지 알 수 있다. 역시 일반 학생과는 다르다.

입사 후 가능한 한 빨리 현장에서 일할 수 있는 인재를 기대하는 것은 일반 학생의 경우도 마찬가지지만 디자인 세계에서는 기술이나 감각이 즉시 구체적인 평가를 받는다. 디자인에 한정된 것은 아니지만 가장 중요한 평가 항목은 '인간으로서의 자질'이다. 하지만 심사하는 모든 사람의 '자질'이 높은 것도 아니니좋은 사람, 나쁜 사람, 보통인 사람 걱정할 필요는 없다. 아무튼 디자인의 경우는 지금부터 설명하는 '도락'과 '직업' 사이에서 어떻게 균형을 유지할 것인가 하는 문제를 항상 마음에 담아두어야 한다.

취업을 위해 필사적으로 잔재주를 익히려는 발상은 소세키의 말처럼 시야가 좁아지는 과오를 유발할 수 있다. 이것은 현장에서 일하게 된 후에도 마찬가지다. 기술은 기술로, 더불어 자기 나름대로의 테마를 한 가지 정도 정하는 것이 중요하다.

다시 말해 여러분이 지닌 '도락'의 내용, 즉 개성이나 독자성의 풍부함이 요구될 시기가 올 테고, 그때 그것을 발휘하는 것이 삶의 보람이 된다.

소세키의 강연 '도락과 직업'에서 중요한 것은 '자기 본위'라는 개념이다.

과학자, 철학자, 또는 예술가와 같은 부류가 직업으로 존재할 수 있

는가 하는 문제와는 별도로, 이러한 일들은 자기 본위가 아니라면 성공할 수 없다는 사실만은 확실합니다. 이러한 일들을 타인을 위해 하게 된다면 자기 자신이 사라져버리기 때문입니다. 특히 자기 자신이 없는 예술가는 매미의 허물과 마찬가지로, 거의 도움이 되지 않습니다. 자기 자신의 마음에 드는 작품이 아니라 단지 타인에게 환영받기 위해 하는 일에는 자기自己라는 정신이 깃들 리 없습니다. 모두가 빌려 온 것으로 정신을 담을 여지餘地가 없어질 뿐입니다.

'도락과 직업'

이것은 디자인이라는 일과 영원히 함께하는 문제이다. 다시 말해 디자인에는 확실히 스스로가 하고 싶다는 생각이 담겨 있다. 또 가능한 한 이 부분이 '주主'가 되기를 바란다. 그렇지 않다면 소세키의 말처럼 '정신을 담을 여지'뿐만 아니라 처음부터 디자인을 목표로 삼을 의미가 없다. 세상에는 하고 싶지 않아도 생계를 위해 어쩔 수 없이 하는 일과 직업이 얼마든지 있으니 말이다.

디자인과 예술의 차이는 무엇일까? 이는 무수한 해석이 존재하는 애매한 문제인데, 예전에 존경하는 어느 조형 작가에게 "디자인과 아트의 차이가 무엇이라 생각하는가"라는 질문을 한 적이 있다. 그러자 그 작가는 "조건이 있는 것이 디자인, 조건이 없는 것이 아트"라고 간결히 대답했다. 물론 알기 쉽게 대략적으로 한 말이었지만, 상당히 설득력이 있는 대답이라고 생각했다.

어떠한 강제도 의무도 없이 자기가 만들고 싶은 것만 만들거나 자기가 쓰고 싶은 것만 쓰는 것이 예술, 다시 말해 도락이다. 이 작품에는 이러한 기능이 필요하다, 이 정도의 비용으로 언제까지 만들어달라는 등의 조건이 붙는 것이 디자인이다.

이것은 디자인에서 '자유'와 '부자유'의 문제와도 관련이 있다. 친구이자 인테리어 디자이너인 곤도 야스오[11]에게 '디자인에서의 자유'에 대해 물은 적이 있다. 그는 "1퍼센트의 자유, 99퍼센트의 부자유. 하지만 그 1퍼센트가 있기 때문에 해나갈 수 있다"라고 대답했다. 1퍼센트에 정신을 담을 수 있는지 여부의 문제라는 것이다. 게다가 그것으로 디자이너 자신은 물론 스태프도 먹고살아야 하니 쉬운 일이 아니다. 이 자유와 '보수報酬'에 대해 소세키는 이렇게 말한다.

자신을 예술가라고 말하기도 그렇지만 어쨌든 문학 분야에서 글을 쓰고 있으니 같은 부류에 속한다고 해도 크게 문제될 것은 없겠지요. 게다가 글을 써서 생활비를 벌어 먹고살고 있으니 말입니다. 간단히 말해 제 직업은 문학입니다. 하지만 제가 문학을 직업으로 삼게 된 것은 타인을 위한, 즉 자기 자신을 버린 채 세상의 관심을 모은 결과라기보다는 자기 자신을 위한 결과, 다시 말해 예술적 동기가 자연적으로 발현發現한 결과라 하겠습니다. 이것이 우연히 타인을 위한 것이 되고 사람들의 관심을 모은 만큼의 보수報酬를 받게 되었습니다. 즉, 물질적 보상으로 되돌아왔다는 것이 보다 정확한 표

현입니다.

만일 문학이 천명天命에 따른 타인을 위한 직업이라면 자신을 굽히는 일이 그 근본이 되어야 하는 예가 있기 때문에 저는 문학을 그만둘 수밖에 없을지도 모릅니다. 다행히도 제 자신을 본위本位로 한 취미나 판단이, 우연히도 여러분의 마음에 들어, 그렇게 관심을 가진 사람들이 저의 책을 읽어줍니다. 그리고 그러한 사람들에게 물질적인 보수또는 감사나 부탁를 받으며 지금까지 꾸려온 것입니다. 아무리 생각해도 우연의 결과입니다.

같은 강연

어디까지나 자신을 위해 쓴 작품이 우연히 타인을 위한 것이 되었고, 타인의 관심을 끈 만큼 보수가 되어 돌아왔다. 그리고 그것을 생활비 삼아 먹고살아왔다. 먹고살기 위해 자신을 굽혀야 한다면 문학을 그만두어야 하겠지만 우연히도 지금까지는 그럭저럭 유지해왔다는 말이다.

문학과 달리 디자인은 대부분이 개인이나 기업이라는 타인의 돈세금의 경우도 있지만을 이용해 물건을 만드는 일이다. 타인의 돈으로 회사를 발전시키고, 그 대가代價로 자신의 생계를 유지하는 일이다. 멋진 일이다. 하지만 먹고살기 위해서는 '자신을 위한' 부분을 억누르거나 버려야 하는 일도 많다. 이는 디자인의 '숙명'이라고 할 만한 부분이다. 이러한 상황을 지혜롭게 극복했을 때 독자적인 창조에 도달할 수

있다.

이 우연이 무너져 어느 한쪽을 본위로 선택해야만 하는 때가 찾아왔을 때 나는, 나를 본위로 하지 않는다면 작품다운 작품을 쓸 수 없습니다. 나뿐만 아니라 예술가라면 누구라도 이렇게 생각할 것입니다. 따라서 이럴 때는 세상이 예술가를 세상 속으로 끌어오기보다는 세상이 예술가를 따라갈 수밖에 없습니다. 따라가지 않는다면 그뿐입니다. 예술가나 학자는 이 점에 있어서 제멋대로이지만, 그들 자신에게는 도락, 즉 직업인 것입니다.

같은 강연

예술가는 제멋대로가 아니면 일을 해나갈 수도, 성공할 수도 없다. 즉 '자기 본위'가 아니면 안 된다. 그 때문에 예술가에게 도락은 곧 직업이다.

하지만 디자이너가 도락을 직업으로 삼는 것은 소설가도 그렇겠지만 참으로 어려운 일이다. 물론 조금이라도 가능성이 있다면 도전해볼 가치가 있다. 아무리 타인의 돈을 이용하는 일이라고는 하지만 디자인 역시 다른 예술과 마찬가지로 무無에서 유有를 창조해내는 중요한 사명을 띠고 있다. 이것은 많은 사람들이 디자이너를 지망하는 이유이기도 할 것이다.

'자기 본위로 한다'고 하면 '자기중심적'이라든가 '에고이즘'이라는 말

을 떠올리기 쉬운데, 소세키가 말하는 의미는 전혀 다르다. 그것은 스스로가 관철해야 하는 '주의主義' 또는 '신념'을 말한다. 소세키에게 는 '고독'과 동전의 양면 같은 말이기도 하다.

소세키는 철두철미하게 고독한 사람이었다. 그 고독에서 자신을 지키기 위해, 그리고 스스로를 격려하기 위해 '자기 본위'라는 철갑옷을 둘렀다. 메이지 유신 이후 한창 새로운 국가를 만들기 위해 노력을 기울이던 불안정한 시절, 스스로의 신념을 지키기 위해서는 상대가 국가나 대신, 신흥 자본가라 할지라도 자신의 신념에 반하는 일은 철저하게 배제해야 한다는 생각을 가지고 있었다.

또 소세키의 신념은 문학을 통해 사람들에게 보다 바람직한 감화感化를 주려는, 더불어 감화의 질質을 높여가려는 일본 국민에 대한 '인간애人間愛'였음에 틀림없다. 소세키의 작품은, 후기로 갈수록 보다 깊은 인간의 고뇌라는 테마를 다루었다. 동시에 작자作者인 소세키는 그만큼 보다 깊은 고독의 심연을 헤매었다고 생각해도 좋다. 그리고 독자들은 소세키의 작품을 통해 인간의 고뇌를 의사 체험擬似體驗한다. 그런데 신기하게도 독자들은 의사 체험을 통해 고독이나 절망감을 맛보는 것이 아니라 오히려 따뜻함이나 안정감을 얻는다. 이것이 바로 소세키가 말한 진정한 '감화'가 아닐까.

마찬가지로 디자인이 사람들에게 감화를 주었을 때 디자이너의 신념은 감화를 받은 사람들을 통해 실현된다. 생각에 생각을 거듭한 디자이너의 고독한 작업의 결정체結晶體가 사람들의 마음을 움직이는

것이다. 이것이 바로 무에서 유를 창조하는 디자인의 가치이다. 디자이너는 영감과 창조력으로 미적이고 지적인 사람들을 감화하고, 사람들의 정신과 생활을 보다 풍요롭게 하는 전문가라고 할 수 있다.

**11**

**곤도 야스오**近藤康夫, 1950~

도쿄 출생. 인테리어 디자이너. 도쿄조형대
학 졸업. 대표작 'YOHJI YAMAMOTO',
'Tokyo Advertising Museum', 저서 《인테
리어 스페이스 디자이닝》, 《AB DESIGN》
등이 있다.

# '문화인'으로서의 작가와 디자이너

디자이너나 작가가 사회에서 어떠한 존재인지 생각해보자. '문화인'이라는 말을 사전에서 찾아보면 '지적知的 교양이 있는 사람. 다양한 사회적 활동에 참여하는 학자, 예술가 등'《고지엔》 사전이라고 한다. 여러분은 '문화인'이라는 단어를 보면 어떤 인물을 떠올리는가? 여러분에게 일본을 대표하는 문화인은 누구인가?

교육 사회학자 다케우치 요[12]의 저서 《교양주의의 몰락》中公新書은 일본에서 '교양'이라는 개념, 그리고 '교양주의'가 어떻게 발생해 변화했는지 분석한다. 그중 흥미로운 앙케트가 있어 소개한다. 1989년에 요미우리신문讀賣新聞이 남녀 대학생을 대상으로 실시한 것으로 '누가 일본을 대표하는 문화인이라고 생각하는가'라는 질문에 1위가 나쓰메 소세키, 2위가 비트 다케시영화감독 기타노 다케시-옮긴이였다고 한다. 20년도 더 지난 앙케트 결과이니 지금이라면 나쓰메 소세키는 거론되지 않을 수도 있지만 비트 다케시는 지금도 가능성이 높을 것이다. 비트 다케시는 대학을 졸업하고 재담가才談家이자 영화감독으로 인정받았고, 사회문제에 대해 발언하는 친근한 문화인의 이미지를

지녔다. 최고 학부를 졸업하고 국비로 유학을 다녀왔으며, 교육자로서도 최고의 지위를 얻은 후 작가로 변신한, 성실하고 청렴하며 윤리적인 삶의 본보기인 소세키와는 정반대 이미지라고 하겠다. 이런 두 사람이 1, 2위를 차지했다는 사실에서 지난 100년간 일본에서 '문화인'의 이미지가 어떻게 변해왔는지 살펴볼 수 있다.

소세키는 일본의 작가들 가운데 가장 오랫동안 사랑받는 작품을 남겼고, 일본인의 고뇌를 가장 깊이 고찰한 작가임에 틀림없다. 소세키 연구의 일인자이자 《소세키와 그 시대》전 5권, 신초샤 등의 저서를 남긴 에토 준[13]은 그에 대해 이렇게 말했다.

만일 소세키가 100년 후에도 인구에 회자된다면 그것은 《풀베개》나 《도련님》의 작가로서가 아니다. 그는 작가이기도 한 문명 평론가로 남을 것인데, 진정한 문학을 꿈꾸는 일본인이라면 이 사실을 가슴에 새겨야 한다.
《나쓰메 소세키》

에토 준이 지적한 것은 '문명 평론가' 또는 '사상가'로서 소세키의 위대함이다. 이것이 소세키가 지금까지도 일본을 대표하는 문화인으로 평가받는 이유 중 하나이다.

그리고 또 한 사람, 소세키를 문화인으로 평가하는 이가 철학자이자 평론가인 도사카 준[14]이다. 그의 저서 《일본적인 철학이라는 마魔》에

는 〈현대 일본의 소세키 문화〉1936년라는 논문이 수록되어 있다. 이 논문에서 도사카는 소세키 문화의 조류潮流에 대해 분석하고 있다.

즉 오늘날 교양이라고 여겨지는 것은 소세키적的 교양이자 '소세키 문화'를 의식하는 일에서 유래하는 교양의 관념이다.
〈현대 일본의 소세키 문화〉,《일본적 철학이라는 마》

소세키 사후 20년, 지금으로부터 75년 전의 지적이지만 '교양'에 대한 인식은 지금도 유효하다.

일본 문학에는 작가의 본질과 평론가의 본질이 결합하는 자질이 부족하지만 적어도 소세키는 그러한 자질을 갖춘 대표자였다.
같은 책

이 또한 중요한 지적이다. 소세키가 다른 작가와는 결정적으로 다른 특질을 가지고 있다고 생각되는 이유이기 때문이다.

만일 소세키가 사상가였냐고 묻는다면 나는 완전한 의미에서는 사상가가 아니었다고 대답할 것이다. 소세키는 사상가가 아니라 오히려 문화인이었다.
같은 책

그리고 어떤 의미에서 문화인이었는지도 밝히고 있다.

그는 문화의 비판자가 아닌 문화의 왕좌王座이자 문화의 모범이었다. 이것이 소세키의 위대함이다. 박식한 사람에서 무지한 사람에 이르기까지, 사람들이 소세키에게 감동해 닮으려 하는 것은 문화의 비판자로서의 그가 아닌 문화 형식의 최고 수준으로서의 그이다. 다소 어폐가 있지만 천재天才로서의 그가 아닌 수재秀才로서의 그인 것이다.
같은 책

이것은 앞서 예로 든 에토 준의 지적과는 뉘앙스가 약간 다르다. 다만 에토도 '우리들은 작품보다 오히려 메이지 시대를 산 대표적인 일본의 지식으로서의 그에게 흥미를 느끼는 것이다'라고 적은 것을 보면 두 사람 사이에는 커다란 차이는 없다고 생각해도 무방하다.
이 문제를 디자인으로 바꾸어 생각해보자. 디자이너인 동시에 문화인이자 지식인이라는 사회적 존재로서의 중층성重層性에 대한 문제이다. 예나 지금이나 이러한 중층성을 보이는 디자이너는 수없이 많다.
그렇다면 디자이너는 디자인을 통해 시대의 문명 비평가가 되는 것인가? 바꿔 말하면 '비평으로서의 디자인'이 가능한가, 반대로 '디자인 비평'은 어떻게 하면 가능한가 하는 문제이기도 하다. 이 문제는 다음 장에서 다룰 '환원적還元的 감화'라는 개념과 관계가 깊다. 이것은 디자인의 과제와 관련해서도 중요한 힌트를 제공할 것이다.

소세키가 작가이기 이전에 인간이었던 것처럼 우리는 디자이너이기 이전에 인간이다. 여기 디자이너가 있다. 그의 작품들에서 볼 수 있는 표현이나 자극, 각 작품에 공통되게 존재하는 디자이너의 사상은 어떠한 관계가 있는가? 또 디자이너의 인격이 지니는 '인간으로서의 가치'와 그것에서 형식화되어 존재하는 '작품'이 지니는 '감화 가치'는 어떠한 관계가 있는가? 소세키는 '환원적 감화'론에서 위와 같은 근원적인 문제를 제기했다.

디자인은 가장 직접적으로, 동시에 인간의 정신이나 의식에 깊숙이 호소할 수 있는 극히 일상적인 표현 행위임에 틀림없다. 따라서 이것은 사람들의 정신 활동이나 사회적 병인病因에 커다란 영향을 줄 수 있는 가능성을 간직한 개념이다. 소세키의 '환원적 감화'에 대한 고찰은 이러한 가능성에 커다란 시사점을 던져줄 것이다.

**12**

**다케우치 요**竹内洋, 1942~

도쿄 출생. 사회학자. 교토대학 졸업. 저서
로는 《교양주의의 몰락: 변화하는 엘리트
문화》, 《일본의 메리토크라시 구조와 심성
心性》, 《입신 출세주의》 등이 있다.

---

**13**

**에토 준**江藤淳, 1932~1999

도쿄 출생. 문예 평론가. 전후戰後 일본의
문예 평론을 이끌어온 평론가. 저서로는
《나쓰메 소세키》, 《고바야시 히데오小林秀
雄》, 《성숙과 상실》, 《자유와 금기》 등이
있다.

---

**14**

**도사카 준**戸坂潤, 1900~1945

도쿄 출생. 철학자. 교토제국대학 철학과
졸업. 저서로는 《일본 이데올로기론》, 《사
상과 풍속》, 《과학론》, 《인식론》 등이 있다.

---

소세키의 환원적 감화론

# 디자인에 의한 '감화 가치'란 무엇인가

소세키의 '환원적 감화'에 대해 살펴보기로 하자.

소세키의 여러 강연 가운데 개인적으로 관심이 가는 것은 '문예의 철학적 기초'라는 강연이다. 그가 강연에서 언급한 '환원적 감화에 대해 고찰해보자.

소세키가 아사히신문사에 입사해 처음으로 강연한 것은 1907년 4월 20일로, 장소는 도쿄미술학교현 도쿄예술대학, 강연장은 소가쿠도奏樂堂[1]였다.

당시 소세키는 이미 《나는 고양이로소이다》, 《도련님》, 《풀베개》의 작가로 주목을 모았고, 일생의 과제인 《문학론》의 출간을 앞두고 있었으며, 인생 최대의 전환점이 된 아사히신문사 입사를 결심한 때였다. 소세키는 강연을 수락하면서 한 가지 조건을 내걸었다. 이 강연을 첫 업무로 인정해 신문 연재를 허락해줄 것, 그리고 속기록을 작성해줄 것이었다. 속기록을 퇴고하면서 분량이 두 배가 되어 약 한 달간의 긴 연재가 되었다고 하니 소세키가 얼마나 큰 열정을 가지고 행한 강연이었는지 짐작할 수 있다.

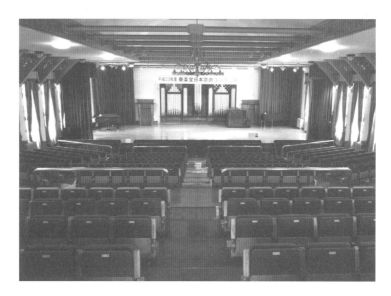

구舊 도쿄음악학교 소가쿠도(도쿄, 우에노공원)

'철학적'이라는 제목에서도 알 수 있듯이 전반부에서는 인간의 존재와 타자他者의 인식, 시간과 공간 등에 대한 철학적 고찰이 이루어졌다. 계속해서 소세키는 문학과 미술은 대단히 깊은 관계가 있다고 주장하며 인간의 의식구조와 표현에 대해서 이야기했다. 특히 흥미로운 것은 중반부에 등장하는 '환원적 감화'라는 개념이다. 문학을 예로 든다면 어떤 문학 작품이 그것을 읽은 독자와 어떠한 방법으로 의식 관계를 맺고, 독자는 어떤 심리를 경험하며, 이러한 현상이 어떻게 지속·성장·변화하는가에 대한 문제이다.

이것을 디자인에 적용해 생각한다면 어떤 디자인이 그것을 경험한 사람의 의식에 어떤 변화를 가져오며, 그것을 어떠한 방법으로 기억 속에 저장·지속시키는가 하는 문제가 될 것이다. 문학이나 디자인 작품이 사람들에게 어떠한 '감화'를 주고, 그것이 어떻게 '환원적'으로 수용되어, 시간과 함께 생성·변화하는가. 이러한 '환원적 감화'의 개념은 모든 창조적인 행위에 적용될 것이다. 그렇다면 이 개념을 디자인에서는 어떻게 해석하면 좋을까, 그리고 디자인에 의한 '감화 가치'란 무엇인가에 대해 생각해보자.

먼저 '환원적 감화'라는 단어에 대해 알아보자. '환원'이란 말을 사전에서 찾아보면 화학 용어로 '근원根源으로 복귀시키는 것. 처음元으로 돌아가는 것. 넓은 의미로는 물질에 전자電子가 가하는 변화의 총칭. 반대말은 산화酸化《고지엔》 사전라고 한다.

소세키는 '환원적'이란 말을 철학적으로 해석해 '나我의 의식과 타인彼

의 의식, 이 두 가지가 일치하는 것'이라고 설명했다. 그리고 '감화'는 '일치한 의식의 연속이 마음속에 깊이 스며들어 작품에서 멀어진 후에도 흔적을 남기는' 것이라 말한다. 즉, 소세키는 작자의 의식과 독자의 의식이 일치되고, 이러한 상태가 본질적으로 동시에 궁극적인 수준에 도달했을 때 '환원적 감화'가 발생한다고 말한다.

이를 설명하기 위해 먼저 소세키는 '인간과 의식'에 대해 이야기했다. 인간의 생명은 '의식의 연속'이다. 여기서 문제는 '어떠한 내용의 의식이 어떠한 순서로 계속되는가'로 귀착된다. 그리고 인간은 스스로 좋은 의식의 상태, 즉 보다 바람직한 삶의 방식을 찾아내 선택하는 일을 통해 '이상'에 접근한다고 설명한다.

한마디로 말해 우리들은 살고 싶어 하는 경향이 있다. 의식에 연속적인 경향이 있다는 것이 정확할지도 모르겠지만 이러한 경향에서 선택이 발생한다. 이 선택에서 이상理想이 생겨난다. 그렇게 되면 그냥 살면 된다던 경향이 발전해 특별한 의식을 지닌 생명을 바라게 된다. 즉 어떠한 순서로 의식을 연속하게 하는가, 또 어떠한 의식의 내용을 선택하는가, 이상은 이 두 가지로 점점 발전한다.

'문예의 철학적 기초'

소세키는 이 두 가지의 이상이, 다시 말해 창조적인 의식이 있는 두 개의 커다란 방향성에 대응하는 것으로, 예를 들어 문학은 전자, 그

림은 후자에 속한다고 말한다. 단, 복잡하게 뒤섞인 의식구조를 대상으로 하기 때문에 엄밀히 구분하는 것은 어렵다고도 덧붙인다.

그렇다면 디자인은 어느 쪽에 속할까? 나는 '양쪽'이라고 생각한다. 요컨대 디자인은 '의식의 연속'과 '의식의 내용' 모두를 이상으로 삼는다.

예를 들어 여러분이 어떤 디자인 작품을 보고 '무언가'를 느꼈다고 하자. 그때 느낀 것이 무엇이었는지 생각해보자. 그리고 여러분이 느낀 '감화'의 요소나 구조, 가치의 종류에 대해 천천히 분석해보자. 그것은 작품에 대해 여러분이 내린 평가인 동시에, 여러분 자신이 지닌 의식력意識力, 미의식美意識, 감지력感知力, 그리고 디자인에 대한 지식이나 경험을 총합한 '감화 가치'를 수용하기 위한 요소이다. 그리고 그것들을 총합하는 일을 통해 여러분 자신의 가치 체계를 이해하게 된다.

**1**

## 구 도쿄음악학교 소가쿠도

舊 東京音樂學校 奏學堂

중요문화재. 도쿄예술대학 음악학부의 전
신인 도쿄음악학교의 연주회장. 야마구치
한로쿠山口半六와 구로 마사미치久留正道
의 설계로 1890년에 건설되었다. 원래의 위
치에서 우에노공원上野公園으로 이축한 후
1987년부터 일반에 공개되고 있다.

---

# '지知·정情·의意'로 대별되는 창조적 의식

소세키는 인간의 의식, 즉 정신 작용의 주요한 요소로 '지知·정情·의意'를 들고 있다. 인간의 의식, 요컨대 자아自我와 물건物의 관계에서 물건에 대해 '지'를 움직이는 사람과 '정'을 움직이는 사람, 그리고 '의'를 움직이는 사람의 세 가지 관계가 성립한다고 설명한다.

소세키의 표현을 빌리자면 물건에 대해 '지'를 움직이는 사람은 물건의 관계를 분명히 하는 사람으로, 철학자나 과학자 등을 말한다. '정'을 움직이는 사람이란 물건의 관계를 음미하는 사람으로 문학가나 예술가 등을 말한다. 마지막으로 '의'를 움직이는 사람은 물건의 관계를 개조改造하는 사람으로 군인이나 정치가, 상인, 기술자 등을 말한다.

이렇게 인간의 이상을 셋으로 나누어보았을 때 우리, 그러니까 오늘 이 자리에서 강연할 영예를 얻은 저와 강연을 듣고 계시는 여러분의 이상이 무엇인가 하면 두말할 필요도 없이 두 번째에 속한다고 하겠습니다. '지'와 '의'를 움직이고 싶지 않다는 말이 아니라 '정'을 움직여

생활하고 싶다, '정'과 떨어져 살고 싶지 않다는 것이 우리들의 이상
이라는 의미입니다.

같은 강연

소세키는 자신과 예술대학 학생들을 제2부류, 다시 말해 '정'을 움직
이는 사람으로 분류했다. 이 분류에 따른다면 디자이너는 과연 어
디에 속할까? 해답을 찾기 위해서는 '정'의 내용을 좀 더 현대적인 의
미에서 해석할 필요가 있지만 우선은 대략적으로 생각해보자.

사실 현재의 디자이너는 세 부류에 전부 속하지만 역시 우선하는 것
은 '정'이라 생각한다. 게다가 지난 100년간 디자이너는 의장意匠, 즉
고안이나 기획意의 장인匠을 의미하는 '의意'에서 '정'에 가까워졌다고
하겠다. 더 정확히 말하자면 현재의 디자인은 직업의 확대와 세분화
에 따라 '지'의 디자이너, '정'의 디자이너, '의'의 디자이너로 분화되었
다고 할 수 있다. 현대의 디자이너는 온갖 물건을 상대로 일하기 때
문이다. 바꿔 말하면 현대의 디자이너는 '지·정·의' 모두에 정통해야
한다. 그렇다면 소세키의 생각을 조금 더 자세히 살펴보자.

주로 지知의 기능을 이용해 물건의 관계를 명확히 하는 것이 철학자
또는 과학자라고 말씀드렸습니다. 관계를 명확히 한다는 점에서 보면
철학이나 과학의 범위에 속하지만 관계를 명확히 하기 위해 일종의 정
情이 발생한다면, 이 부분에서는 지의 기능이지만 문예적 작용이라고

할 수 있습니다. 그런데 지를 움직여 정의 만족을 얻기 위해서는 앞에서 설명했듯 감각적인 것에서 벗어나 단순히 물건의 관계만을 추상抽象해 나타내는 것으로는 안 됩니다. 요컨대 문예적으로 지를 움직이기 위해서는 감각적인 구체具體를 빌려 오지 않으면 성립하지 않습니다. 구체를 빌려 그것을 매개로 한다면 지의 기능이라 할지라도 이것을 문예화할 수 있습니다. 그리하여 여기에서 새로운 문예의 이상이 생겨납니다. 즉 물건을 도구로 지를 움직여서 그것의 관계를 명확히 해서 정의 만족을 얻는다는 이상을 말합니다. 이 이상을 참眞에 대한 이상이라고 하겠습니다. 그 때문에 참에 대한 이상은 철학자 또는 과학자의 이상인 동시에 문예가의 이상이 되기도 합니다. 다만 후자는 구체를 통해 진정함을 드러내야 한다는 조건에 속박되어 있다는 점이 전자와는 다릅니다.

같은 강연

# 문예와 디자인에서 '이상理想'이란

'지'와 '정'의 관계에서 '참'에 대한 이상이라는 것이 등장했다. 그리고 추상이 아닌 구체를 통해 '진'을 드러내는 것이 문예가의 이상이라고 말한다. 예를 들어 구체를 '구상具象'이라 해석한다면 디자인의 사명에는 '참'이라는 이상의 추구도 충분히 포함되어 있다. 문예에 대한 소세키의 이상을 정리하면 다음과 같다.

대강 이야기하면, ① 감각물感覺物 자체에 대한 정서미적 이상이 대표적, ②감각물을 통해 '지·정·의'의 세 가지 작용이 기능할 경우 이것을 이해하여, ⓐ 지가 기능하는 경우참에 대한 이상이 대표적, ⓑ 정이 기능하는 경우애(愛) 또는 도의(道義)에 대한 이상이 대표적, ⓒ 의가 기능하는 경우장엄(莊嚴)에 대한 이상이 대표적가 됩니다.
같은 강연

다시 말해 문예에서 이상의 요점은 미美, 진眞, 애愛와 도의道義, 그리고 장엄莊嚴의 네 종류로 대별된다는 것이다. 그리고 소세키는 이 네

가지 이상을 현상現狀, 물론 100년 전의 분석하고 있다.

현대 문예의 이상은 무엇일까? 미? 아니다. 그림이나 조각은 단순한 미가 아닐지 모르나 이 분야의 사정을 잘 모르니, 좀 번거롭겠지만, 문학에 대해 말하자면 결코 미가 아닙니다. 단시短詩만이 미를 유일한 생명으로 삼고 있다고 생각합니다. 소설은 그렇지 않지만. 물론 각본도. 자세히 말하자면 상당한 시간이 걸리기 때문에 이쯤 해서 다음으로 넘어가겠습니다. 현대의 이상이 미가 아니라면 선일까, 애일까? 이런 종류의 이상은 물론 많은 작품 속에 등장하지만 현대의 이상이라고 하기에는 매우 미약합니다. 그렇다면 장엄일까? 장엄이 현대의 이상이라면 약간은 믿음직스럽기도 하지만 실제로는 오히려 반대입니다. 현대만큼 heroism[2]이 결핍된 세상은 없었고, 현대문학만큼 heroism이 등장하지 않는 문학은 없었다고 생각합니다. 현대 세상에서 장엄감을 불러일으키는 비극이 하나도 일어나지 않는 것을 보더라도 알 수 있습니다. 현대 문예의 이상이 미도, 선도, 장엄도 아니라면 그 이상은 진眞에 있음에 틀림없습니다.

같은 강연

이 말을 현대 디자인에 적용하면 어떨까?
현대 디자인의 이상은 무엇일까? 미? 개인적으로 현대 디자인에서 '미'만큼 가볍게 여겨지는 것은 없다고 생각한다. 과거 '공예'가 '전통'

이라는 말로 수식되어 일상생활과 괴리되면서 '디자인'의 범위에서 배제되었기 때문에 일상생활 속에서 드러나지 않는 '미'에 대한 의식이 급속히 희박해져버린 것은 아닌가 생각한다.

흙, 나무, 들꽃, 불, 물 등과 같은 자연의 선물과 선인의 지혜가 만들어낸 일용품 디자인을 대량생산이 가능한 인공물로 대체해버리는 바람에 일상생활 속에서 자연의 은혜를 피부로 느낄 수 있는 기회마저 잃어버린 것은 아닐까. 그리고 이제 우리의 미의식을 환기하는 것은 자연의 아름다움 또는 자연을 느끼게 해주는 어떤 것이 되었다. '자연 식품'이라든가 '자연 소재'와 같이 의식적으로 '자연'을 강조해 그것이 마치 상품의 부가가치인 듯 표시하는 주객전도의 어리석음에 빠져 있다.

그렇다면 디자인에서 '선'이란 무엇일까? 나는 디자인의 '성선설'을 믿기 때문에 '악惡의 디자인'이라는 정의는 내리지 않는다. 오히려 문제시하고 싶은 것은 결과적으로 '위선僞善'이 된 디자인이다. '가치관의 다양화'라는 그럴듯한 말로 상품의 아이템을 무수하게 늘린다거나, 편리함이나 사회적 지위 등을 구실 삼아 상품의 가치 환상을 날조하는 일이다. 있으면 좋지만 없어도 되는 것은 기본적으로 없어도 되는 것이다.

디자인에서 선은 '있었으면 하는 것'이다. 그리고 디자이너는 보다 많

은 사람이 '있었으면'하고 바라는 것을, 그들을 대신해 생각해내고 실현시키는 사람이지 불필요한 것을 생각하거나 자신의 나르시시즘을 강요하는 사람이 아니다. 그러니까 위선을 제거하는 일도 디자인의 '선'이라 하겠다.

그러면 '애'란 무엇일까? 여러분은 디자인에서 '애정'을 느낀 적이 있는가? 예를 들어 다정한 디자인이라고 느낀다든지, 왠지 모르게 허전한 마음을 채워주는 듯한 느낌이 든다든지, 따뜻함이나 편안함, 행복감을 전해주는 디자인이 있다. 물론 디자인의 애정이라는 것이 이렇게 정신적이고 추상적인 것만은 아니다. 나는 수많은 디자인에서 애정을 느껴왔는데 굳이 하나를 예로 든다면 이런 것이다.

그것은 아주 콤팩트하게 디자인된, 저개발국을 위한 '백신 주사 세트'이다. 디자인한 사람은 가와사키 가즈오[3]. 의학박사이기도 한 그는 '디자인 의공학醫工學'이라는 새로운 분야를 제안해, 인공 심장이나 보기 좋고 사용하기 편한 의료 기구 등을 개발하는 앞서가는 디자이너이다. 그의 백신 주사 세트는 약품, 주삿바늘, 패키지를 최대한 간소화하고, 쓰기 편하게, 그리고 안전하게 폐기할 수 있도록 디자인되었다. 이 세트가 저개발국에서 얼마나 많은 어린이들을 질병과 죽음에서 구했는지 생각하면, 그의 '디자이너로서의 애정'을 느끼지 않을 수 없다. 가와사키 가즈오는 사람의 생명을 구하는 것도 디

자인의 중요한 사명이 될 수 있다는 것을 몸소 보여주었다.

다음으로 '장엄'은 어떠한가? 과거에 건축을 표현하기 위해 많이 쓴 말이다. 권력이나 종교적 권위, 부富를 배경에 둔 단어이기도 하다. 하지만 지금은 대부분이 과거의 유산이 되었고, 단어 자체도 사어가 되고 있다. 이것은 '총합 예술로서의 건축'이라는 건축의 본래 의의를 망각한, 경박한 풍조가 낳은 결과이다. 현재 장엄이라는 말에 어울릴 만한 대상은 인간의 예지叡智를 초월한 자연이나 우주의 모습뿐일지도 모르겠다. 다만 '장엄'이 디자인에 부과된 영원한 테마라는 사실에는 변함이 없다.

소세키는 마지막으로 "그 이상은 진에 있음에 틀림없다"라고 말한다.

이 네 종류의 이상은 문예가의 이상이기도 하지만 어떤 의미에서는 일반적인 인간의 이상이기도 합니다. 그 때문에 이 네 측면에서 보다 높은 이상을 지닌 문예가는, 인간으로서도 보다 넓고 높은 이상을 지닌 사람이 되었을 때 비로소 타인을 감화할 수 있습니다. 또 이러한 이유에서 문예는 단순한 기술이 아닙니다. 인격이 없는 작가의 작품에는 비근卑近한 이상, 또는 이상이 없기 때문에 감화력을 전달하는 힘 또한 지극히 미약합니다.

같은 강연

앞에서 디자인의 가치를 크게 두 가지로 분류했는데, '기술 가치'와 인간의 정신이나 감각에 관여하는 '감화 가치'였다. 그리고 디자인의 이상은 물론 이 두 측면에 관여하는 것으로 지금부터는 '감화 가치'가 좀 더 중요해질 것이다.

소세키의 지적처럼 어떤 디자인이 단지 자연의 법칙을 apply한 것이라면 '감화력을 전달하는 힘 또한 지극히 미약'해질 수도 있을 것이다. 다만 이것은 각자의 취향이나 감성적 자질과 관련된 것이기 때문에 일률적으로 단정할 수는 없다. 그러나 디자인 체계에서 '좀 더 넓고 높은 이상을 지닌 사람'들이 구축한 '공동의 규범'이 존재한다고 한다면 이제부터 디자인은 이상과 함께 이 새로운 규범을 추구해야 한다.

'공동의 규범', 즉 '디자인 역사의 대계大系'는 높은 이상과 창조력을 지닌 선인들이 남긴 '새로운 창조의 흔적'의 집합체이자, 지금까지도 변함없이 우리를 감화하는 디자인에 의한 '감화 가치'의 총체이다.

**2**

**영웅주의**heroism

영웅을 숭배하거나 영웅적 행동을 좋아해
영웅인 체하는 태도.

---

**3**

**가와사키 가즈오**川崎和男, 1949~

후쿠이 현 출생. 디자인 디렉터, 의학박사.
오사카대학 대학원 공학연구과 교수. 가나
자와미술공예대학을 졸업한 후 도시바東
芝에 입사. 1978년 교통사고로 척추를 다
쳐 휠체어를 타게 되었다. 전통 공예품에서
안경, 컴퓨터, 로봇, 인공 심장에 이르기까
지 폭넓은 디자인 활동을 벌이고 있다.

---

# 100년 후를 디자인할 그대에게

위대한 인격을 발휘하기 위해 어떤 기술을 써서, 타인의 머리를 흠뻑 적셨을 때 비로소 문예의 성과는 병언炳焉[4]해 시대의 끝까지 빛날 것입니다. 빛난다는 것은 작가의 이름이 전해진다든가, 세간을 놀라게 한다는 의미가 아닙니다. 작가의 위대한 인격이 독자, 관객 또는 청중의 가슴속에 스며들어 피가 되고, 살이 되어 그들의 자손 대대로 전해지는 것을 의미합니다. 문예에 종사하는 사람은 이런 의미에서 후세에 전해지지 않고서는 보람이 없습니다.

같은 강연

대량생산·대량소비의 디자인이 모두 감화 가치를 지니지 않는 것은 아니다. 하지만 나날이 발전하는 기술 가치를 우선하는 디자인과 많은 사람들이 오랫동안 기억하는 디자인과는 본디부터 양립하지 못하는 부분도 있다. 기술 가치를 예찬하는 한 '세상 사람들을 놀라게 한다' 해도 수명이 짧을 수밖에 없을 것이다.

이상이란 아무것도 아닙니다. 어떻게 생존하는 것이 더욱 좋은가 하는 문제에 대한 답안일 뿐입니다. 화가의 그림, 문사의 글은 모두 그것의 답안입니다. 문예가는 세간이 제기한 문제에 대해 이런저런 방편을 동원해 각자가 해석한 답안을 되돌려주는 사람에 불과합니다. 답안이 힘을 발휘하려면 명료해야 합니다. 모처럼 나온 명답안도 명료하지 않으면 의사를 소통할 수 없습니다. 도구道具는 본디부터 본체本體가 아닙니다.

같은 강연

디자인이란 모든 인간 생활에서 질적인 향상에 도움이 되는 '해답'일 뿐이다. 그 해답이 효력을 발휘하기 위해서는 '명료'해야 할 필요가 있다. 그 때문에 기술 가치가 더없이 중요해지는 예도 있다. 그렇지만 문학을 참고로 한다면 그것은 도구일 뿐이다. 문제는 이제부터 디자인이 해결해야 할 과제가 무엇인가, 그리고 그것은 '인간 회복'을 위해 어떤 '감화'를 이용하는가, 하는 문제로 귀결된다.

발전한 이상과 완전한 기교技巧가 합해졌을 때 문예는 극치極致에 이릅니다.그렇게 때문에 문예의 극치는 시대에 따라 변한다고 해석하는 것이 가장 윤리적입니다. 문예가 극치에 도달했을 때 이것을 접한 사람은, 만일 그러한 기연機緣, 교화를 받을 만한 인연의 기틀~옮긴이이 무르익었다면, 환원적 감화를 받게 됩니다. 이 환원적 감화는 문예가 우리에게 줄 수 있는 최고

의 감화입니다. 기연이 무르익었다는 의미는 극치에 달한 문예에 나타난 이상과 자신의 이상이 부합하는 경우, 또는 극치에 달한 문예에 매료된 자신의 이상이 새롭게, 깊게, 때로는 넓게 계발하려는 찰나에 크게 깨닫는 경우를 말합니다. (중략) 이렇게 해서 백에 한 사람, 천에 한 사람이라도 그 작품에 대해 어느 정도 이상以上으로 의식의 연속에서 일치한다면, 더 나아가 그 작품의 깊숙한 곳에서 번쩍이는 진, 선, 미, 그리고 장엄에 일치한다면, 미래의 생활에서 사라지기 힘든 흔적을 남기게 된다면, 한 발 더 나아가 환원적 감화의 신묘한 경지에 이르게 된다면, 문예가의 정신과 기백은 무형無形의 전염을 통해 사회의 큰 의식에 영향을 미칠 것이며, 이를 통해 인류 내면의 역사 속에서 영원한 생명을 얻어 자신의 사명을 완수할 것입니다.

같은 강연

이를 디자인에 적용하면, 어떤 디자인 체험이 그 현장을 떠난 후에도 사람들의 마음속에 지워지지 않는 흔적을 남기는 것이 디자인의 감화이며, 보내는 사람과 받는 사람이 의식의 일치에 이르는 '환원적 감화의 신묘한 경지'에 도달한다면, 디자이너의 정신과 기백은 사람들의 의식에 영향을 미쳐, 인류 내면의 역사 또는 디자인 체계에서 영원한 생명을 얻어 디자이너로서의 사명을 완수하게 한다는 이야기가 될 것이다.

그리고 소세키는 100년 후에도 사람들에게 감화를 줄 수 있는 작품

을 쓰는 것이 자신의 사명이라고 단언했다. 물론 그의 사명이 실현되었다는 것은 두말할 필요도 없다. 다음은 제자에게 보낸 편지이다.

공적은 100년 후에 그 가치가 결정된다. …100년 후 100명의 박사博士는 흙이 되고, 1000명의 교수는 진흙이 된다. 나는 나의 글을 100년 후에도 전하려는 욕심 많은 야심가이다.
'모리타 소헤에게 보낸 편지', 《소세키 서한집》

내가 얼마만큼 사람들에게 감화를 줄 수 있는지, 내가 얼마만큼 사회적 분자分子가 되고 미래 청소년의 피와 살이 되어 생존할 수 있는지 시험해보고 싶다.
'가노 고키치[5]에게 보낸 편지', 《소세키 서한집》

디자인에서 진이란 미와 선, 애를 통해 창조된 감화 가치가 앞으로 올 영원한 세상에서 사람들에게 전해져 다양한 형태로 변화하고 진화해 사람들에게 보다 풍요롭고 행복한 감동을 줄 수 있게 되기를 바라는 디자이너의 정신이라고 생각한다.
여기서 다시 한 번 느낄 수 있는 것은 소세키가 인간에 대한 인정을 가지고 있었다는 것과 그렇기 때문에 자기 자신을 고독의 극한까지 몰고 가서, 고독과 싸웠다는 것이다. 디자이너에게 '진'도 궁극의 인정과 고독에 있다고 하겠다. 그리고 진에 대한 평가는, 소세키가 말

한 것처럼 '100년 후'에 내려지는 것인지도 모른다. 소세키는 앞으로
전개될 일본의 디자인과 문화의 행방을 진심으로 걱정했으며 새로운
이상 추구를 위한 많은 시사점을 남겼다.

## 4

**병언**炳焉

환하고 명확한 모양.

---

## 5

**가노 고키치**狩野亨吉, 1865~1942

아키타 현 출생. 교육자. 교토제국대학 문과대학 초대 학장을 지냈다. 도쿄제국대학 재학 중에 친해진 나쓰메 소세키를 영문과 교수로 초빙하려 했으나 소세키가 이를 거절하고 아사히신문사에 입사했다.

---

자기
본위주의를
권한다

# 자기 방위로서의 '자기 본위'주의

마지막으로 소세키가 1914년에 가쿠슈인 호진카이[1]에서 진행한 '나의 개인주의'라는 강연을 살펴보자. 소세키의 마지막 강연인 만큼 다른 강연과는 약간 느낌이 다른 자전적인 내용이었다. 젊은 소세키가 무엇을 고민하고 그것을 어떻게 극복했는지, 다시 말해 소세키가 자신의 이상을 어떻게 형성했는지 고백한 강연이라 하겠다. 여기서 우리는 소세키의 '자기 본위'주의가 어떻게 형성되었는지 알 수 있다.

학업이나 직업 이전의 '삶의 방식'에 대한 소세키의 생각을 들어보자. 먼저 소세키는 학창 시절을 회상했다. 도서관에 틀어박혀 닥치는 대로 책을 읽거나 공부를 했지만 아무리 발버둥을 쳐도 문학에 대해 알 수 없다고 말한다.

나는 불확실한 태도로 세상에 나와 결국 교사를 선택했다기보다는 교사를 하게 되었습니다. 어학 능력이 의심스럽지만 다행히도 적당히 얼버무리며 하루하루를 넘길 수 있었습니다. 하지만 언제나 공허했습니다. (중략) 불쾌하고 분명치 않은, 막연한 무언가가 도처에 숨

어 있는 것 같아 견딜 수 없었습니다. 게다가 교사라는 직업에 전혀 흥미를 느끼지 못했습니다. (중략) 저는 시종일관 엉거주춤한 상태로 틈만 있으면 저의 본령本領으로 옮겨 갈 생각을 하고 있었습니다. 그런데 이 본령이라는 것이 있는지 없는지, 어디에 있는지 몰라 생각처럼 옮겨 갈 수 없었습니다.

'나의 개인주의'

누구라도 젊은 시절에 한 번쯤은 경험해봤을 고민과 방황이다. 아무 생각 없이 형편에 떠밀려 가는, 하지만 결코 이해할 수 없는 상황. 이것은 분명 아닌 것 같긴 한데, 자신이 하고 싶은 일도 명확하지 않은 상태. 소세키는 무엇인가를 찾을 때까지 우선은 교사 일이라도 하면서 지내자고 생각했다.

이 세상에 태어난 이상 무언가 해야 한다고 생각했지만 그것이 무엇인지 알 수 없었습니다. 마치 짙은 안개 속에 갇혀버린 고독한 사람처럼 멈춰 선 채 움직이지 못하고 있었습니다. 어디선가 한줄기 빛이 비쳐주지는 않을까 하는 바람보다는 이쪽에서 탐조등探照燈을 찾아 들고 단 하나만이라도 좋으니 먼발치까지 확실히 보였으면 하고 생각했습니다. 불행히도 어디를 보아도 희미하기만 했습니다. 그래서 그저 멍하니 있었습니다.

같은 강연

대학 졸업을 앞둔 소세키의 솔직한 심정이었다. 무엇을 하고 살아가면 좋을지 알지 못한 채 '남몰래 우울한 날들을 보냈다'고 말한다. 100년 전 청년 소세키의 고민은 현대의 젊은이들에게도 해당되는 부분이 있다.

대학원을 졸업한 후 소세키는 마쓰야마松山와 구마모토熊本에 부임했고, 그 후에 런던으로 유학을 떠났는데 고민과 불안은 점점 깊어졌다. 《문학론》에서 소세키는 다음과 같이 회상했다.

런던에서 지낸 2년은 가장 불쾌한 시간이었다. 영국 신사들과 함께 있는 늑대 무리 속 한 마리 삽살개처럼 가련한 생활을 했다.

《문학론》

또 《런던 소식倫敦消息》이라는 작품에는 이런 구절이 있다.

때로는 영국이 싫어져 빨리 일본으로 돌아가고 싶어진다. 그러자니 이번에는 일본 사회의 모습이 떠올라 미덥지 않고 한심한 기분이 된다. 일본의 신사紳士는 덕육德育, 체육體育, 미육美育이 매우 부족하다는 점이 마음에 걸린다. 그들이 얼마나 간단하게 아무렇지도 않은 얼굴을 하는지, 그들이 얼마나 부화浮華[2]한지, 그들이 얼마나 공허空虛한지, 그들이 얼마나 지금의 일본에 만족해 국민을 타락의 심연으로 이끌고 있는지도 모를 만큼 근시안적인지, 갖가지 불평등한 모습

이 떠오른다.

《런던 소식》

런던 유학 시절 소세키를 지배한 것은 절망적인 고독감이었다. 일본인 친구 몇 명과 교류하기는 했지만 편지 이외의 통신 수단이 없던 시절이라 일본과 영국 사이의 서신 왕래에는 몇 개월이 걸렸다. 그럼에도 그는 일본과 일본인을 걱정했다. 소세키가 영국이나 영국인을 특별히 존경했던 것은 아니다. 오히려 경멸하는 부분이 있었다. 이러한 입장에서 '일본의 신사'는 그들에 비해 덕육, 체육, 미육이 부족하다고 지적했다. '덕육德育'이란 인격이나 윤리관 등의 인간성을, '체육體育'이란 체격은 물론 태도나 몸짓 등을 말한다.

그리고 세 번째로 '미육美育'을 들었다. 이것은 일본인의 미의식에 대한 불안인 동시에 문화와 관련한 불안이기도 했다. 일본인이 본래부터 지니고 있었던 자연이나 생명에 대한 자애慈愛의 마음과 그것의 아름다움을 사랑하는 정신문화가 문명 개화라는 빌려 온 물건의 기만欺瞞 때문에 파괴된 것은 아닌가, 하는 걱정이었다. 소세키는 이러한 것들을 '적지敵地'에서 지내면서 온몸으로 느꼈는지도 모를 일이다.

나는 하숙집 방에서 생각했습니다. 시시하다고 생각했습니다. 아무리 책을 읽어도 요깃거리도 되지 않아 포기했습니다. 동시에 무엇을 위해 책을 읽는지 그 의미를 알 수 없게 되었습니다.

이때 저는 처음으로 문학이란 무엇인가, 그것의 개념을 스스로의 힘으로 근본적인 부분에서부터 만들어가는 일 이외에는 자신을 구할 방법이 없다는 사실을 깨달았습니다. 지금까지는 전적으로 타인 본위로, 뿌리 없는 물풀처럼 떠다녔기 때문에 헛된 노력이 되었다는 사실을 겨우 알게 되었습니다.

'나의 개인주의'

여기에 '타인 본위'라는 말이 등장한다. 런던까지 와서 닥치는 대로 영문학 책을 읽고 무언가를 흡수한다 해도 어차피 타인의 물건을 상대로 고통스러워할 뿐이다. 아무리 노력해도 자신의 피와 살이 되지는 않는다. 결국 흉내에 지나지 않는다. 3장에서 소세키는 '인간은 흉내 내는 동물'이라고 했지만 사실 당시는 스스로를 한계점까지 몰아 간 상태였기에, 낙관적으로 세상을 볼 여유가 없었다.

여러분도 당시 소세키가 문학의 벽에 부딪혔던 것처럼 디자인의 벽을 느낀 적이 있을 것이다. 무엇을 위해, 어떤 디자인을 하려 하는지 고민한 적이 있을 것이다. 현재는 사회가 좀 더 복잡해졌기 때문에 간단하게 해답을 찾을 수 없을 것이다. 하지만 생각한 만큼, 고민한 만큼 자신이 해야 할 일, 또는 지향해야 할 디자인이 조금씩 보이리라 생각한다. 소세키는 타인 본위로 행동해서는 안 된다는 사실을 깨달았다. 다만 언제나 자신을 궁지에 몰아넣고 고민한다면 소세키처럼 신경쇠약에 걸릴 수도 있으니 집중과 이완의 균형이 중요하다.

타인 본위라는 것은 (중략) 당시는 서양인이 한 말이라면 무엇이든 맹종하며 으스댔습니다. 그래서 쓸데없이 외래어로 떠들어대며 잘난 척하는 사람들이 널려 있었습니다. 악담이 아닙니다. 실제로 제가 그랬습니다. (중략) 이해도 하지 못한 채 따라 했다고 해도 좋고, 기계적인 지식을 습득했다고 해도 좋겠습니다. 결국에는 자신의 피와 살이 되지 않는, 데면데면한 남의 물건을 마치 제 것처럼 말하고 다녔습니다. 시대가 시대였던지라 이러한 태도를 모두가 찬양했습니다. 하지만 아무리 찬양의 소리를 들어도 처음부터 빌린 옷을 차려입고 뽐냈던 것이니 마음은 불안했습니다. 손쉽게 공작의 날개를 빌려 으스대고 있었을 뿐이니. 그래서 부화를 조금 버리고 지실摯實[3]해지지 않으면 아무리 시간이 흘러도 마음이 안정되지 않는다는 사실을 깨달았습니다.

같은 강연

외래어를 사용하는 사람이 많은 것은 지금도 변함이 없다. 새로운 외래어를 외국 문헌에서 찾아내서는 자신의 전매특허인 양 떠들어대는 '지식인'이라는 사람들은 100년 전부터 상당수 존재했던 모양이다. 그리고 이를 감사히 여기는 세상 또한 그리 발전하지 못했다는 것을 잘 알 수 있다.

소세키는 이러한 풍조에 불안을 느꼈다. 스스로의 손과 두뇌로 진리를 추구하지 않으면 아무리 노력해도 안심할 수 없다고 생각했다.

이때부터 문예에 대한 자신의 입지를 굳히기 위해, 굳힌다기보다는 새롭게 만들어가기 위해 문예와는 전혀 인연이 없는 책을 읽기 시작했습니다. 한마디로 말해 자기 본위라는 네 글자를 가까스로 생각해내어 그를 입증하기 위해 과학적인 연구와 철학적인 사색 등을 시작한 것입니다. (중략)

저는 이 자기 본위라는 말을 손에 넣은 이후부터 아주 강해졌습니다. 그 사람들쯤이야, 하는 기개가 생겼습니다. 지금까지 망연자실하고 있던 나에게 여기서부터 이 길을 가야만 한다고 지시를 내려준 것이 바로 자기 본위라는 네 글자였습니다. 솔직히 나는 이 네 글자로부터 새롭게 출발했습니다. 그리하여 (중략) 서양인의 흉내를 내지 않아도 좋은 이유를 그들 앞에 당당히 내놓는다면 내 자신도 유쾌할 것이고 사람들도 필시 기뻐할 것이라 생각해, 저서 등의 수단을 이용해 이것을 성취하는 일을 평생의 사업으로 삼기로 결심했습니다.

같은 강연

소세키는 이런저런 중압감에 시달리면서도 '나는 나다'라는 마음가짐으로 스스로를 격려하려 했다. '자기 본위'라는 갑옷으로 어떻게 해서든 궁지에서 벗어나 벽을 돌파하려는 그의 처절한 고독감이 전해진다. 다시 말해 절망 속에서 지푸라기라도 잡아보려는 소세키의 절심함이 만들어낸 일종의 자기최면이었는지도 모른다. 어쨌든 안개 속에서 길을 잃은 소세키에게 한줄기 빛이 되어주었다.

**1**

**가쿠슈인 호진카이**學習院輔仁會

가쿠슈인學習院은 궁중 사무를 관장하던
관청 중 하나인 구나이쇼宮內省, 현 궁내청宮
內廳의 외부 시설로 설립된 관립官立 학교.
1889년 가쿠슈인 전 생도의 학습 활동을
위해 설치한 기관이 호진카이輔仁會이다.

---

**2**

**부화**浮華

실속은 없고 겉만 화려함.

---

**3**

**지실**摯實

진심, 진정, 성실함.

---

# 좌절을 통해 불굴의 정신을 기른다

이때 소세키가 생각해낸 것이 스스로 문학을 설명하기 위한 《문학론》의 집필이었다. 그는 문학을 '과학적'으로 설명하기 위해 고심했고, 'F+f'라는 나름대로의 방정식을 생각해내는 등 문학의 구조 분석을 위한 노력을 계속했다. 그 결과 신경쇠약에 걸려 '소세키가 정신이 이상해졌다'라는 소문이 일본까지 퍼지기도 했다.

이것이 얼마나 고독하고 고뇌가 따르는, 끝도 없는 작업이었는지는 700페이지에 가까운 대작 《문학론》을 보면 알 수 있다. 하지만 《문학론》을 집필하던 도중 귀국한 소세키를 기다리는 것은 생활비를 마련해야 하는 현실이었다. 이 강연에서도 《문학론》 집필 당시의 어려움에 대해 이야기했다.

여러 사정으로 스스로 세운 사업을 도중에 멈췄습니다. 문학론은 기념비라 하기보다는 실패의 유해遺骸입니다. 더구나 기형아의 유해입니다. 또는 훌륭히 완성하기도 전에 지진으로 무너져버린 미완성 도시의 폐허 같은 것입니다.

그렇지만 자기 본위라는, 그때 얻은 생각은 여전히 고수하고 있습니다. 시간이 흐르면서 점점 강해지고 있습니다. 저작著作 사업은 실패로 끝났지만 그때 얻은 자기自己가 주인이고 타他는 손님이라는 신념은 오늘의 나에게 상당한 신념과 안심감을 주었습니다. 그것의 연장선상에서 있기 때문에 지금도 살아가고 있는 것이라는 생각이 듭니다.

같은 강연

소세키에게 《문학론》의 집필과 중지는 자신의 삶의 방식을 결정하기 위해 피해 갈 수 없는 거대한 장벽이었다. 게다가 스스로가 '기형아의 유해'라고 표현할 만큼 고뇌와 절망의 경험이었다.

하지만 소세키는 이 과정에서 '자기 본위'라는 무기를 얻었다. 그것은 소세키가 말해온 것처럼 외압에 떠밀려 가는 피상적인 시대 상황에 농락당하지 않기 위해, 그리고 쓰러져 넘어질 것만 같은 자신의 의식을 추스르기 위해 스스로가 만든 '나침반'이었다.

소세키는 이 강연에 앞서 1906년에 다음과 같은 수필을 발표했다. 100여 년 전 일이라고는 하지만 흘러버릴 수 없는 내용이다.

현대의 청년들에게는 이상이 없다. 과거에도 이상이 없고, 현재에도 이상이 없고. 가정에서 부모를 이상으로 삼을 수도 없고, 학교에서 교사를 이상으로 삼을 수도 없고, 회사에서 신사紳士를 이상으로 삼

을 수 없고. 사실상 그들에게 이상이 없어졌다. 부모를 경시하고, 교사를 경시하고, 선배를 경시하고, 신사를 경시한다. 이들을 경시할 수 있다는 것은 대단한 일이다. 다만 경시할 수 있는 자는 스스로의 이상을 가져야만 한다. 이상이 없는 자가 이들을 경시하는 것은 타락이다. 현대의 청년은 결국 타락하고 있다.

영국풍을 고취鼓吹하는 사람들이 있다. 안쓰러운 일이다. 자신에게 아무런 이상도 없음을 드러내는 일이다. 영국인이라고 하면 어떤 점이든 모범으로 삼아야 한다. 여기서 어리석음은 극에 달한다.

매일 거울을 보는 이는 어제의 나와 오늘의 내가 같다고 생각한다. 오늘의 나와 내일의 나도 같다고 생각한다. 그러다가 10년이 지나고 처음으로 10년 전의 나와 크게 달라졌음을 깨닫는다. 메이지 시대에 사는 이도 그러하다. 올해는 내년과 같고, 작년과 비슷하다고 생각한다. 메이지 40년1907년이 되어 메이지 원년元年, 1868년을 회고하며 처음으로 변화의 정도에 놀란다. (중략)

어제까지는 대신大臣의 방자함이 허락되는 세상이었다. 그 때문에 오늘도 대신만 되면 무엇이든 가능하다고 생각한다. 어제까지는 이와사키岩崎의 세력이라면 무엇이든 마음대로 되었던 탓에 오늘도 이와사키의 세력이라면 안 될 일이 없다고 생각한다. 대신과 이와사키도 그렇게 생각한다. 그들은 자신의 얼굴을 매일 거울에 비춰보며 자신도 모르는 사이에 용모와 안색이 쇠약해진 것을 자각하지 못하는 어리석은 사람과 같이, 선례先例를 참고로 삼아 미래를 헤아리려 하

지 않는다. 어리석음이 과하다. (중략)

40년이 지난 오늘까지도 모범이 될 만한 이가 하나도 없다.

《소세키 문명론집》

이것은 런던에서 귀국한 지 몇 년 후, 아사히신문사 입사를 앞에 둔 소세키의 본심이었다. 여기서 말하는 이상 없는 '현대의 청년'의 '타락'은 100여 년이 지난 지금 어떻게 변했을까. 현대사회에 청년이 품어야 할 이상이 있다고는 생각되지 않는다. 그러나 이러한 현실은 100여 년 전에도, 그리고 앞으로도 변함이 없다. 그리고 젊은이뿐 아니라 잘난 척하는 어른들도 마찬가지라고 소세키는 단정 지었다. 소세키는 체념하면서도 젊은이들에게 이렇게 당부했다.

여러분들은 학교를 떠나 세상으로 나가게 됩니다. (중략) 그때 여러분도 내가 경험한 것과 같은 번민을 경험하리라 생각하는데, 어떻습니까? (중략) "아, 여기에 내가 가야 할 길이 있다! 간신히 찾아냈다!" 하는 감탄사를 진심으로 외칠 수 있을 때 여러분은 처음으로 안심할 수 있을 것입니다.

만약 도중에 안개 때문에 고민하는 분이 생긴다면 어떠한 희생을 치르더라도 아, 갈 수 있는 데까지 가보는 것이 좋다고 생각합니다. 여러분 자신의 행복을 위해 절대로 필요한 일이라고 생각해 드리는 말씀입니다. 만약 구애되는 것이 있다면 그것을 밟아 뭉개서라도 앞으

로 나아가야 합니다. 분명치 않은, 철저하지 않은, 이것도 저것도 아닌 해삼 같은 생각을 가지고 멍하니 있는 자신을 불쾌해하지 않을까 해서 드리는 말씀입니다.

'나의 개인주의'

노파심이라고 말하면서도 소세키는 젊은이들의 장래를 진심으로 걱정했다. 바꿔 말하면 이는 일본의 장래에 대한 걱정이기도 하다. 지능 낮은 해삼처럼 멍하니 있지 말고 젊었을 때 진지하게 자신의 길을 생각하라고 당부했다.

소세키가 말한 '자기 본위'란 주위를 보기 전에 진지하게 자신을 응시하고, 자기를 파악하는 일이다.

여러분이 자신의 개성을 발전시킬 수 있는 곳에 자리를 잡아 자신에게 딱 맞는 일을 발견할 때까지 매진하지 않는다면 인생이 불행해질 것입니다.

같은 강연

사람은 저마다 개성이 있고, 동시에 일이나 삶의 방식에서 '적합함과 부적합함'이 있게 마련이다. 예를 들어 농업이나 어업, 임업에 적합한 사람이 억지로 IT나 금융업과 같은 일에 종사하는 것은 무리이다. 하지만 현실에서는 이러한 예가 많다. 처음부터 일류 대학이나 도시

의 대기업, 엘리트 코스 등 개인의 적합함이나 부적합함과는 무관한 선택에 따라, 자신도 모르는 사이에 의문 한번 갖지 않은 채 이끌려 간다. 그러다가 어느 순간 '나는 도대체 무엇을 하고 있는 거지?'라고 의문을 느끼며 안개 속에서 멈춰 선 자신을 발견한다.

강상중[4]의 저서 《고민하는 힘》은 나쓰메 소세키와 막스 베버[5]를 테마로 한 '나쓰메 소세키론'이다. 그는 소세키와 베버의 공통점을 지적하면서 '고민하는' 일에 대해 고찰한다. 저서에서 그는 '자기 방위책自己防衛策'이라는 단어를 사용한다.

인간을 소모품처럼 사용하는 가혹한 경쟁 시스템. 점점 부실해지는 사회 안전망. '승리한 집단'과 '패배한 집단'이라는 격심한 격차. 젊은 이들을 짓누르는 현실은 너무나도 모집니다. 그 때문에 혹독하고 보잘것없는 대우를 받는 그들에게 번지르르한 정신론을 이야기할 생각은 없습니다. 그런 짓을 할 바에는 살아남기 위한 노하우를 가르치는 것이 낫습니다. 특히 프레카리아트precariat, 불안정한 노동자나 실업자의 입장에 있는 사람들에게는 될 수 있는 한 빨리 자기 방위책을 가르쳐야 합니다.

《고민하는 힘》

강상중이 말하는 '자기 방위책'은 소세키의 '자기 본위'와 겹치는 개념이다. 강연에서 소세키는 우리에게 스스로가 고민해 발견한 '자기 본

위'라는 '자기 방위책'을 알려주고 있다.

더불어 강상중은 《속·고민하는 힘》에서 '소세키가 말하는 다섯 개의 '고민의 씨앗'에 대해 한 장을 할애해 설명했다.

다섯 개의 고민이란 돈, 사랑, 가족, 자아自我의 돌출突出, 세계에 대한 절망이다. '자아의 돌출'은 '나는 누구인가?'라는 자문자답自問自答을, '세계에 대한 절망'은 자신과 세계, 사회와의 관계가 단절된 공허라고 설명한다. 그리고 그는 소세키가 100여 년 전에 이야기한 '고민의 씨앗'이 현재에도 변함없이 존재한다고 지적한다. 여기서 '자아의 돌출'과 관련한 소세키의 생각을 들어보자.

의무감이 수반되지 않은 자유는 진정한 자유가 아니라고 생각합니다.
'나의 개인주의'

나는 인간의 존재를 그만큼 인정합니다. 다시 말해 인간에게 그만큼의 자유를 주고 있는 것입니다. (중략) 이 부분이 개인주의가 지닌 외로움입니다. 개인주의는 인간을 목표로 해서 향배向背를 정하기 전에 먼저 옳고 그름을 밝히고, 거취去就를 정하기 때문에 경우에 따라서 혼자가 되어 외로움을 느끼게 되는 것입니다.
같은 강연

개인주의 즉, 소세키가 말하는 자기 본위는 어디까지나 타자他者를

소외시키지 않는 자기自己의 자세로, 이것을 전제로 해서 자기를 더욱 높여가야 하는 것이다. 그렇기 때문에 자기 본위는 필연적으로 고독한 것이라고 말한다.

나는 어린 시절 어딘가에서 읽은 '까마귀는 무리를 짓고 독수리는 혼자서 난다'라는 글귀가 마음에 들어 지금도 가끔 떠올린다. 물론 독수리는 동경의 대상으로, 어쩌다 독수리 같은 사람을 만나면 동경의 시선으로 바라본다. 할 수만 있다면 나도 독수리처럼 유연悠然하게 살아가고 싶다.

소세키는 자기 향상向上에 대해 엄격하게 언급했다.

적어도 윤리적으로 어느 정도 수양을 쌓은 사람이 아니라면 개성을 발전시킬 가치도 없고, 권력을 가질 가치도 없으며, 재력을 이용할 가치도 없습니다. 바꿔 말하면 개성, 권력, 재력을 자유롭게 향유하려면 그 전에 인격을 갖추어야 한다는 말입니다.

만일 인격을 갖추지 못한 사람이 함부로 개인주의를 발전시키려 한다면 타인을 방해하게 되고, 권력을 가지려 한다면 남용할 위험이 있으며, 재력을 이용하려 한다면 사회를 부패시킵니다. 몹시 위험한 현상을 불러일으키게 됩니다. 이 세 가지는 여러분들이 장래에 접하게 될 것들이니 여러분들은 인격을 갖춘 훌륭한 인간이 되어야 한다고 생각합니다.

같은 강연

이것은 '적어도 윤리적으로 어느 정도 수양을 쌓은 사람이 아니라면' 디자이너로서 '개성을 발전시킬 가치'도, 권력을 가질 가치도, 재력을 이용할 가치도 없다는 말이다. 이것들을 향유하기 위해서는 그에 상응하는 인격을 갖출 필요가 있다는 것으로 바꿔 생각할 수 있다. 그리고 소세키가 강조하는 것은 타인에 대한 부당한 특권 의식이나 우월 의식에 대한 경계이다.

'인격을 갖춘 훌륭한 인간'이 되길 바란다는 소세키의 말은 진부하지만 그가 평생을 두고 일본 국민에게 바라온 것이다. 이것이 바로 소세키의 '인간애人間愛'이자, 그가 지금까지도 국민 작가로 사랑받는 이유이다.

또 소세키는 젊은이들뿐 아니라 주변의 제자들에게도 질타와 격려를 아끼지 않았다. 다음은 소세키가 세상을 떠나기 4개월 전에 구메 마사오久米正雄와 소세키의 제자라 해도 무방할 아쿠타가와 류노스케芥川龍之介에게 보낸 편지이다. 이 편지에서 그는 두 사람의 작품을 칭찬하면서 동시에 격려했다.

생기가 넘쳐 흐르는 여러분의 편지를 보니 내가 게으른 사람이기는 하지만 한마디 더 해줘야겠다고 생각했습니다. 그러니까 여러분이 소유한 청춘의 기운이 노인인 나를 젊게 만들었다는 말입니다. (중략) 소牛가 되는 일은 꼭 필요합니다. 우리는 되도록이면 말馬이 되고 싶어 하지 좀처럼 완전한 소가 되지 못합니다.

초초해해선 안 됩니다. 머리를 나쁘게 해선 안 됩니다. 끈기를 가지십시오. 묵묵히 죽을 때까지 밀고 나가십시오. 그것뿐입니다. 상대를 만들어, 상대를 밀면 안 됩니다. 상대는 나중에 얼마든지 생겨납니다. 스스로를 고민하게 만들어야 합니다. 소는 초연하게 밀고 나갑니다. 무엇을 밀고 나가야 하는지 묻는다면 답하겠습니다. 인간을 미는 것입니다. 문사文士를 미는 것이 아닙니다.

《소세키 서간집》

칭찬해야 할 것은 분명히 칭찬하면서 자신을 가지고 앞으로 나아갈 수 있도록 격려하고 있다. 다만 여기에서도 중요한 것은 작가라는 일 이전에 인간이라는 점을 상기시키고 있다. 인간은 무엇을 엔진으로 삼아 살아가는가, 그것은 우연히 선택한 직업이나 직함이 아니라 자기 자신이라는 것이다. 결혼을 예로 들어본다면 여러분이 남성이든 여성이든 결혼할 때는 상대가 가지고 있는 '디자이너'나 '건축가'라는 직함이 아니라 그 사람 자체를 봐야 한다. 덧붙여 말하면 디자인은 얼마만큼 사람을 사랑할 수 있는가 하는 일과 관련이 있다고 생각한다. 그리고 사람들에게 사랑받는 디자인이란 결국 그 디자이너의 인간성이나 자질資質이 표현으로 드러난 것이라고 생각한다. 물론 소설과 작가도 이와 마찬가지다. 소설을 읽으면 읽을수록 독자는 그 작가에게 접근하는 것이 된다.

소세키는 제자에게 신랄한 충고를 했다. 그중에는 호되게 비판받은

제자도 있는데 물론 이 또한 소세키의 애정에서 비롯된 행동이라는 것은 말할 필요도 없다. 사람을 비판하는 것이 아니라 화려한 겉치장을 삼가하고 스스로의 신념에 따라 끈기 있게 한 발 한 발 나아갈 것. 그리고 거기에 자신만이 할 수 있는 '감화'를 창조하라고 가르쳤다. 이것이 소세키가 말하는 '자기 본위'의 기본이라 하겠다.

**4**

**강상중**姜尙中, 1950~

구마모토 현 출생. 대한민국 국적자 재일
한국인 출신으로 최초로 도쿄대학 교수를
지낸 국제 정치학자. 《막스 베버와 근대》,
《내셔널리즘》, 《한일 관계의 극복》, 《재일在
日》, 《고민하는 힘》, 《어머니》 등의 저서가
있다.

---

**5**

**막스 베버**Max Weber, 1864~1920

독일 출신의 사상가, 사회학자. 카를 마르
크스Karl Marx, 에밀 뒤르켐Émile Durkheim
과 함께 19세기 후반의 서구 사회과학 발
전에 크게 공헌했으며 오늘날에도 철학이
나 사회학 등에 큰 영향을 미치고 있다. 저
서로는 《프로테스탄트 윤리와 자본주의
정신》, 《경제와 사회》, 《직업으로서의 학
문》 등이 있다.

---

# 소세키의 《산시로》와 모리 오가이의 《청년》

마지막으로 소세키와 모리 오가이森鷗外[6]의 청년론을 살펴보자.

소세키는 24세 때 모리 오가이의 《무희舞姫》를 읽고 마사오카 시키正岡子規에게 찬사의 편지를 보냈다. 한편 오가이는 소세키의 《런던탑》[7]과 《도련님》 등을 오려 장남 오토於菟에게 읽게 했다고 한다. 두 사람은 두세 번 만난 적이 있고 서로 작품을 보내기는 했지만 직접적인 관계는 없었다.

소세키의 《산시로》는 잘 알려져 있지만 오가이의 《청년》이라는 작품은 그다지 잘 알려지지 않았다. 여기에서는 이 두 작품의 흥미로운 관계에 대해 이야기하려고 한다.

《산시로》가 아사히신문에 연재된 것은 1908년 9월 1일부터 12월 29일까지이다. 오가이의 《청년》은 그로부터 2년 후인 1910년 3월 1일에 발행된 잡지 〈스바루スバル〉 제2권 3호를 시작으로 다음 해 8월까지 14장이 연재되었다. 《청년》이 《산시로》의 영향을 받았다는 것은 많은 사람들이 지적하고 있다. 하지만 나는 거기에는 더욱 강하고 적극적인 오가이의 의도가 숨어 있다고 생각한다.

소세키와 오가이라 하면 문단의 쌍벽을 이룬 거장이다. 독문학자 다카하시 요시타카[8]는 '오가이의 《청년》은 소세키의 《산시로》와 함께 일본에서 쓰인 최초의 교양·발전發展 소설일 것이다'《청년》 해설, 신초문고라고 했다. 그리고 두 사람이 서로를 직접적으로 비평한 일은 거의 없다고 했다. 자료를 찾아보니 오가이의 〈나쓰메 소세키론〉《오가이 수필집》 지바 슌지(편), 이와나미문고이라는 것이 있었다. 오가이가 잡지 〈신초新潮〉와 나눈 인터뷰에서 소세키에 대한 질문에 답변을 한 것인데 그중 몇 개를 소개한다.

질문    소세키 씨와는 친한 사이인가?

오가이   두 번 정도 만났는데 훌륭한 신사라고 생각한다.

질문    소세키 씨는 재산을 늘리는 데 급급하다고 하던데.

오가이   소세키 군의 집을 방문한 적도 없고, 그런 소문에
      관련해 다른 사람의 이야기를 들은 적도 없다.
      재산을 늘린다고 해봤자 그렇게 부자라는 생각도
      들지 않는다.

질문    창작자로서의 기량은 어떻다고 생각하나?

오가이   조금 읽었을 뿐이다. 하지만 기량이 상당하다는
      사실을 인정한다.

〈나쓰메 소세키론〉, 《오가이 수필집》

몹시 냉정한 답변이다. 그런데 나는 이 기사가 실린 날짜에 신경이 쓰였다. 1910년 7월호. 오가이가 잡지 〈스바루〉에 《청년》의 연재를 끝낸 시기이다.

어쩌면 오가이는 2년 전 《산시로》를 읽었을 때, '재미있다! 하지만 나라면 이렇게 쓰겠어'라고 생각하며 빙그레 웃었을지도 모른다.

오가이는 조금 읽었을 뿐이라고 말했지만 사실 소세키의 작품을 조목조목 읽었음에 틀림없다. 게다가 그는 대담하게도 소세키의 수법을 노골적으로 카피했다. 《나는 고양이로소이다》이하 《고양이》라는 작품으로 근대 문학에 미친 소세키의 영향을 한층 증폭시켜 문단에 선보인 선배 오가이의 여유를 느낄 수 있다.

이 두 작품은 모두 지방 출신, 그러니까 구마모토熊本에서 상경한 오가와 산시로小川三四郎와 야마구치山口에서 올라온 고이즈미 준이치小泉純一라는 청년의 인생과 사랑의 고뇌, 그리고 성장을 그리고 있다. 참고로 소세키는 도쿄 출신, 오가이는 지금의 시마네 현島根縣 쓰와노津和野 출신이다. 그리고 등장인물의 이름을 붙이는 방식도 같은데, 저자 자신이나 주변 사람을 연상시키는 이름을 사용했다. 이것은 소세키가 《고양이》에서 사용한 수법이다. 《고양이》에서 소세키는 주인공, 구샤미이다. 한편 《청년》에서는 오가이 자신이 모리 오손毛利鷗村으로, 소세키는 히라타 후세키平田拊石라는 이름으로 등장한다. 그리고 저자 스스로가 자신을 희화戲畵화하는 부분도 마찬가지이다. 오가이는 자신의 일을 고이즈미 준이치의 입을 빌려 이야기하

고 있다.

'말라비틀어진 노인인 주제에 싱싱한 청년들 속에 끼어 갈피를 못 잡는 사람, 그리고 푸념과 야유를 늘어놓는 사람, 줄자를 가지고 측지사測地師가 토지를 재듯 소설이나 각본을 쓰는 사람.'

그리고 소세키가 등장하는 장면. 히라타 후세키소세키의 연설회장에서 소문을 말하는 부분이다.

"원로로 보이는 사람이 말한다. 저건후세키 어쨌든 예술가로 성공했지. 성공이라고 해서 세상을 움직였다는 말은 아니고, 문예사에서 입지를 다졌다는 말이야. 거기에 학식學殖이 있어."

그러자 다른 남자가 말한다.

"그 성공이 싫다. 하나로 정리되는 것이 싫다. 인형을 제멋대로 춤추게 해놓고 재미있어하는 꼴이다. 에고이스트 같은 자신은 보이지 않는 곳에 숨어서 냉소하는 듯한 생각이 든다."

오가이는 소세키를 들었다 놨다 한다.

또 다른 남자는 다음과 같은 대화를 한다.

"그래도 교원을 그만뒀다던데요. 생활을 예술과 일치시키려고 했던 게 아닐까요?"

"알게 뭐야."

또 다른 남자는 "교원을 그만둔 것만으로도 오손오가이인가 뭔가처럼 관리를 하고 있는 것에 비하면 훨씬 예술가다운지도 몰라"라고

말한다.

《청년》

오가이도 소세키와 마찬가지로 당시의 문단을 자학적自虐的인 시선
으로 바라보며 쓴웃음을 짓고 있다는 것을 알 수 있다.

앞에서 말한 독문학자 다카하시 요시타카는 "《청년》은 오가이가
충분한 여유를 가지고 즐기면서 쓴 동화였던 것 같다"같은 책라고 말
한다.

오가이는 《청년》에서 자학적인 자기상自己像과 소세키 평가를 익살스
럽게 그리는 동시에 소세키를 응원했다고 생각한다. 그리고 이 두 작
품은 당시 소세키와 오가이라는 두 거장이 동시대 일본의 젊은이들
에게 보내는 격려이다. 현대의 젊은이들에게도 두 사람의 마음이 충
분히 전해진다. 《산시로》와 《청년》의 순서로 읽는다면 분명 용기가
생길 것이다.

### 6 모리 오가이

森鷗外, 1862~1922

시마네 현 출생. 소설가, 평론가, 극작가, 군의관. 신문학의 개척기였던 19세기 후반의 대표적인 일본 작가 가운데 한 사람. 도쿄대학 의학부를 졸업한 후 독일에 유학했다가 1888년 귀국 후 군의軍醫로 근무하며 문학 활동을 시작했다. 퇴역 후에는 제실박물관장帝室博物館長, 제국미술원장帝國美術院長 등을 지냈다. 대표작으로는 소설 《기러기》, 《아베 일족阿部一族》, 《산쇼다유山椒大夫》 등이 있다.

---

### 7 《런던탑倫敦塔》

나쓰메 소세키의 단편소설. 1905년 잡지 〈제국문학帝國文學〉에 발표했다. 런던 유학 중 런던탑을 보고 느낀 감상을 바탕으로 한 작품이다.

---

### 8 다카하시 요시타카

高橋義孝, 1913~1995

도쿄 출생. 독일 문학자, 평론가, 수필가. 《문학 연구의 제반 문제》, 《근대 예술관의 성립》 등의 저서가 있다.

---

# '나 자신'을 넘어서

산시로와 고이즈미 준이치는, 자신은 누구인가, 사회와는 어떤 관계를 맺고 있는가, 어떻게 살아야 하나, 그리고 '우선 자신'을 어떻게 돌보면 좋을까, 하는 것들에 대해 고민했다. 여기서 나는 소세키의 '자기 본위'에서 자기중심의 바른 형태, 사회적인 관계에서 무언가를 배울 수 있었다고 생각한다. 이것은 젊은이뿐만 아니라 모든 인간이 평생 생각해야 할 문제이다. 특히 젊은 시절에는 자신의 환경에서 느끼는 정신적 중압감 때문에 지쳐버리는 일이 많다. 이때 '우선 자신'을 동결凍結시키는 모라토리움moratorium이 바로 '히키코모리'이다. 인생은 온갖 '타인 본위'와 '자기 본위'가 맞물려 있는, 끝없는 갈등의 바다이다. 하지만 나는 나이를 더해가면서 발상을 전환하는 자신을 만날 때가 있다.

과거에는 가족의 일원에서 시작해 동료, 학생, 지역 주민, 기업과 조직의 일원, 국민, 나아가 인류의 한 사람으로, 자신을 중심으로 조금씩 확대되어가는 사회 이미지의 '최소 단위'가 바로 자신이라고 생각했다. 하지만 시간이 흐르면서 그와 반대가 아닐까 하는 생각이 든

다. 바꿔 말하면 자신이 사회 요소의 일부가 아니라, 모든 사회 요소가 자신의 일부를 구성하고 있는 것이라고 말이다.

예를 들어 국가는 대단히 큰 존재라고 생각하기 쉽지만 개인의 입장에서 생각해보면 그것은 자신의 관념 전체 중 극히 일부분을 이루고 있는 것일 뿐이다. 가족도, 학교도, 사회도, 마찬가지이다. 가장 큰 존재는 자기 자신이다. 이렇게 생각해보면 문제는 자신과 그 밖의 모든 존재의 관계와 거리를 어떻게 조정하느냐 하는 것이 된다. 즉 관계나 거리는 '자기 본위'를 조정하면 되는 것이다.

다만 그것은 소세키의 말처럼 타자의 '자기'를 소외시키는 일이 없는, 평등한 것이어야 한다. '자기 본위'란 자신을 냉정하게 바라봄과 동시에 주변 사람들이 보내는 자애의 시선을 간과하는 일 없이 소중히, 그리고 진솔한 마음으로 되돌려주는 일이다.

그리고 인생이란 끊임없이 '우선 자신'을 뛰어넘는 일이라 생각한다.

인간은 누구나 '스트레이 시프<sub>길을 잃은 양. 또는 인생의 길을 잃고 헤매는 사람을 비유한 말. 구약성서 이사야서에서 나온 말이다. 소세키의 소설 《산시로》에 등장하는 미네코의 대사로도 유명하다.</sub>'니까.

# 에필로그

지금 눈앞에 빛바랜 잡지 한 권이 놓여 있다. 〈문예 독본·나쓰메 소세키文藝讀本·夏目漱石〉가와데쇼보신샤河出書房新社. 발행일은 1975년 6월. 소세키가 건축가가 되려고 했다는 사실을 처음으로 알게 된 것은 이 잡지를 통해서였다. 작가 나카무라 미쓰오中村光夫가 쓴 '소세키의 청춘'이라는 제목의 기사인데 다시 보니 빨간 줄이 많이 그어져 있다.

나는 당시 건축가의 꿈을 깨끗이 포기하고 '우선' 디자인 잡지의 편집부에 들어간 때였던 터라 '어? 소세키가 건축가를 꿈꿨었다고' 하는 관심이 빨간 줄이 되어 남아 있었다. 하지만 그 후 완전히 잊고 있었다.

당시 내가 근무하던 곳은 월간 〈인테리어〉통칭 〈재팬 인테리어〉라는 잡지의 편집부였다. 잡지의 타이틀은 '인테리어'였지만 아트에서 디자인, 건축, 영상에 이르기까지 다양한 장르를 넘나들며 최신 크리에이터를 취재하는 상당히 파격적인 매체였다. 매월 쟁쟁한 크리에이터나 평론가가 등장했다. 이곳이 내 편집 인생의 '원점原點'이다.

우리 잡지는 젊은 디자이너들의 등용문이기도 했는데, 나는 '우선' 새

록새록 등장하는 수많은 아티스트나 디자이너, 건축가, 평론가, 사진가, 그리고 선배 편집자들에게서 무수한 감화를 얻었다. 그리고 특별한 기술도 없으면서 남부럽지 않은 편집자 생활을 만끽했다. 그때의 경험은 나에게 가장 소중한 자산이 되었다.

그리고 최근 들어 문뜩 꺼내 본 낡은 〈문예 독본〉이 사그라졌던 불씨를 되살려주었다. 이후 시간만 나면 소세키 선생님이 남긴 말씀의 숲을 찾아다닌 것이 이 책을 쓰게 된 계기가 되었다. 은거 노인의 산책이라고나 할까.

노인의 산책이라고는 했지만 사실 '소세키의 숲'의 거대함은 상상을 초월한 것이었다. 메아리처럼 들려오는 소세키 선생님의 목소리를 따라 지금도 갈팡질팡하며 걷고 있다. 글자 그대로 '스트레이 시프'인 셈이다.

사실 나는 이전에 어느 대학원 학생들을 위해 《소세키와 디자인》이라는 교과서를 자체 제작한 일이 있다. 수업 시간마다 방대한 양의 자료를 카피하는 것이 귀찮았기 때문이다. 몹시 신경 쓰이는 일이라 아예 책으로 만들어버렸다. 이 책은 그때 만든 교과서를 대폭 수정한 것이다. 책을 출판하기 위해 바쁜 와중에도 북 디자인을 맡아준 히로무라 마사아키廣村正彰 씨와 귀중한 견해를 들려주신 구보타 케이코久保田啓子 씨를 비롯한 건축가와 디자이너 친구들, 평론가, 편집자, 사진가 여러분의 격려와 도움이 없었다면 불가능했을 것이다. 이

자리를 빌려 감사의 마음을 전하고 싶다.

끝으로 이 책의 출판을 권해주신 리쿠요샤六耀社 대표 후지 가즈히코 藤井一比古 씨, 표지 삽화를 담당해주신 나카노 고이치中野耕一 씨, 그리고 편집 작업으로 고생하신 사토 고세佐藤效省 씨를 비롯한 모든 분들께 다시 한 번 깊이 감사드린다.

2012. 11. 가와토코 유

# 참고 문헌

《漱石とその時代》(第1部-第5部) 江藤淳(著) / 新潮社

《決定版 夏目漱石》江藤淳(著) / 新潮文庫

《夏目漱石事典》三好行雄(編) / 学燈社

《漱石文明論集》三好行雄(編) / 岩波文庫

《漱石書簡集》三好行雄(編) / 岩波文庫

《漱石日記》平岡敏夫(編) / 岩波文庫

《夏目漱石全集》10 / ちくま文庫

《日本デザイン小史》日本デザイン小史編集同人編 / ダヴィッド社

《近代日本デザイン史》長田謙一・樋田豊郎・森仁史(編) / 美学出版

《文学論》(上・下) 夏目漱石(著) / 岩波文庫

《나쓰메 소세키 문학 예술론》나쓰메 소세키(저) / 황지헌(역) / 소명출판 / 2004.5

《나쓰메 소세키 문명론》나쓰메 소세키(저) / 황지헌(역) / 소명출판 / 2004.5

《文学評論》(上・下) 夏目漱石(著) / 岩波文庫

《日本文壇史》(1~18) 伊藤整(著) / 講談社文芸文庫

《日本文壇史》(19~23) 瀬沼茂樹(著) / 講談社文芸文庫

《日本文学史序説》加藤周一(著) / ちくま文芸文庫

《일본 문학사 서설 1》가토 슈이치(저) / 김태준(역) / 시사일본어사 / 1995.3

《일본 문학사 서설 2》가토 슈이치(저) / 김태준(역) / 시사일본어사 / 1996.1

《漱石の思ひ出》夏目鏡子(述)・松岡 讓(筆録) / 岩波書店

《漱石の長襦袢》半藤末利子(著) / 文藝春秋

《漱石先生ぞな、もし》半藤一利(著) / 文春文庫

《漱石先生 お久しぶりです》半藤一利(著) / 平凡社

《闊歩する漱石》丸谷才一(著) / 講談社

《漱石まちをゆく》若山 滋(著) / 彰国社

《明治の東京計画》藤森照信(著) / 岩波書店

《新聞記者夏目漱石》牧村健一郎(著) / 平凡社新書

《明暗》(上) 夏目漱石(著) / 角川文庫

《명암》나쓰메 소세키(저) / 김정훈(역) / 범우사 / 2005.7

《司馬遼太郎 全講演》司馬遼太郎(著) / 朝日文庫

《陰翳礼讃》谷崎潤一郎(著) / 中央公論新社

《음예 예찬》다니자키 준이치로(저) / 발언 / 1997.5

《悩む力》姜尚中(著) / 集英社新書

《고민하는 힘》강상중(저) / 이경덕(역) / 2009.3

《続·悩む力》姜尚中(著) / 著集英社新書

《ユリイカ》2001年 10月号 / 青士社

《文芸読本 夏目漱石》1975年 6月 / 河出書房新社

《文芸読本 夏目漱石Ⅱ》1977年 1月 / 河出書房新社

《日本的哲学という魔》戸坂潤(著) / 書肆心水

《教養主義の没落》竹内洋(著) / 中公新書

《東京の三十年》田山花袋(著) / 岩波文庫

《鴎外随筆集》千葉俊二(編) / 岩波文庫

《三四郎》夏目漱石(著) / 新潮文庫

《산시로》나쓰메 소세키(저) / 허호(역) / 2010.8

《青年》森鴎外(著) / 新潮文庫

《청년》모리 오가이(저) / 김용기(역) / 1998.8

《美の終焉》水尾比呂志(著) / 筑摩書房

# 나쓰메 소세키와 디자인 연표

| | | |
|---|---|---|
| 다카스기 신사쿠, 사카모토 료마 사망. 이토 츄타, 마사오카 시키, F.L.라이트 출생 | 1867년 0세 | 1월 5일 나쓰메 킨노스케 (소세키) 출생 |
| 메이지 원년, 메이지 유신 | 1868년 1세 | 시오하라 쇼노스케의 양자로 입적 |
| 일본, 비엔나만국박람회 참가 | 1873년 6세 | |
| 긴자 포장길 완성 기립공상회사起立工商會社 설립 | 1874년 7세 | 양부모의 불화로 잠시 생가로 돌아옴 |
| 폐도령廢刀令 반포 | 1876년 9세 | 시오하라가家에서 파양됨 |
| 제1회 내국권업박람회 內國勸業博覽會 개최 조사이어 콘더 내일來日, 렌가가이煉瓦街 완성 | 1977년 10세 | |
| 어니스트 페놀로사 내일來日, 파리만국박람회 | 1878년 11세 | 회람잡지에 〈마사시계론正成論〉 발표 |
| | 1879년 12세 | 도쿄부립제일중학교 입학 |
| 국회 개설 조서 반포 브루노 타우트 출생 | 1880년 13세 | |
| 도쿄직공학교 설립 우에노박물관 완성 | 1881년 14세 | 생모 치에千枝 사망 도쿄부립제일중학교 중퇴 사립니쇼학원으로 전학 |

| | | |
|---|---|---|
| 일본철도 개업 | 1884년 17세 | 대학예비문大學豫備門에 입학 |
| | 1886년 19세 | 복막염으로 작제, 이후 수석 |
| 이시카와현공업학교 설립<br>도쿄미술학교설립<br>르 코르뷔지에 출생 | 1887년 20세 | 큰형 다이스케大助, 작은형<br>에노스케栄之助 폐병으로 사망 |
| 대일본제국 헌법 공포<br>야나기 무네요시 출생<br>파리만국박람회, 에펠탑 건설 | 1889년 22세 | 마사오카 시키正岡子規와 교류 시작<br>마사오카 시키의 〈나나쿠사슈<br>七草集〉에 대한 비평을 쓰고,<br>처음으로 '소세키漱石'라는 필명 사용 |
| | 1890년 23세 | 제국대학 문과대학 입학 |
| 니콜라이성당 완성 | 1891년 24세 | |
| 아쿠타가와 류노스케 출생 | 1892년 25세 | |
| 일본, 시카고만국박람회 참가 | 1893년 26세 | 도쿄전문학교(현 와세다대학) 강사<br>(연봉 450엔) |
| 청일전쟁 발발<br>다카오카공예학교 설립 | 1894년 27세 | 제국대학 졸업, 대학원 입학<br>고등사범학교 영어 교사로 재직 |
| 교토국립박물관 설립 | 1895년 28세 | 마쓰야마중학교 교사로 부임<br>(월급 80엔) |
| 도쿄미술학교에 도안과, 서양화과<br>증설, 오사카공업학교 설립<br>일본은행 설립 | 1896년 29세 | 마쓰야마중학교 사직 후<br>구마모토 제5고등학교 강사로<br>재직(월급 100엔), 귀족서기관 장녀<br>나카네 교코中根鏡子와 결혼 |
| 교토제국대학 설립 | 1897년 30세 | 생부 사망 |

잡지 〈호토토기스〉 창간

| | | |
|---|---|---|
| 가가와현공예학교 설립 | 1898년 31세 | |
| 가와바타 야스나리 출생 | 1899년 32세 | 장녀 후데코筆子 출생 |
| 파리만국박람회 | 1900년 33세 | 영국 유학(유학비 연 1,800엔)<br>에펠탑에 오름 |
| | 1901년 34세 | 차녀 쓰네코恒子 출생, 유학비 부족,<br>고독감 등으로 신경쇠약에 시달림 |
| | 1903년 36세 | 영국에서 귀국, 제일고등학교 겸<br>도쿄제국대 영문과 강사(연봉 700엔),<br>삼녀 에코栄子 출생 |
| 러일전쟁 발발<br>이사무 노구치 출생 | 1904년 37세 | 검은 고양이가 나타남 |
| | 1905년 38세 | 《나는 고양이로소이다》<br>(~1906년 8월까지), 《런던탑》 발표 |
| | 1906년 39세 | 《도련님》 발표<br>《풀베개》 발표 |
| | 1907년 40세 | 아사히신문사 입사(월급 200엔)<br>《문학론》 출간, 《우미인초》 연재<br>장남 준이치純一 출생, 위병에 시달림 |
| | 1908년 41세 | 아사히신문에 《갱부坑夫》,<br>《문조文鳥》, 《몽십야夢十夜》,<br>《산시로三四郎》 연재<br>차남 신로쿠伸六 출생<br>검은 고양이 사망 |

| 이토 히로부미 암살 | 1909년 42세 | 《긴 봄날의 소품永日小品》 발표 |
| | | 양부 시오하라의 금전 요구가 계속됨 |
| | | 《그 후》 연재 |
| | | 만주滿洲와 조선朝鮮 여행 |

---

| 한일강제병합 | 1910년 43세 | 오녀 히나코ひな子 출생 |
| | | 위궤양으로 입원 |
| | | 슈젠지(修善寺)에서 대량 출혈 |

---

| | 1911년 44세 | 문학박사 학위 거절 |

---

| 메이지 천황 사망, 다이쇼 원년 | 1912년 45세 | 《피안에 이르기까지》, |
| 겐모치 이사무 출생 | | 《행인行人》 발표 |

---

| | 1913년 46세 | 노이로제 재발, 신경쇠약과 |
| | | 위궤양으로 자택에서 요양 |

---

| | 1914년 47세 | 아사히신문에 《마음心》 연재 |
| | | 가쿠슈인學習院에서 |
| | | '나의 개인주의' 강연 |

---

| | 1915년 48세 | 《유리문 안에서》 연재 |
| | | 교토 여행, 위병 악화 |
| | | 《한눈팔기道草》 기고 |
| | | 아쿠타가와 류노스케芥川龍之介, |
| | | 구메 마사오久米正雄가 |
| | | 문하생으로 들어옴 |

---

| | 1916년 49세 | 당뇨병 진단 |
| | | 《명암明暗》 기고 |
| | | 12월 9일 사망 |

**나쓰메 소세키,
나는 디자이너로소이다**

가와토코 유 지음
김상미 옮김

| | |
|---|---|
| 1판1쇄 | 펴낸날 2013년 10월 18일 |
| 펴낸이 | 이영혜 |
| 펴낸곳 | 디자인하우스 |
| | 서울시 중구 동호로 310 태광빌딩 |
| | 우편번호 100-855 중앙우체국 사서함 2532 |
| 대표전화 | (02) 2275-6151 |
| 영업부직통 | (02) 2263-6900 |
| 팩시밀리 | (02) 2275-7884, 7885 |
| 홈페이지 | www.design.co.kr |
| 등록 | 1977년 8월 19일, 제2-208호 |
| 편집장 | 김은주 |
| 편집팀 | 장다운, 공혜진 |
| 디자인팀 | 김희정, 김지혜 |
| 마케팅팀 | 도경의 |
| 영업부 | 김용균, 오혜란, 고은영 |
| 제작부 | 이성훈, 민나영, 박상민 |
| 교정교열 | 이정현 |
| 출력·인쇄 | 신흥P&P |

ISBN 978-89-7041-613-7  03600

가격 15,000원